自然珍藏系列

寶石圖鑑

貓頭鷹出版社

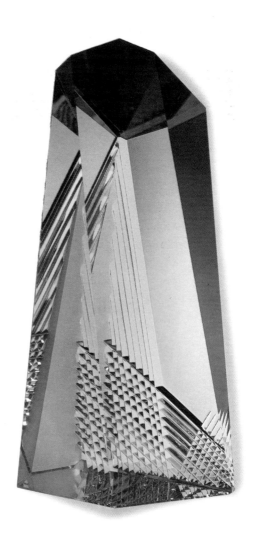

自然珍藏系列

寶石圖鑑

卡莉‧霍爾 著

攝影
哈里‧泰勒

貓頭鷹出版社

"A Dorling Kindersley Book"

《自然珍藏系列 — 寶石圖鑑》

Original title: GEMSTONES

Copyright © 1994 Dorling Kindersley Limited, London

Text Copyright © 1994 Cally Hall

Chinese Text Copyright © 1996 Owl Publishing House

製作總監 賴漢威

策畫 謝宜英

翻譯 貓頭鷹出版社編譯小組

執行主編 江秋玲

責任編輯 諸葛蘭英

編輯協力 葉萬音 顧惠芸 江嘉瑩

美術編輯 李曉青

排版 邱瑞雲 邱瑞鳳

發行所 貓頭鷹出版社股份有限公司

台北縣新店市中興路三段134號3樓之1

發行人 郭重興

印製 香港新耀柯式印刷公司

初版 中華民國八十五年五月

初版三刷 中華民國八十五年十月

劃撥帳號 16673002

讀者服務專線：(02) 916-1454

行政院新聞局出版事業登記證：局版臺業字第5248號

（英文原書工作人員）

Project Editor Alison Edmonds

Project Art Editor Alison Shackleton

Series Editor Jonathan Metcalf

Series Art Editor Spencer Holbrook

Production Controller Caroline Webber

ISBN 957-8686-83-8

231

貓頭鷹出版社股份有限公司 收

台北縣新店市中興路三段 134 號 3 樓之 1

讀 者 服 務 卡

◎謝謝您購買自然珍藏圖鑑的《寶石圖鑑》

為加強對讀者的服務，請您詳細填寫本卡各欄，寄給我們（免貼郵票），
您就成為我們最尊貴的貴賓讀者，並優先享受我們提供的各項優惠。

■購買本書方式：□＿＿＿＿＿縣市＿＿＿＿＿＿書店
　　　　　　　　□郵購　□人員介紹　□其他＿＿＿＿＿＿

姓名：＿＿＿＿＿＿＿＿＿＿　生日：＿＿＿年＿＿＿月＿＿＿日

性別：□①男　□②女　　　　婚姻：□①已婚　□②單身

身分證字號：＿＿＿＿＿＿＿＿＿＿＿＿＿＿＿＿＿＿＿＿＿

郵件地址：＿＿＿＿＿＿＿＿＿＿＿＿＿＿＿＿＿＿＿＿＿＿

聯絡電話：(公)＿＿＿＿＿＿＿＿(宅)＿＿＿＿＿＿＿＿＿

■您的職業：□①軍警 □②公 □③教 □④工商 □⑤學生 □⑥其他

■您從何處得知本書消息？

□①逛書店　　　　　□②報紙廣告　　　　□③書評
□④本公司書訊　　　□⑤廣告信函　　　　□⑥INTERNET
□⑦報章雜誌介紹　　□⑧廣播節目　　　　□⑨親友介紹
□⑩銷售人員推荐　　□⑪電視節目　　　　□⑫其他＿＿＿＿

■您希望知道哪些書的最新出版訊息(可複選)：

□①旅遊指南　　　　□②文史哲　　　　　□③社會科學
□④自然科學　　　　□⑤休閒生活　　　　□⑥文學藝術
□⑦通識知識　　　　□⑧其它＿＿＿＿＿＿

■您對本書或本社的意見：

目錄

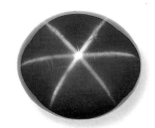

引言

寶石神秘的吸引力、高雅的色彩以及繽紛的光澤，深受世人的珍愛；
由於稀有、堅硬和耐久，更使其彌足珍貴。寶石天然的美麗、強韌和
彈力儲存性令人不禁要相信它們擁有超自然的起源和神奇的力量。
那些歷經數世紀而流傳至今的寶石則累積了豐富的歷史和浪漫故事。

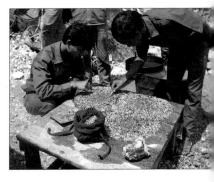

世界上共有3,000多種不同的礦
物，但常用來作寶石的僅50
餘種；有些僅爲喜愛奇珍異寶的
收集者切磨，並不適合配戴，因其
硬度過低，易產生擦痕。事實上，
寶石的礦物不斷在變化，因爲新的
礦源和礦物不斷地發現，而款式也
跟著推陳出新。本書將圖文並茂地
對130多種寶石（包括極稀有的
寶石）逐一介紹。

分揀藍寶石
*緬甸的工人從河流沉澱物中分揀藍寶石。
一經切磨，其寶石的魅力便展露無遺──
美觀、稀有而持久。*

寶石的概念

用作寶石的礦物（有時為
有機材料）必須美觀，
其色彩尤其重要。

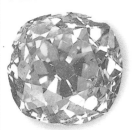

鑽石（明亮式切磨）

五種主要寶石
*除珍珠外，其他四種均有特殊的
「切磨」式樣（括號中所示），
以表現出寶石的最佳特質。*

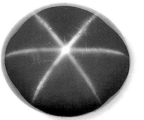

星彩藍寶石（凸面型）

紅寶石（階式切磨）

淡水珍珠
（未切割）

祖母綠
（八邊形凸面型切磨）

寶石還必須耐久，也就是質地堅硬，經得起長期配戴而不會出現擦痕或損傷。此外，寶石必須稀有，因為稀罕，便愈有市場價值。

寶石學

從科學上來說，寶石也是極其迷人的。寶石學家對每一種寶石進行完整的研究，包括其天然產狀和切磨拋光後的形態。這就是本書將介紹各種寶石原石（可能仍埋置在基質岩或母岩中），及其切磨、拋光或雕刻的形態的原因。許多條目特別

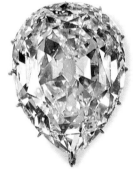
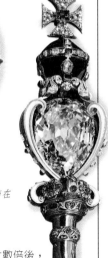

權力的標誌

加里南1號鑽石（上圖）配飾在英國王冠珍寶的君主權杖上（右圖）。

凸顯微焦照片，放大數倍後，可以顯示寶石的內部結構。在這個世界裏，寶石學家們會變得深具探究性，如此才能分辨出兩塊外形相似的寶石，或天然寶石與仿製品。

國王與平民

寶石歷來被視作財富與權力的表徵。從王冠到裝飾華麗的禮服，這些至高無上的象徵向來都以珠寶來裝飾。

私人收藏品

倫敦的馬休斯收藏四盒來自世界各地、尚未鑲嵌的寶石（上圖），和一組哥倫比亞的祖母綠（右圖）。雖然其收藏的範圍非常獨特，但在博物館中也公開展示有許多琢磨和尚未琢磨的寶石精品。

但寶石不僅為富豪或科學家玩賞或研究，同時也供業餘者及對寶石本身的瑰麗及富歷史價值感到癡迷的熱中人士鑑賞，基於此原因，本書寫作的初衷不是以教科書的模式介紹寶石，而是以通俗性的簡介來導引初學者鑑賞寶石。

收集寶石

對許多人來說，真正的滿足感來自實際擁有寶石。大多數人買不起較昂貴的

珠寶製成的盒子

在十八世紀，這種鑲嵌著珠寶的裝飾盒非常流行。中央是一塊大黃水晶，四周分別飾以紫水晶、瑪瑙、天河石、石榴石和珍珠。

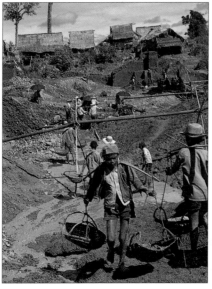

高棉的開採業

世界上許多地方，人們仍用傳統方式採集寶石。

寶石，但任何人都可以收集某些礦石，即使不具備寶石特性，但仍然充滿了吸引力。你可能在沙灘上偶然發現一塊琥珀，或在當地的拍賣場遇見一件精美的珠寶。無論你的收藏多麼樸實無華，它們都將為你帶來喜悅的時光。

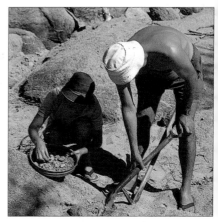

澳洲的寶石淘尋

在澳洲某些地區，只要事先獲得有關當局的許可，便可以淘尋藍寶石和蛋白石。河床與溪流為最佳的淘尋場所。

如何使用本書

本書分為三部分：貴金屬、切磨寶石和有機珍寶。切磨寶石按其晶體結構分成七個晶系(等軸、正方、六方、三方、斜交、單斜和三斜)，最後一部分則為非晶質寶石。文中，寶石係根據相似的礦物學型態進行歸類。典型的條目則說明如下。

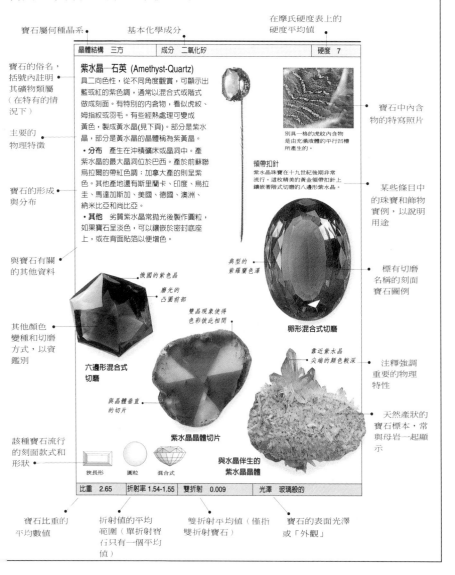

寶石屬何種晶系

基本化學成分

在摩氏硬度表上的硬度平均值

| 晶體結構 三方 | 成分 二氧化矽 | | 硬度 7 |

寶石的俗名，括號內註明其礦物類屬（在特有的情況下）

主要的物理特徵

寶石的形成與分布

與寶石有關的其他資料

其他顏色變種和切磨方式，以資鑑別

該種寶石流行的刻面款式和形狀

紫水晶—石英 (Amethyst-Quartz)

具二向色性，從不同角度觀賞，可顯示出藍或紅的紫色調，通常以混合式或階式做成刻面。有特別的內含物，看似虎紋、姆指紋或羽毛。有些經熱處理可變成黃色，製成黃水晶(見下頁)。部分是紫水晶，部分是黃水晶的晶體稱為紫黃晶。

• 分布　產生在沖積礦床或晶洞中。產紫水晶的最大晶洞位於巴西。產於前蘇聯烏拉爾的帶紅色調；加拿大產的則紫色。其他產地還有斯里蘭卡、印度、烏拉圭、馬達加斯加、美國、德國、澳洲、納米比亞和尚比亞。

• 其他　劣質紫水晶常拋光後製作圓粒，如果寶石呈淡色，可以鑲嵌於密封底座上，或在背面貼箔以便增色。

寶石中內含物的特寫照片

別具一格的虎紋內含物是由充滿液體的平行凹槽所產生的。

領帶扣針
紫水晶珠寶在十九世紀後期非常流行。這枚精美的黃金領帶扣針上鑲嵌著階式切磨的八邊形紫水晶。

某些條目中的珠寶和飾物實例，以說明用途

標有切磨名稱的刻面寶石圖例

俄國的紫色晶

磨光的凸圓前胛

雙晶現象使得色彩彼此相關

六邊形混合式切磨

與晶體垂直的切片

典型的紫羅蘭色澤

卵形混合式切磨

靠近紫水晶尖端的顏色較深

注釋強調重要的物理特性

天然產狀的寶石標本，常與母岩一起顯示

紫水晶晶體切片

與水晶伴生的紫水晶晶體

狹長形　　圓粒　　混合式

| 比重 2.65 | 折射率 1.54-1.55 | 雙折射 0.009 | 光澤 玻璃般的 |

寶石比重的平均數值

折射值的平均範圍（單折射寶石只有一個平均值）

雙折射平均值（僅指雙折射寶石）

寶石的表面光澤或「外觀」

寶石的概念

寶石通常是指可加以塑造、用於裝飾的礦物;一般說來,具有優美、珍貴、耐磨的特性。大部分寶石為天然無機材料,含有固定的化學成分和規則的內部結構。有些寶石來自於動、植物,如琥珀和珍珠,稱為有機珍寶。還有一些稱為合成寶石,並非源於自然,但卻具有類似天然寶石的物理特徵,琢磨後幾可亂真。

貴金屬

貴金屬包括金、銀和鉑。它們不是真正的寶石,但卻引人注目、容易打造,常用作寶石的鑲嵌底座,並有其本身真正的價值。其中以鉑最為稀有珍貴。

金戒指

黃金塊
(未經鑄造)

磨光寶石

晶體可能自然變圓並磨光(像這塊祖母綠卵石,在溪流中磨圓),或用機器來拋光。

有機珍寶

由生物產生的寶石原料稱為「有機珍寶」。它們來自貝殼(產生珍珠)、珊瑚蟲(其骸骨遺物形成珊瑚)和樹脂的化石(形成琥珀)不等,象牙、煤玉以及動物硬殼也屬有機珍寶。這些都不是寶石,而也不像礦物寶石那樣耐久。因而通常不以切磨、刻面的方式來處理,而將之磨光、雕刻或鑽孔,並穿成珠串。

天然晶體

天然產狀的礦物可能為稜晶,晶面輪廓清晰。

切磨寶石

像圖中的祖母綠一樣,幾乎所有的切磨寶石最初都呈現晶體狀(參見18-19頁),蘊藏在「母岩」的基質岩中,處於這種狀態的寶石稱為「原石」。許多天然晶體不經雕琢就能夠引人注目地展示。有些經刻面、拋光的美化後(參見26-29頁),可鑲嵌在各種珠寶或飾物上。

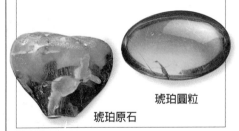

琥珀圓粒

琥珀原石

凸面型

一種簡單的款式,將寶石切磨成凸狀而不刻面,產生高度拋光的圓頂狀表面。

仿祖母綠(鑲在玻璃上的石榴石)

刻面寶石

大部分寶石經切磨產生若干個平面,稱為刻面,可吸收和反射光線,效果奇妙無比。

仿製品

人們長久以來一直在仿製寶石,許多較廉價的寶石,以及玻璃質混合物和其他人工材料都被拿來利用。像綠玻璃上鑲紅石榴石(見上圖)之類的組合寶石時常可見。

珠寶

一件珠寶成品,通常是由一或數枚磨光或刻面寶石鑲嵌在貴金屬底座上製的。

合成寶石

人造合成寶石(參見34-35頁)的化學成分和光學性質類似天然真品。晶體用熔融法生成,然後加以刻面(見右圖)。

合成晶體

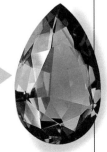

合成刻面祖母綠

寶石的形成

礦物的寶石分布在岩石，或由岩石衍生出的寶石砂礫中。岩石本身由一種或數種礦物組成，可分成三大類，即火成岩、沉積岩和變質岩。它們的形成是個連續過程，用「岩石循環」最能貼切表達（見右圖）。這些岩石中，具有寶石特性的礦物或許可輕易地在地表找到，但也可能深埋地表下。有些由於侵蝕作用而與基質岩分離，被河水挾帶到湖泊或海洋中。

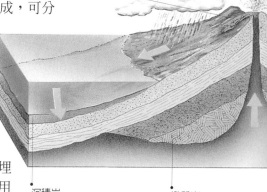

火成岩
熔融岩石在地面或地下凝固時形成火成岩，然後經侵蝕、堆積而成沉積物

沉積岩
由受侵蝕的岩石碎塊聚合壓縮而成，最後可能再次埋入地下

變質岩
為沉積岩或火成岩，其特徵被地熱和壓力整個改變

橄欖石晶體在熔岩冷卻時形成

藍晶石－
十字石片岩

火成岩

火成岩由來自地球深處熔融岩石凝固而成。有些稱為「噴體」火成岩，是火山爆發時噴出的熔岩、火山彈（見左圖）或火山灰。「侵入」火成岩是指那些在地表下凝固形成的岩石。一般說來，岩石冷卻凝固得愈慢，所產生的晶體就愈大，因而寶石也就愈大。許多大型寶石的晶體是在某種稱為偉晶岩的侵入火成岩中形成的。

變質岩

變質岩為火成岩或為沉積岩受到地球內部熱量和壓力的改變，而形成一種含有新礦物的岩石。當上述情況發生時，寶石便可能在其中產生。例如，石榴石形成於雲母片岩中，後者曾經是泥岩和黏土。長期處於高溫高壓下的石灰石，在形成大理石時可能含有紅寶石。

藍晶石和十字石晶體在高壓下形成

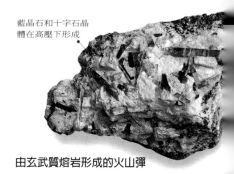

由玄武質熔岩形成的火山彈

沉積岩

沉積岩是由風化的岩石碎塊經積聚，而後逐漸沉澱下來、硬化形成的岩石。沉積岩一般成層堆疊，這種特徵可見於裝飾性寶石。澳洲的蛋白石大都產於沉積岩中；綠松石主要產生在頁岩之類的沉積岩脈中；石鹽和石膏也都是沉積岩石。

紋脈和裂縫中的藍綠色蛋白石

沉積岩中的澳洲蛋白石

有機珍寶

有機珍寶來自動、植物。天然珍珠是由海水或淡水貝殼中的異物所形成；養珠產於人工養殖場，分布在日本和中國沿海的淺水域中。被人們視為珍寶的動物硬殼也許來自生活在海洋、河流或陸地上的各種動物，如蝸牛和海龜。珊瑚是由一種極小海洋動物——珊瑚蟲的骨骸所組成。哺乳動物的骨骼或長牙可能來自目前還活著的動物，或取自千萬年歷史的化石。琥珀是化石化的樹脂，可從鬆軟的沉積物或海洋中收集到。煤玉是化石化木材，見於某些沉積岩中。

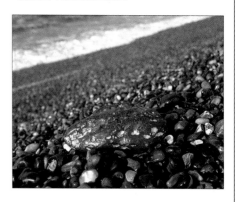

來自大海的珍寶

海水作用形成的這塊琥珀（松脂化石）被沖刷到英國諾福克的海灘上，其表面受損並留有凹點。

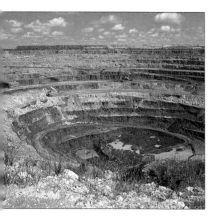

波札那的現代鑽石礦場

有些寶石價值不菲，人們為了獲取極少量的寶石，不惜大規模開採，挖掘成噸的石料。

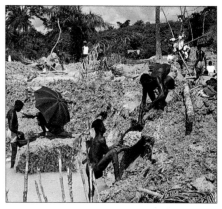

藍寶石的沖積礦區

許多開發中國家仍普遍用傳統方式和設備進行小規模的開採，如圖中獅子山的礦場。

寶石產地

有些寶石礦物產於世界各地，如石英和石榴石；而有些則由於形成所需的地理條件較爲特殊像鑽石和祖母綠，所以比較珍貴。即使某種礦物遍布世界，但可能僅小部分具寶石質地。因此世界上的寶石產地主要分布在儲藏量豐富，足以進行商業性開採的地方。

德國 •

義大利 •

美國

墨西哥

奈及

非洲鑽石

非洲南部用現代化的方式大規模開採金伯利岩礦，出產大量工業和珠寶用的鑽石。

哥倫比亞

巴西

符號索引

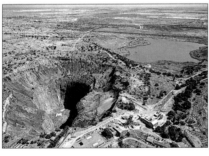

鑽石	紅寶石	藍寶石	祖母綠
海藍寶石	金綠寶石	黃玉	電氣石
橄欖石	石榴石	珍珠	蛋白石

12種重要寶石

圖中的12種寶石代表了世界上最著名的寶石，深受世人喜愛與珍視，其中有些非常稀罕。

日本珍珠

日本島嶼的淺海水域為珍珠牡蠣提
供了理想的養殖環境。珍珠屬有機
珍寶，因此與地理條件無關。

前蘇聯

前捷克

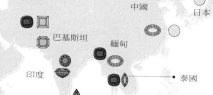

阿富汗

中國

日本

巴基斯坦

緬甸

印度

泰國

斯里蘭卡

東非

寶石的分布

此圖展示出12種主要寶石
的產地。當然，每種寶石
也可能分布在其他地方，
但因量少而無法進行商業
性開採。有些雖是歷史上
重要的產地，但現在可能
已採掘殆盡。

馬達加斯加

澳洲

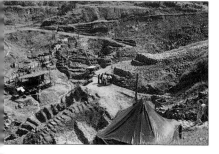

緬甸紅寶石

儘管採用傳統方法開採，緬甸
莫戈克地區豐富的礦藏出產著世界上
最精美的紅寶石。這兒也開採藍寶石。

物理性質

寶石的物理性質，即比重、硬度及其斷裂或「解理」方式，取決於寶石內部的化學元素鍵和原子結構。例如，鑽石是已知硬度最高的天然材料，石墨則是硬度最低的材料之一，但兩者皆由相同的碳元素構成。碳原子在鑽石內的結合方式使其具備較高的硬度和彈力儲存性。

硬度

硬度是寶石的基本性質之一，可由其抗磨損的能力來測量。每種寶石都能用摩氏硬度表（見下圖）來試驗並分類，賦予每種礦物從1到10的一個數值。數字間的間隔並不等同，特別是9和10之間（參見右圖的努普刻度）。不過硬度試驗具破壞性，只有在其他試驗方法失敗後才可採用。

試驗器
硬度筆的筆尖均為摩氏礦物。

努普刻度

這張硬度表顯示鑽石尖端在礦物表面產生的坑印。這10種等級與摩氏硬度標準相對應。

摩氏硬度表

摩氏硬度表是德國礦物學家摩斯所發明，可針對礦物的相對硬度進行分類。他採取10種常見的礦物，將其按「擦痕度」順序排列：一種礦物能磨損硬度較其低者，而硬度高者則可在其上劃出擦痕。

摩氏礦物

1 滑石	2 石膏	3 方解石	4 螢石	5 磷灰石	6 正長石	7 石英	8 黃玉	9 剛玉	10 鑽石

比重

寶石的比重即密度，是寶石的重量與同體積水的重量之比。寶石的比重越大，感覺上就越重。例如，一塊比重為5.2立方體黃鐵礦比一塊體積較大、比重為3.18的螢石要重；一塊紅寶石（比重為4.00)要比體積相似的祖母綠（比重為2.71)重。

黃鐵礦

相對重量
體積較小的黃鐵礦（比重為5.2）比體積大於它的螢石（比重為3.8）重，因其密度較大。

螢石

理和斷口

石可能以兩種方式破裂：解理
斷口，這全取決於寶石內部的
子結構。解理傾於沿著原子鍵
較弱的平面（稱為解理面）破
，解理面一般與晶面平行、垂
或對角（因為這兩種平面都直
與寶石的原子結構有關）。寶石
許有一或多個方向的解理面，
常用「完全的（幾乎完整而平
）、明顯的或不明顯的」這些詞
界定它們（見右側圖例）。解理
全的寶石有鑽石、螢
、鋰輝石、
玉和方解石。
寶石沿著與內部原
結構無關表面破裂
，就稱為斷口。斷
面大多參差不齊
且各有其描述的
稱，如下圖和
圖的實例所示。

重晶石

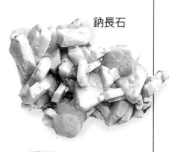

鈉長石

◁ **完全的解理**
*易碎的重晶石有三個方向
的解理，因此表面平滑。*

△ **明顯的解理**
*鈉長石並非完全平滑，但
解理面清晰可見。*

◁ **不明顯的解理**
*海藍寶石的解理
方向模糊不清。*

海藍寶石

藍線石

△ **參差的斷口**
*參差的斷口表面是藍線石之
類的細粒或塊狀寶石的典型
特徵。*

曜岩

金

軟玉

△ **貝殼狀斷口**
*這種貝殼狀的斷口表面在
石中最常見。*

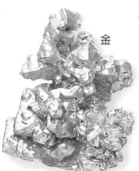

鋸齒狀斷口 △
*這塊黃金標本的右側可見
粗糙、參差不齊的斷口表
面。*

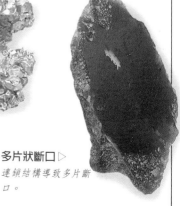

多片狀斷口 ▷
*連鎖結構導致多片斷
口。*

晶體形狀

大部分礦物寶石呈結晶狀，其原子的排列規則對稱，像格子一樣；少數爲非晶質，因其缺少或只有微弱的晶體結構。結晶質礦物由單個或多個晶體組成。多晶礦物由許多小型晶體組成，隱晶礦物質內的晶體非常小，必須借助顯微鏡才看得見。

結晶質礦物由若干稱爲晶面的平坦表面圍成，這些晶面的方位確定了晶體的總體形狀，稱爲「習性」。有些礦物具特殊習性，如金字塔形或稜柱形；而有些則可能兼具多種。沒有明確習性的結晶質礦物稱爲塊狀礦物，像黑曜岩和玻隕石。常見的習性如右圖所示。

這種天然玻璃冷卻得太快，以致無法形成晶體

非晶質

有些晶體形成獨特的金字塔形末端

金字塔形

這塊水晶中的金紅石具有針狀習性

針狀

這種具六個晶面、兩端平坦的晶體只是多種稜柱形之一

稜柱形

雙晶現象

天然晶體很少完美無瑕，因其形成時受到氣溫、壓力、空間等外在因素，及成長介質的影響。有時會出現一種非正規的「雙晶現象」，即晶體內部結構的重複。雙晶以多種不同的方式生長在一起。

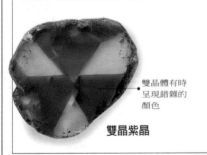

雙晶體有時呈現錯雜的顏色

雙晶紫晶

無明顯晶體習性和固定形狀的礦塊

塊狀

晶體習性類似樹枝

樹枝狀

晶系

晶體根據其晶面的「最小對稱」，可分成七個系統。這取決於晶體的假想線條-對稱軸（在本頁的圖例中用黑虛線表示），晶體可圍繞該軸轉動，而仍顯示完全相同的面位。繞軸作360度轉動時，相同方位出現的總次數決定該軸為二次、三次等，最多到六次。

黃鐵礦

等軸晶系

等軸晶系的晶體對稱性最高，例如：立方體、八面體和五邊的十二面體等。最小對稱為四條三次軸線。

六方／三方晶系

這些晶系（同種類型）相同對稱軸。
晶有次重對稱三方晶有三次。

乳白色石英

正方晶系

此晶系由一條四次對稱軸確定。典型的晶體形狀包括四面棱柱狀、金字塔形、偏方三八面式以及八面的金字塔形。

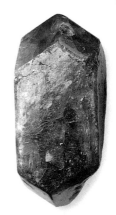

鋯石

單斜晶系

單斜晶系有一條二次軸的最小對稱線。帶有底軸面的棱晶常見於這種晶系中。

斜方晶系

此晶系的最小對稱為三條二次軸。典型的晶體形狀為斜方的棱柱形、具底軸面的金字塔形，以及斜方的雙重金字塔形。

黃玉

三斜晶系

三斜的晶體無對稱軸，因而此系統的寶石對稱性最低。

巴西石

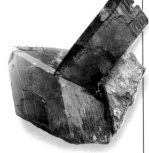

斧石

光學性質

顏色是寶石最明顯的視覺特徵，但事實上，這只是諸多光學性質之一，其總括來說都離不開光。寶石個別的結晶結構(參照18-19頁)以獨特的方式與光相互作用，而決定了每一種寶石的光學性質。光穿透寶石所產生的效應將在此處解說，由於光線反射所導致的效應則在第22和23頁闡述。

顏色的形成

寶石的顏色大多取決於其吸收光的方式。白光是由彩虹的顏色（即光譜顏色)所組成，當白光照在寶石上，有些光譜被「選擇吸收」，而未被吸收的則穿透或反射回去，因此賦予寶石顏色。每種寶石都有其獨特的顏色「指紋」（即吸收光譜），這必須借助分光鏡才看得見（參見38頁）。用肉眼來看，寶石的顏色都差不多。

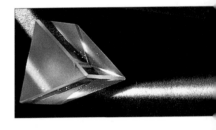

通過稜鏡分離光
將白光分解成光譜顏色的現象稱為色散，寶石內在的火彩即由此而來。

他色寶石

他色寶石因非關其主要化學成份的微量元素或其他雜質而獲得顏色。例如，純剛玉透明無色，但因其中的雜質（通常為金屬氧化物）而形成我們所知道的紅寶石、藍寶石、綠寶石、黃藍寶以及橙帕德瑪剛玉。人們常會增強或改變他色寶石的顏色。

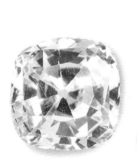

純剛玉

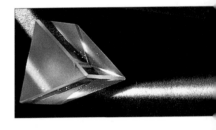

紅寶石
（紅剛玉）

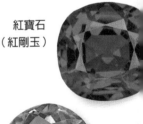

藍寶石
（藍剛玉）

自色寶石

自色寶石的顏色來自其化學成分的主要部分，因此往往只有一種顏色，範圍狹窄的顏色變化。例如橄欖石始終呈綠色，因其顏色是由基本要素之一的鐵產生的。

橄欖石

橄欖石

雜色寶石

由兩種、三種或更多種不同顏色組成的晶體稱為雜色晶體。顏色在晶體內、或其長成的晶帶中呈不均勻分布。具有許多不同變種的電氣石可能是雜色現象的最佳實例-即在一個單晶內呈現多達15種不同的顏色或色調。

雙色晶體能製成奪目的寶石。色帶接合處或許清晰（如圖中所示）或者是漸進的

西瓜電氣石

多向色寶石

從不同的角度觀察寶石時，它轉變成另一種或多種顏色或色調-就是多向色性。非晶質或等軸晶系寶石只有一種顏色，正方、六方和三方晶系寶石有兩種顏色（二向色），斜方、單斜和三斜晶系寶石可能呈現三種顏色（三向色）。

**菫青石
（藍色外表）**

菫青石的多向色性明顯。從某種角度看來透明無色，但旋轉90度後卻呈藍色

**菫青石
（無色外表）**

折射率(RI)

當一束光與磨光寶石相遇時，有些光被反射，大部分則穿入寶石。因為寶石的光學密度與空氣不同，所以光的速度減慢，並偏離最初的線路（折射）。寶石內光線的折射量稱為折射。折射率及雙折射（見下文）有助於寶石的鑑定。

方解石具高度雙折射性，因而產生雙重影像

方解石

察看重影

由於雙折射特性，鋯石背部刻面看似重疊。

雙折射(DR)

從折射計中（最右圖）會發現，像尖晶石之類的等軸晶系礦物為單折射的，它只顯示一道陰影邊；而電氣石之類的雙折射礦物將光線一分為二，產生兩道陰影邊，這兩者之間的差距便是「雙折射」。

尖晶石

電氣石

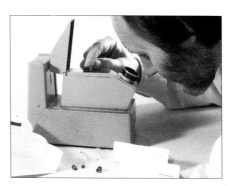

光澤

寶石的總體外觀–光澤,取決於表面反射光
線的方式,這與表面拋光度有關;通常說
來,寶石愈硬,亮度愈高。寶石學家用各種
術語來描述光澤及其強度。「發亮的」意思
是:寶石如鏡子般反射光線。如果反射的光
線微乎其微,則描述成「土狀的」或「暗淡
的」。有些寶石的光澤可與鑽石媲美,則形
容為「金剛石似的」,也是最令人渴望的。
事實上,大部分刻面的透明寶石均有「玻璃
般」的晶瑩光澤。貴金屬具有「金屬的」光
澤;而有機寶石的光澤可從
「樹脂的」、「珍珠的」到
「蠟狀的」不等。有些寶
石的光澤變化多端,例
如石榴石,從鈣鋁榴石
的樹脂光澤到翠榴石的
金剛石光澤。未經加工
的天藍石和矽硼鈣石原石
的光澤似土,暗淡無光;但
一經磨光,則有如玻璃一般。

黃鐵礦和貴金屬之類的
鐵礦晶體呈現金屬光澤

金屬光澤

這塊紅寶石玻璃般
的光澤最常見於切
磨寶石

質地堅硬、高度拋
光後的鑽石外觀即
為金剛光澤

金剛光澤

玻璃光澤

蠟狀光澤
最常見於
綠松石

這塊磨光特等
翡翠的油脂光澤
相當罕見

蠟狀光澤

油脂光澤

像這顆
琥珀圓珠之類
的有機寶石可
能具備一系列
的光澤,依材
料的性質而定

纖維石膏一
般具有絲質
光澤

樹脂光澤

絲質光澤

干涉

干涉是一種光學性質，由寶石內的結構反射光線所致。這種內部反射使寶石呈現繽紛的變彩。有些寶石，會產生光譜中所有的色彩，有些則只能產生一種主要的顏色。蛋白石中的干涉是由於其結構造成的（球體排列成規則的立體圖案），結果導致彩虹效果，稱為虹彩色，這也可見於其他寶石中，如赤鐵礦、鈣鈉石、彩虹石英等。在月長石中，干涉在內層（不同類型的交替薄層）的交接處能產生某種閃光效應，出現在寶石表面下，稱為冰長石光、蛋白光或游彩光。

月長石發出藍白色光澤

冰長石光

光層

鈣鈉長石中的層層虹彩

鈣鈉斜長石反射的光產生彩虹效果

虹彩色

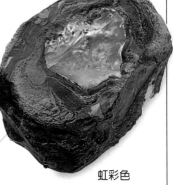

蛋白石以藍色和綠色爲主

虹彩色

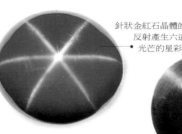

赤鐵礦展現繽紛的色彩

虹彩色

貓眼和星彩效果

當寶石切磨成凸狀非刻面型（圓拱形磨光表面）時，內部特徵，如孔洞、纖維狀或針狀內含物（見24-25頁）所反射的光線可能產生貓眼星彩效果。一排平行的纖維產生貓眼效果；兩排纖維則產生四道光芒的星彩；三排纖維形成六道光芒的星彩，等等。

針狀金紅石晶體的反射產生六道光芒的星彩

星彩藍寶石

寶石內的平行纖維產生貓眼的「閃光」

貓眼金綠寶石

天然內含物

內含物為寶石的內部特徵，可能為固體、液體或氣體，是晶體成長時包封於其中，或是在基質材料長成之後充填（或部分充填）解理、裂縫以及斷口的物質。儘管一般將之視作瑕疵，但現代人常認為它們為寶石增添了趣味。內含物對寶石的鑑定也頗有幫助，因為有些專屬於某種礦物，而有些只分布在某一特殊地區。

內含物的形成

固體內含物形成於基質岩之前－基質岩結晶在其周圍成長並包裹它們。內含物可能是不同晶體，或非晶質礦塊。與基質岩同時形成的固體和液體內含物嵌入原子結構中。如，星彩紅寶石和藍寶石的星芒是由金紅石的針狀晶體造成，它們在基質剛玉結晶成長的同時，平行於其晶面形成。基質形成，孔洞和癒合的裂紋則產生類似羽毛、昆蟲翅膀或指紋的內含物。

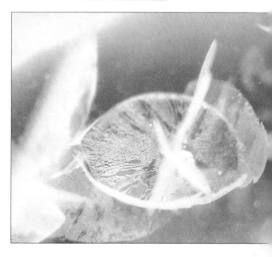

顯微鏡
放大在10-40倍的顯微鏡是觀察寶石內含物最有用的儀器之一。

● 寶石夾子便於從各個角度觀察

內含石榴石的鑽石

固體內含物可能與基質岩同屬某種寶石，但也可能不同，如這塊鑽石中包含了石榴石。

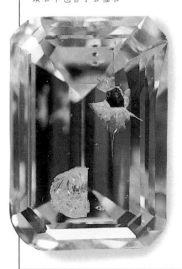

貴橄欖石「蓮花」（放大30倍）
看似蓮花葉的內含物是美國亞利桑那州貴橄欖石的典型特徵，由被液滴環繞的鉻鐵礦組成

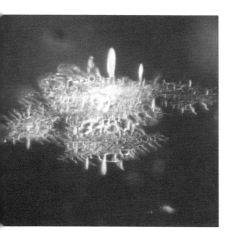

琥珀中的昆蟲

昆蟲有時會包封在琥珀內,那是黏稠的樹脂滲出粘住的。昆蟲常被添加在仿製琥珀中,以達到亂真的效果。

月長石「蜈蚣」

這些昆蟲狀的內含物(放大35倍)常見於月長石中,其實它們是由拉力產生的平行裂縫。

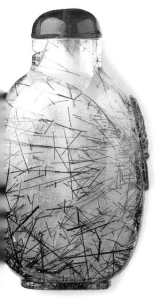

貴榴石(上圖)

放大了45倍,左邊的灰色斑塊是一種圓形的磷灰石內含物。右邊的鮮豔干涉色是由鋯石結晶產生的。

金紅石針

這只雕刻水晶香水瓶含有針狀金紅石晶體內含物。水晶中還可見到電氣石和黃金。

祖母綠(左圖)

帶尾巴的矩形孔洞(放大40倍)有時見於印度的天然祖母綠中。

刻面

塑造寶石最常用的方式是將其表面切磨成若干個平面，稱爲刻面，賦予寶石最終的形狀或「切面」。工匠們切磨寶石，目的在彰顯其最佳的特質，必須慎重考慮顏色、透明度和重量，然而有時仍不得不妥協，以保留其重量及價值。下頁中的藍色插圖爲最常見的刻面形式，同時也貫穿在整本書中。

如何對寶石進行刻面

寶石的切磨分為幾個步驟，每個步驟都由不同的行家操作。下面即以實例說明，鑽石原石如何進行明亮式切磨。這種型式最受青睞，因為能充分展現鑽石天然強烈的色散性。由於每塊寶石的形狀都不一樣，或者內部存有瑕疵，或者為了保留重量，因此不可能琢成理想的款式。然而，切磨的根本目的在於使鑽石明亮、閃爍，顯現奪目的「火彩」。為了這個目的，刻面的大小、數量和角度都須經過數學計算。晶體原石被鋸開或劈開，以獲取基本可供琢磨的石塊，然後用車床頂著另一塊鑽石將其磨成圓形。隨後分段進行刻面和拋光，在鑲嵌之前再作最後一次拋光。

1. 原石
選擇鑽石原石以進行刻面

冠部・
斜面・

2. 切磨
削除頂部，在車床上用另一鑽石將之磨圓

・腰稜

3. 拋光
中間刻面－平刻面－先拋光，再拋光斜面刻面。

腰稜上
刻

・頂面

斜面刻面

4. 頂和底
按順序和組群添上更多刻面：先是冠部上的星狀刻面腰稜上部刻面，然後是對腰稜下部刻面和亭部底尖。

星狀
刻面

5. 最後加工
明亮式切磨法又在腰稜上、下方各增添了24和16個刻面。

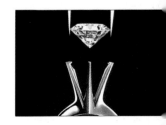

6. 鑲嵌
經最後拋光後，寶石被鑲嵌在貴金屬中。

明亮式切磨

適合鑽石及許多其他寶石，
尤其是無色寶石。它能確保最多的
光線從正面反射出來，產生光澤和火彩。

輪廓變化則有
卵形、梨形和
橄欖形。

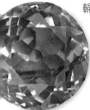

**明亮式切磨
的藍寶石**

圓形 **卵形**

光彩奪目的戒指
這些卡地亞家族的金戒指上鑲嵌著鑽石、藍寶
石、紅寶石和祖母綠，切磨成明亮至花式不
等。

階式切磨

能顯示有色寶石
長處，具矩形或
正方形頂面和
腰稜及平行矩形
刻面。易碎寶石
的各個角可經切除
製成八邊形寶石，
例如大部分
的祖母綠。

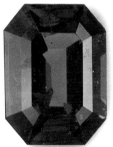

**八邊形階式切磨
的錳鋁榴石**

盤形 **正方形** **八邊形**

狹長型 **卵形**

混合式切磨

混合式切磨寶石的輪廓為圓形，其冠部
（腰稜上方）被切磨成明亮式；而亭部
（腰稜下側）則採階式切磨。藍、紅寶石
透明有色寶石都用這種方式切磨。

花式切磨

此類切磨的輪廓
可為三角形、
風箏形、菱形、
五角形或六角形，
多用於稀有寶石、或
含有瑕疵、或形狀不
規則的寶石。

**花式切磨的
金綠柱石**

枕墊形

混合式

**混合式切磨
的貴橄欖石**

梨形 **橄欖形** **剪形**

拋光與雕刻

一般呈塊狀的貴金屬和寶石，以及微晶寶石和有機珍寶經拋光與雕刻進行加工。拋光是最古老的塑型方式，而雕刻則是將大塊材料進行雕琢成立體的物品。陰刻是在寶石表面刻出線條或孔眼，或是切除某些部分以留下凸起的圖案。雕琢與陰刻所用的工具必須比欲被加工的材料硬。

拋光

借助砂礫或磨粉，或與另一種寶石摩擦而在寶石表面產生光澤，稱為拋光。深色寶石和半透明或不透明寶石，如蛋白石和綠松石，常採用拋光而非刻面的方法進行加工；有機珍寶也如此處理。它們可能被磨成圓粒或平面的東西以便於鑲嵌，或琢成凸面型（即帶有光滑的弧形表面），通常其圓拱形頂部高度磨光，底部則平坦。

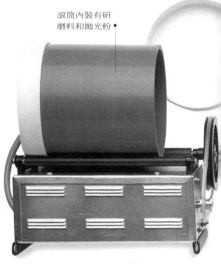

滾筒內裝有研磨料和拋光粉

馬達驅動的拋光滾筒

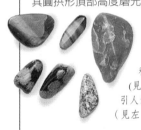

經拋光的卵石
硬度相似的寶石碎塊放入有研磨料和拋光粉的圓筒內（見右圖）滾轉，可變成引人注目的卵石（見左圖）。

雕刻

雕刻一般是指將大塊材料雕琢成裝飾品。硬度達到摩氏硬度7的寶石常被古代埃及、巴比倫和中國人用來雕刻。在印度，含有雜質的剛玉（剛玉砂）被用以琢磨和雕刻，現代人則使用手工鑿子或車床。常用於雕刻的寶石有蛇紋石、藍氟石、孔雀石、藍銅礦、薔薇輝石以及菱錳礦。

中國的雕刻藝術

中國的寶石雕刻可追溯到新石器時代，當時最珍貴的材料為進口軟玉。現在中國人仍在製作如這個寶塔之類的裝飾品。

陰刻

陰刻係用鋒利的儀器（稱為刻刀）在寶石表面上鑿出線條、孔眼或凹槽作為裝飾。在陰刻作品中，浮雕與凹雕寶石最為常見。浮雕是在平面上雕出圖案（常為人像則面），而將其周圍的背景切除。凹雕則是切除主體，而非背景部分，以產生反的圖像，粘土和蠟可以此方式製成圖章。凹雕寶石尤受古希臘、羅馬人青睞，至今仍為收藏者們所珍視。文藝復興時期，陰刻

黃金雕刻
用於珠寶的黃金和其他貴金屬表面可用手工鑿刀飾以複雜的圖案。

寶石在歐洲盛行一時。在英國的伊莉莎白時代，浮雕肖像寶石常作為禮品贈予他人，尤其在貴族階層。長久以來，具夾層的寶石一直被用以浮雕或凹雕，縞瑪瑙和紅縞瑪瑙尤受喜愛。其他適宜陰刻的寶石還有水晶、紫水晶、黃水晶、綠柱石、橄欖石、石榴石、青金石和赤鐵礦，以及諸如象牙和煤玉之類的有機珍寶。

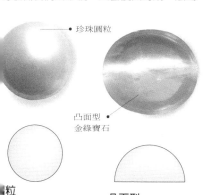

珍珠圓粒

凸面型金綠寶石

粒
珠之類的圓形寶石經鑽孔後，可用串成項鍊。

凸面型
這種簡單的切磨可展示不透明和半透明寶石的色彩和光學效果。

現代設計
這件黃水晶稜柱其簡潔的建築線條和精湛的刻工，充分展示了現代設計者才能與技藝。該作品的製作者芒斯特納採用傳統的切磨方式創造出古典而類似雕塑的現代珠寶。芒斯特納是德國伊達·奧伯斯坦的眾多藝術家之一，該地與香港是當今公認最重要的寶石琢磨和雕刻中心。

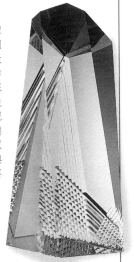

月長石浮雕

拋光後的天青石石板

雕刻
本書所用的這種浮雕標誌，意指雕刻與陰刻兩者。

拋光寶石
具有平坦拋光表面的裝飾寶石可用作飾物和珠寶。

雕刻黃水晶

歷代寶石

自古以來，無論何處的人，天生就喜歡美麗而有價值的東西，往往用當地所發現的任何寶石--從貝殼到藍寶石--來裝飾自己。今天，世界上各式各樣的寶石，只要買得起，便可得到。現在的寶石產地比以往任何時候都多，新的寶石不斷上市，珠寶的設計不斷推陳出新。然而寶石固有的魅力--美麗、耐用、稀有--永遠不變。

早期的採集者

最早的寶石採集者憑藉的不過是一根棍棒或一把劐子、一只籃子以及一雙敏銳的眼睛。在緬甸莫戈克地區發現類似於石器時代的工具，顯示當地開採紅寶石已有數千年的歷史；至今他們仍採同樣的方式，用柳條籃淘選溪流。在俄羅斯的烏拉爾地區、地中海沿岸、英國的康沃爾郡以及世界許多其他地方，還可找到早期較有組織的開採證據，例如，一些廢棄的礦場和礦物垃圾堆等。

石英顆粒
這條迦納項鍊中的卵石曾用作貨幣。

最早的用途

人們最初使用寶石，或許是因為它們既美麗又耐磨。即使在當時，美就沒有被忽視。例如，下圖石器時代的黑曜岩斧頭作得既顯眼又實用，古代文明的確純粹為了裝飾而琢磨寶石。雖然大部分的圖案很原始，但有些卻非常複雜，表面還塗有油彩。寶石一直被作為貴重禮品；由於方便攜帶且具内在的價值，使其自然被用作貨幣。

黑曜岩斧頭
黑曜岩為天然火山玻璃，可製成像剃刀一樣鋒利的工具或武器。

石灰岩中的祖母綠
人們搜尋祖母綠已有幾千年的歷史，已知最早的開採活動可追溯到公元前2000年的埃及。

古代珠寶

十八世紀前製作的珠寶已所剩無幾,最好的作品當屬古埃及,其中大多是黃金上鑲嵌著綠松石、青金石和光玉髓之類的寶石。這些珠寶顯示出古埃及金匠的精湛工藝:黃金的提純、退火、銲接,寶石加工可能要使用矽石沙;這門技術古代中國人也通曉。羅馬人繼續發展出磨光而非鑲嵌的工藝。到了黑暗時期,儘管哥德式的風格講究實用,主要是製扣子和戒指,金匠工藝終究留傳了下來。

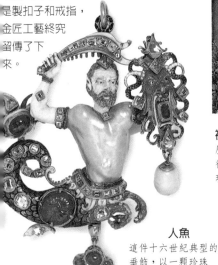

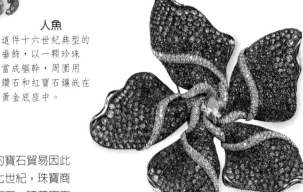

被纓戴絡

歷代的文化都將珠寶用於裝飾。這幅十八世紀後期纖細畫像展示了一位身著華麗的項鍊、耳環、手鐲和護身符的印度婦女。

人魚

這件十六世紀典型的垂飾,以一顆珍珠當成軀幹,周圍用鑽石和紅寶石鑲嵌在黃金底座中。

現代珠寶

十五世紀發現美洲,歐洲的寶石貿易因此得以擴展。到了十六、十七世紀,珠寶商們可使用來自世界各地的寶石。隨著富商階層的出現,更多的人擁有寶石,鑽石首先變得時興起來。到了二十世紀,對買得起的寶石,以及價值連城的稀罕寶石需求量不斷增大,人們必將繼續用更多不同的寶石來製造珠寶。

寶石鑲嵌的現代胸針

珠寶已歷經多種款式變化,從十六世紀的巴洛克風格和十七世紀的花卉圖案,到二十世紀的裝飾性藝術以及其他種種。

歷史與傳說

有關寶石的神話和傳說多得不計其數，其中有些是詛咒的寶石，有的則具特殊的治病能力，或保護、並爲配戴者帶來好運。有關一些最大的鑽石的傳說，多少世紀來被人們反覆傳述，現已失傳的許多寶石則被賦予陰謀的故事。有些礦場被認爲不吉利，可能是開採者不想讓探礦者接近而散佈的謠言。在緬甸，所有的寶石都屬於君主；任何人從礦場拿走寶石都將遭詛咒的信念也許是刻意教化的，目的在抑制國家珍貴資產的流失。

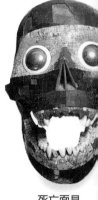

死亡面具

這具飾以綠松石的阿茲提克葬禮面具，可加速進入另一個世界。

秘魯人的神祇

這把十二世紀秘魯人的匕首用飾有綠松石的黃金製成，刀柄塑成神的形像。

晶體透視

自希臘和羅馬時代，抛光的水晶球就一直被用來預測未來。一塊完美無瑕、大得足以磨光的寶石得之不易，因而更增添其神秘色彩。神秘家凝視著水晶球，再解釋那迷糊不清的「影像」。

由日本龍支撐的水晶球

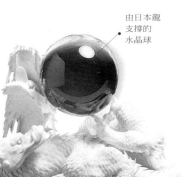

姆指防護戒

這枚十七世紀鑲著紅寶石和祖母綠的戒指，在弓箭手射箭時可保護大姆指。

水晶球

誕生石

傳統認為，某些寶石與一年中的不同月份有關聯，在其「影響」下出生的人物意謂著幸運或重要。這或許根源於古代的信仰—寶石來自天國。許多文化將寶石與黃道12宮聯繫在一起，而有些則取一年中的各個月份。誕生石的選擇因國家而異，可能取決於寶石是否可得、當地的傳統或時尚。配戴誕生珠寶的風俗始於十八世紀的波蘭，此後便傳遍整個世界。最常見的一組誕生石如右圖所示。

黃道12宮
這塊水晶被製成五邊形的12體，每一面都刻有黃道帶的一宮。

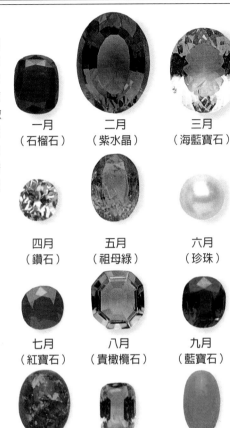

一月
（石榴石）

二月
（紫水晶）

三月
（海藍寶石）

四月
（鑽石）

五月
（祖母綠）

六月
（珍珠）

七月
（紅寶石）

八月
（貴橄欖石）

九月
（藍寶石）

十月
（蛋白石）

十一月
（黃玉）

十二月
（綠松石）

晶體的治療功效

相信寶石具有特殊治療功效的歷史非常久遠。古代部落中巫醫的儀式就是證據。今天使用水晶的醫治者認為，每一種寶石都能影響身體某一特殊部位的健康，放置在重要神經點的寶石反射出的光可被人體吸收，並提供治癒的能量。

水晶
水晶外觀晶瑩剔透，受人珍視，常被選作治療晶體。

水晶垂飾
據信，貼緊肌膚配戴寶石可起治癒或保護作用。

合成寶石

合成寶石是在實驗室或加工廠中製造出來的，而非採自岩石。它們的化學成分和晶體結構與天然寶石相差無幾，所以其光學和物理性質也極為相似。

然而，還是可以透過其內含物來加以鑑別。許多寶石已在實驗室裏合成，但只有少數是為商業生產，一般都用於工業和科學研究。

合成寶石的製造

幾千年來，人類不斷地嘗試複製寶石，但直到十九世紀後期才獲得重大成功。1877年法國化學家弗雷米製成首批尺寸適中、具有寶石特質的晶體（見右下圖）。然後約在1900年左右，維納爾研製出「火焰熔合法」製造紅寶石。在稍作改進後，這項技術一直沿用至今。將粉末狀的配料撒進熔爐，當其穿過高於攝氏2000度的火焰時，便熔合成液滴，然後滴在一個腳柱上結成晶體。當腳柱撤走時，一條稱為梨形晶的長晶體就形成了。

助熔融合綠寶石

助熔融合技術
由法國化學家弗雷米首創的助熔融合技術，至今仍被用來製造祖母綠。粉末狀配料在坩堝的助熔劑中融化聚合。原料必須在高溫中保存數月，然後再非常緩慢地冷卻。

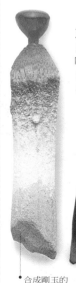

火焰熔合剛玉
用火焰熔合法製成的剛玉稱為「梨形晶」，為單一的晶塊。其內部結構與天然晶體相同，並可經切磨造形。

供形成梨形晶用的腳柱

合成剛玉的梨形晶容易整個裂開

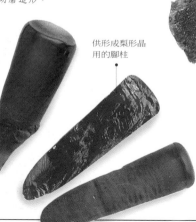

在坩堝內形成的合成紅寶石晶體

埃德蒙·弗雷米
法國化學家弗雷米首度製成大小適中的祖母綠結晶，他繼續在坩堝內融化氧化鋁和鉻，製造紅寶石晶體。

剛玉梨形晶

形狀和顏色

由於形成的方式不同,合成寶石可能在形狀和顏色上與天然真品有些微的差異,而有助於鑑別。例如,用火燄熔合法製成的剛玉線條彎曲,這是因為配料成分未充分攪合;有的合成寶石的顏色分布不均勻;火燄熔合尖晶石可用於仿製紅寶石、藍寶石、海藍寶石、藍鋯石、電氣石、貴橄欖石和金綠寶石等。

合成尖晶石
合成尖晶石(上圖)呈比火燄熔合的紅寶石更逼真(左圖)。

獨特的內含物

合成寶石的內含物不同於天然寶石,最好的辨別方法就是用寸鏡(下圖)或顯微鏡來檢視。合成內含物為某種加工過程,或某種合成寶石所特有。例如,維納爾紅寶石中的氣泡輪廓非常清晰;而由助熔劑融合的祖母綠(右圖)則會形成獨特的「面紗」和「羽毛」圖案。

吉爾森助熔融合製成的祖母綠

吉爾森祖母綠內含物
法國人吉爾森製造的合成祖母綠具有獨特的面紗狀內含物。這種寶石是用劣質材料經過助熔融合法製成的。

寸鏡
這種手握式透鏡已足以幫助鑑定寶石。它可放大十倍,所以能夠分辨天然和人造內含物。

吉爾森寶石

法國製造者吉爾森製成的天青石、綠松石和珊瑚雖與天然品相似,但並不算是真正的合成物,因為它們的光學和物理特性均不同於天然寶石。例如,吉爾森青金石孔隙多且比重低。

吉爾森青金石

吉爾森綠松石

吉爾森珊瑚

仿製與增色

仿製寶石的外觀類似天然真品，其物理特性雖不相同，卻可以亂真。玻璃和合成尖晶石之類的人造材料一直用於仿製各種不同的寶石；天然寶石也可加以修飾，使之類似珍貴的寶石；真寶石可因裂縫和瑕疵的掩飾、或經進行熱處理、輻射以增進顏色而提高價值。

玻璃仿製品

許多世紀以來，玻璃一直被用以仿製寶石，幾乎可製成任何顏色的半透明或不透明寶石。它和許多寶石一樣，具有剔透的光澤，乍看之下，很容易誤認為真品。不過，玻璃可由其較暖的手感、硬度低、易產生磨損和裂縫而據以檢視。缺損的刻面和內部的漩渦及氣泡經常可見；此外，玻璃屬單折射物體。

玻璃「紅寶石」

玻璃可用於仿製任何的透明寶石

玻璃仿製品常含明顯的內含物

玻璃內的雪花內含物

蛋白石仿製品

寶石學家稱蛋白石的色澤為「變彩」，或虹彩色，是由組成寶石的矽膠凝膠微粒球體的光波干涉造成。法國製造者吉爾森用此結構來仿製蛋白石，效果最為顯著，雖然其色斑的鑲嵌狀邊緣仍有差異（見135頁）。現有各種其他的蛋白石仿製品，包括聚苯乙烯膠乳製品，或由不同碎片聚合而成的寶石。在蛋白石的「雙屬寶石」中，頂部為天然貴蛋白石，底層則是普通蛋白石、玻璃或玉髓。「三屬寶石」則再加上一層保護的水晶圓頂。

聚苯乙烯膠乳「蛋白石」

吉爾森蛋白石

斯洛克姆寶石

美國的斯洛克姆研製了一種仿蛋白石，其中的變彩令人折服，但缺乏真蛋白石所具有的絲質、平坦的色斑。經放大後，其結構呈皺褶狀。

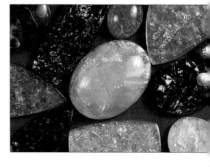

夾層榴頂石

「複合寶石」(由一件以上珍寶混合製成)中最常見的一種是夾層榴頂石(GTD)。將天然石薄片黏在彩色玻璃底座上,就能使GTD具備顯著的顏色。這種欺瞞在兩層連接處最易視破,因為很明顯。

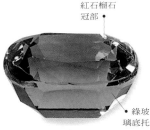

紅石榴石冠部

綠玻璃底托

夾層榴頂石

夾層榴頂石的連接處
顏色和光澤的變化在石榴石和玻璃接合處顯而易見。

鑽石贗品

許多天然材料常用於仿製鑽石,其中以錯石最令人信服。合成鑽石很常見,但件件有瑕疵(右圖)。仿製品通常可測試其導熱性而得以查驗。

凝重、缺乏火彩

釔鋁榴石

硬度低,火彩多

比鑽石凝重

立方晶氧化鋯

鈦酸鍶

熱處理

加熱可增強或改變寶石的顏色或透明度。加工技術包括將寶石扔進火中「燒煮」,或利用精密的設備。有些寶石效果明確,(如海藍寶石會從綠變成藍),但有些則不然。

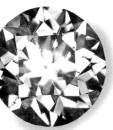

棕色鋯石加熱轉成藍色

輻射

寶石如果受到輻射可能會改變顏色。這種輻射來自地殼內的放射性元素、或人工輻射源。天然輻射得花幾百萬年的時間才能生效,人工輻射只需幾小時便能改變寶石顏色。在某些情況下,寶石會回復到原本色彩,或隨時間而褪色。許多變化可透過熱處理予以逆轉或修飾。

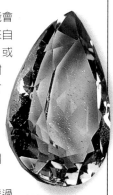

經輻射和熱處理的黃玉

染色

染料或化學品能改變寶石外觀,有的覆蓋表面,有的整個改變。為了使染色奏效,寶石必須多孔,或具裂縫和瑕疵以使顏色滲入。例如,多孔的白矽硼酸礦經染色後可仿製綠松石。

經染色的矽硼酸礦

浸油

油可增強寶石顏色並遮蓋裂縫和污點。祖母綠的天然裂縫和瑕疵常用浸油來填補。

浸過油的祖母綠

顏色圖例

寶石學家鑑別寶石時，會從各個角度去觀察，以便對寶石外觀—光澤、顏色和其他特徵進行評估。一架手握式小型放大鏡(見35頁)可窺探寶石表面的擦痕和瑕疵；而探究寶石內部則可發現其獨特的內含物。這些特徵對某種寶石來說也許是獨一無二。然而，鑑別人造寶石或仿製品還有賴更多的測試。寶石學家從初步的觀察，就知道該採用何種檢測方法。

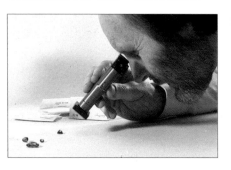

顏色圖例的作用

本圖例將所有的寶石分為七種顏色類別，有些種類可能有多種顏色變種(書內若無變種圖示，則會列舉)。每種顏色類別又分成三部分，即寶石始終、通常和有時呈某種顏色。

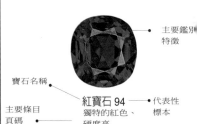

類別標題

主要鑑別特徵

寶石名稱

紅寶石 94
獨特的紅色、硬度高

主要條目頁碼

代表性標本

分光鏡
許多寶石看似相同，但如果用分光鏡(上圖)察看，便可鑑別出來。分光鏡可展現每種寶石獨有的吸收光譜(左圖、見21頁)。

紅寶石

貴榴石

紅玻璃

無色寶石

始終無色

鹼性硼酸鈹石 115
解理完全、寬幅雙折射

矽鈹石 98
如精心切磨，將呈銀色

鈉長石 130
玻璃至珍珠光澤

白綠玉 77
常見大釘形的內含物

磷酸鈉鈹石 11
缺乏火彩，柔軟，易碎

水晶 81
玻璃光澤、透明

透鋰輝石129
黃、綠或白色調

矽硼鈣石 129
黃、綠或白色調

無色電氣石 102
極爲稀有

通常呈無色

白鎢礦 70
硬度低、火彩
佳、不常見

天青石 105
硬度低、僅爲收
藏者切磨

鑽石 54
金剛光澤、
多火彩

賽黃晶 110
黃粉紅色調，明
亮、少火彩

白鉛礦 105
金剛光澤、密度
高、硬度低

有時無色

白雲石 99
硬度低、玻璃至
珍珠光澤

藍柱石 129
稀有、黑色礦物
內含物

月長石 123
蛋白、藍或
白色光彩

無色正長石 122
三面解理完全

方柱石 71
稀有、玻璃
、光澤

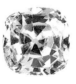

瑩石 66
硬度低、火彩少、
赤鐵礦內含物

鋯石 72
金剛光澤、
火彩佳

藍寶石 96
稀有、密度高，
硬度極高

磷灰石 79
硬度頗低

其他寶石
禎火輝石 111
鈣鋁石榴石 61
黃玉 106

紅色或粉紅色

始終呈紅或粉紅色

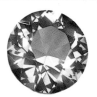

玫瑰石英 83
渾濁，獨特的
粉紅色

紫鋰輝石 120
多向色性強烈，
解理完全

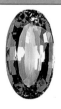

紅綠柱石 78
顏色獨特，
硬度高

錳黝簾石 116
顏色混合
獨特、塊狀

**粉紅色鈣鋁
石榴石 60**
顏色獨特、
細粒、不透明

櫻草紅飾石 74
塊狀，不透明、
可能色彩斑駁

菱錳礦 100
細粒、具條紋；亦有
透明的刻面寶石

薔薇輝石 132
塊狀材料內含黑
色脈紋

紅綠柱石 78
極其稀有，
極少切磨

紅寶石 94
紅色獨特、
硬度高

貴榴石 59
顏色獨特、
光澤強烈

紅榴石 58
顏色獨特、
內含物罕見

紅電氣石 101
多向色、切磨成
貓眼的凸面型

通常呈紅色或粉紅色

鈹晶石 80
硬度高，
極稀有

錳鋁榴石 58
具花邊形內含物，
寶石材料罕見

有時呈紅色或粉紅色

硬玉 124
拋光寶石表面
呈酒渦狀

黃玉 106
顏色獨特、硬度、
密度都很高

西瓜電氣石 103
顏色獨特

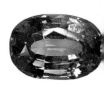

藍寶石 97
密度高，質地
堅硬，多向色

珊瑚 142
表面有紋理，
硬度低，會褪亮

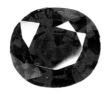

尖晶石 64
硬度高、
單折射

碧玉 92
顏色獨特，
不透明

其他寶石
鋯石 73
金紅石 71
菱鋅礦 99
方柱石 71
夾層榴頂石 61

白色或銀色

始終呈白色或銀色

乳石英 85
獨特的乳白色

鉑 52
金屬光澤、密度高，
不透明

銀 50
金屬光澤，硬度低，
不透明

矽硼酸礦 128
似白堊，不透明，
硬度較低

象牙 146
硬度低、表面
有生長紋

海泡石 119
似白堊，不透明，
細粒，硬度低

石膏 128
絲質至玻璃光
澤，硬度低

通常呈白或銀色

珍珠 138
珍珠光澤、
硬度低

貝殼 144
彩虹色、
硬度極低

有時呈白色或銀色

方解石 98
硬度低、寬幅
雙折射

蛇紋石 127
玻璃至油脂光
澤、半透明

軟玉 125
堅韌的連鎖結構

其他寶石
瑪瑙 88
珊瑚 142
蛋白石 134
月長石 123

黃到棕色寶石

始終呈黃棕色

硫酸鉛礦 114
密度高、易碎、
火彩佳

黃水晶 83
顏色獨特

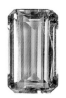

巴西石 118
易碎、硬度
低、稀有

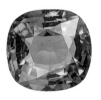

錫蘭石 114
多向色、寬幅
雙折射

金綠柱石 77
多向色，高硬度，
色調柔和

金 48
顏色獨特，
硬度低

帕德馬剛玉 95
橙粉紅色獨特，
硬度高

光玉髓 93
半透明，
紅棕色

**火彩蛋白石
134**
密度低，透明

紅縞瑪瑙 90
白色夾層獨特

鈣鋁石榴石 60
顆粒狀內含物

日長石 130
明亮的金屬
內含物

紫蘇輝石 112
紅彩虹色，
硬度頗低

鎂電氣石 102
多向色，表現
兩種主體色

錫石 70
密度高、
火彩佳

玳瑁 144
表面斑駁
而獨特

煙水晶 84
獨特的灰棕色

綠簾石 121
多向色性強、易
碎，罕經切磨

其他寶石
黃榴石 107
黃鐵礦 63

通常呈黃棕色

磷鋁石 132
玻璃至珍珠光澤

黃正長石 122
易碎，貓眼

符山石 74
多向色，玻璃至
金剛玉光澤

閃鋅礦 63
火彩佳、金屬至
玻璃光澤

榍石 121
火彩極好、
多向色

琥珀 148
硬度低，
樹脂光澤

酒色石英 85
扁平內含物

斧石 133
多向色、
易於缺損

頑火輝石 111
易碎，吸收光譜
獨特

十字石 117
不透明，雙晶
呈十字狀

有時呈黃棕色

金紅石 71
火彩好，
針狀內含物

葡萄石 115
通常呈渾濁和
半透明狀

白鎢礦 70
硬度頗低，
火彩佳

細光石英 86
纖維結構

苔紋瑪瑙 89
半透明、苔蘚
圖案

霰石 104
硬度極低，
微晶質

錳鋁榴石 58
硬度高，
花邊形內含物

重晶石 104
密度高、
硬度低

金綠寶石 108
硬度高、
多向色性強

其他寶石
鑽石 54
翠榴石 62
螢石 66
鋯石 72
磷灰石 79
藍寶石 96
電氣石 101
黃玉 106
鎂柱晶石 113

綠色寶石

始終呈綠色

矽孔雀石 126
顏色獨特，硬度
低，不透明

祖母綠 75
顏色獨特，
很少無瑕疵

貴橄欖石 113
獨特的油脂狀
綠色

翠綠鋰輝石120
顏色獨特，多向色

綠銅礦 99
顏色獨特、寬幅
雙折射

血玉髓 93
不透明，具
紅色斑點

鈣鉻榴石 59
顏色獨特，
晶體易碎

蔥綠玉髓 92
半透明、深綠色

孔雀石 126
顏色夾層別具
一格、硬度低

摩達維石 137
玻璃般的，氣泡和
漩狀內含物

變寶石 108
顏色富變化、
多向色、高密度

紅柱石 110
多向色性強

通常呈綠色

蛇紋石 127
玻璃至油脂光澤，
硬度頗低

硬玉 124
細粒，可能
呈酒渦狀

透輝石 119
寬幅雙折射

翠榴石 62
石棉內含物，
金剛光澤

其他寶石
葡萄石 115

酒乳石英 85
扁平內含物，玻璃光澤

軟玉 125
堅韌的連鎖結構、油脂
至珍珠光澤

有時呈綠色

微斜長石 123
獨特的藍綠色

瑪瑙 88
半透明、
條紋清晰

西瓜電氣石 103
雙色

鑽石 56
硬度最高的天然
物質，火彩佳

藍寶石 96
密度高，硬度高、
多向色

磷灰石 79
吸收光譜獨特

鋯石 72
火彩佳，金剛至
樹脂光澤

鈣鋁石榴石 61
玻璃光澤

夾層榴頂石 61
兩部分結合

頑火輝石 111
吸收光譜獨特

鎂柱晶石 113
多向色性強、寶石
材料稀有

閃鋅礦 63
硬度很低，火彩
佳、密度高

其他寶石
螢石 66
藍晶石 133
電氣石 103
菱鋅礦 99
藍柱石 129

藍或紫色寶石

始終呈藍或紫色

海藍寶石 76
管形內含物、
多向色

天藍石 128
常色彩斑駁

藍方石 68
微型寶石，
很少切磨

綠松石 131
顏色獨特，
易碎

靛電氣石 10
多向色性強

藍銅礦 126
顏色獨特，
易碎，硬度低

青金石 69
藍色與眾不同，
黃鐵礦內含物

方鈉石 68
獨特的藍色

黝廉石 116
多向色性強

紫水晶 82
虎紋形內含物

通常呈藍或紫色

矽線石 111
多向色性明顯、
解理佳

藍線石 117
通常呈塊狀、
顏色獨特

矽酸鋇鈦礦 80
火彩佳、
雙折射

董青石 112
多向色性強

藍晶石 133
多向色，
易碎，薄片狀

有時呈藍或紫色

螢石 66
缺乏火彩，硬
度低，解理佳

黃玉 106
多向色，高硬
度，淚狀內含物

鋯石 72
火彩好、金剛玉
至樹脂光澤

菱鋅礦 99
藍色獨特

藍寶石 95
高密度、高硬
度，多向色

方柱石 71
貓眼，纖維
內含物

尖晶石 64
硬度高，
單折射

斧石 133
多向色，易碎

其他寶石
磷灰石 79
瑪瑙（經染色）88
矽硼酸礦（經染色）128
鑽石 54
藍柱石 129
金綠寶石 108
夾層榴頂石 61

黑色寶石

始終呈黑色

赤鐵礦 100
金屬光澤，
不透明虹彩

黑電氣石 103
不透明，
玻璃光澤

煤玉 140
硬度頗低，溫度
高時溢出煤味

通常呈黑色

黑曜石 136
似玻璃，硬度高，
泡狀內含物

有時呈黑色

黑榴石 62
金剛至玻璃
光澤

鑽石 54
金剛光澤度高

玻隕石 137
似玻璃，
表面有裂縫

珊瑚 142
對熱敏感，
硬度低

彩虹色寶石

蛋白石 134
彩虹色、
可能乾裂

火瑪瑙 87
虹彩色似油環
的色彩

鈣鈉斜長石 130
黑色主色上
呈彩虹色

珍珠母 145
表面呈藍和紫色
的彩虹色

晶體結構 等軸	成分 金	硬度 2.5

黃金 (Gold)

黃金的顏色取決於其所含雜質的數量和類型。天然金呈典型的金黃色，但為了變化其色彩並增加其硬度以便製作珠寶，黃金可與其他金屬混合。銀、鉑、鎳或鋅添加在黃金中，可合成淺色或白色金；加銅可合成紅色或粉紅色金；加鐵則呈藍色。黃金的純度視所含金質金屬的比例而定，可用開金（ct）表示其價值。用於珠寶的純度從9開金（37.5%或更純的金）、14、18、22直至24開的純金。許多國家在金上蓋有檢驗印記，表示其純度。

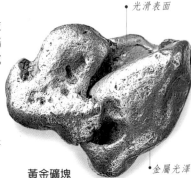

經水沖蝕的光滑表面

金屬光澤

黃金礦塊

• **分布** 金分布在火成岩及伴生的石英礦脈中，但量少得眼睛看不見。金也集中在次生的砂積礦床中，產狀為天然金塊和晶粒，分布在河流的砂子和礫石中。砂金可用傳統的淺盤選淘法從次生礦床中提取，但現代商業性的開採則使用大型的推土機械和處理礦石的濃酸。主要的含金礦石分布在非洲、加利福尼亞和阿拉斯加（美國）、加拿大、前蘇聯、南美洲和澳洲境內。

• **其他** 黃金被用作硬幣、飾物和珠寶已有數千年。它引人注目，易於加工，經久耐磨。

產狀為骸骨形的八面體——黃金晶體

結晶質黃金礦塊

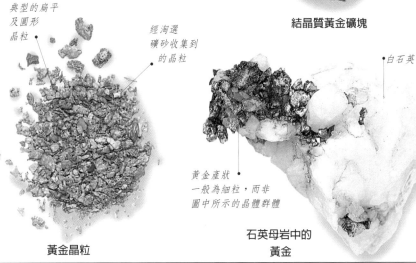

典型的扁平及圓形晶粒

經淘選礦砂收集到的晶粒

黃金晶粒

白石英

黃金產狀一般為細粒，而非圖中所示的晶體群體

石英母岩中的黃金

比重 19.30	折射率 無	雙折射 無	光澤 金屬的

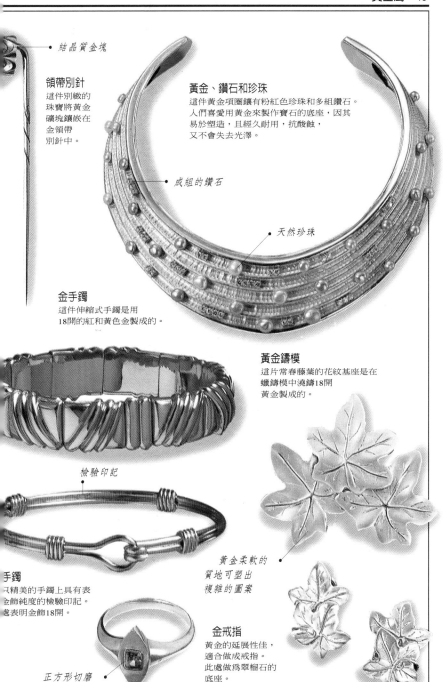

• 結晶質金塊

領帶別針
這件別緻的
珠寶將黃金
礦塊鑲嵌在
金領帶
別針中。

黃金、鑽石和珍珠
這件黃金項圈鑲有粉紅色珍珠和多組鑽石。
人們喜愛用黃金來製作寶石的底座，因其
易於塑造，且經久耐用，抗酸蝕，
又不會失去光澤。

• 成組的鑽石

天然珍珠

金手鐲
這件伸縮式手鐲是用
18開的紅和黃色金製成的。

黃金鑄模
這片常春藤葉的花紋基座是在
蠟鑄模中澆鑄18開
黃金製成的。

檢驗印記

手鐲
只精美的手鐲上具有表
金飾純度的檢驗印記。
益表明金飾18開。

黃金柔軟的
質地可塑出
複雜的圖案

金戒指
黃金的延展性佳，
適合做成戒指。
此處做為翠榴石的
底座。

正方形切磨
的翠榴石

晶體結構　等軸	成分　銀	硬度　2.5

銀 (Silver)

銀通常呈礦塊和晶粒的塊狀，但也可能呈生硬的樹枝狀集合體。剛剛出土或者新近拋光的銀特別明亮，閃耀著銀白色金屬光澤；但曝露在空氣中，很快會產生一層黑色的氧化物，使其表面失去光澤。除此之外，本身硬度不高，無法以純質形式製作珠寶，而常與其他金屬合鑄，或在表面覆以黃金。自古希臘時代起就一直被人們使用的洋銀，即金與銀的合金，只含20-25%的銀。標準純銀含92.5%，或更高比例的純銀（通常有些銅）。這兩種合金都被用作界定銀含量的標準。

• **分布**　大部分銀是開採鉛礦的副產品，它還經常與銅伴生。世界上銀的主要開採地在南美、美國、澳洲和前蘇聯。最大的單產銀國家屬墨西哥，大約自1500年起就一直開採至今。產狀為纏繞金屬絲狀的上品天然銀則產於挪威的康斯堡。

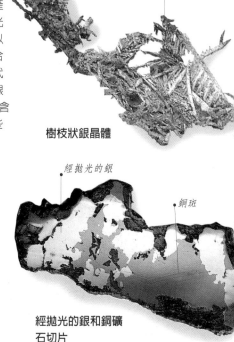

表面因氧化銀而失去光澤

天然樹枝狀習性

樹枝狀銀晶體

經拋光的銀

銅斑

經拋光的銀和銅礦石切片

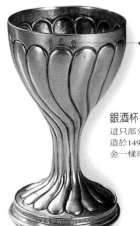

製作者標記

晶體具有金屬絲狀的習性

銀酒杯
這只部分鍍金的銀杯打造於1493年，當時銀與金一樣珍貴。

康斯堡的銀因品質上乘而聞名於世

產於挪威康斯堡的天然銀礦

比重　10.50	折射率　無	雙折射　無	光澤　金屬的

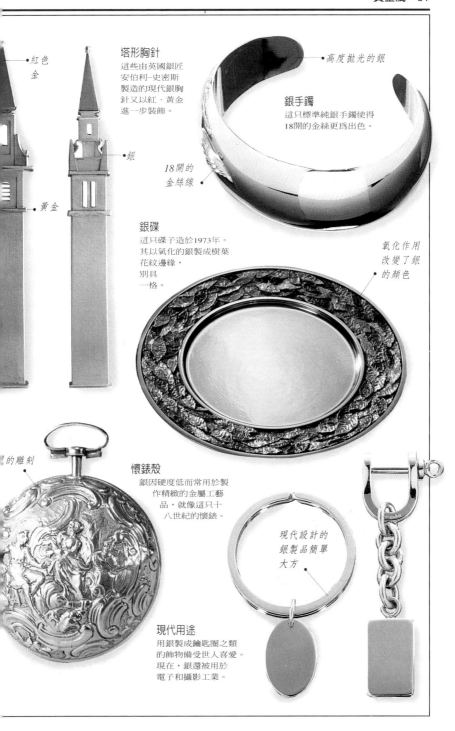

•紅色
金

•黃金

塔形胸針
這些由英國銀匠
安伯利-史密斯
製造的現代銀胸
針又以紅、黃金
進一步裝飾。

•銀

18開的
金絲線•

•高度拋光的銀

銀手鐲
這只標準純銀手鐲使得
18開的金絲更爲出色。

銀碟
這只碟子造於1973年。
其以氧化的銀製成樹葉
花紋邊緣，
別具
一格。

氧化作用
改變了銀
的顏色

•的雕刻

懷錶殼
銀因硬度低而常用於製
作精緻的金屬工藝
品，就像這只十
八世紀的懷錶。

現代設計的
銀製品簡單
大方

現代用途
用銀製成鑰匙圈之類
的飾物備受世人喜愛。
現在，銀還被用於
電子和攝影工業。

晶體結構 等軸	成分 鉑		硬度 4

鉑 (Platinum)

幾千年來，人們一直都在使用鉑，但直到1735年才確認它是一種化學元素。在三種貴金屬（即金、銀、鉑）中，鉑最為稀罕且珍貴。由於不易起化學變化，且抗腐蝕，所以暴露在大氣中不會失去光澤，這一點不同於銀。呈銀灰、灰白或白色，不透明，具金屬光澤。鉑的密度略高於純金，大約是銀的兩倍。早期的珠寶商們難以獲得熔解鉑所需的1,773℃高溫，直到1920年代，冶煉這種貴金屬的技術才充分發展出來。

• **分布** 鉑產生於火成岩中，產狀通常為礦石，其中的晶粒往往非常細微，難以用肉眼辨識。鉑也可能分布在河流細沙和礫石的次生「砂積礦床」中，以及冰河沉積物中，常以晶粒狀出現，較少呈塊狀。鉑的主要產地在南非、加拿大(索德柏立)、美國(阿拉斯加)、俄羅斯(白爾姆河及源自烏拉爾河的河流)、澳洲、哥倫比亞和秘魯。

• **其他** 1920年以前鉑就鑲嵌在戒指上。由於硬度低，易打造，常製成錯綜複雜的圖案。

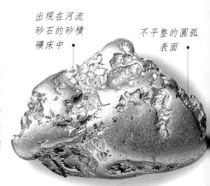

出現在河流砂石的砂積礦床中

不平整的圓弧表面

鉑礦塊

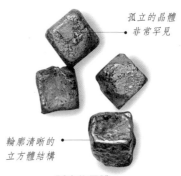

孤立的晶體非常罕見

輪廓清晰的立方體結構

孤立的晶體

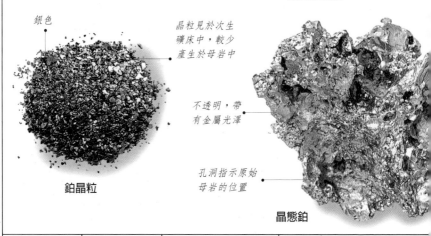

銀色

晶粒見於次生礦床中，較少產生於母岩中

不透明，帶有金屬光澤

孔洞指示原始母岩的位置

鉑晶粒

晶態鉑

比重 21.40	折射率 無	雙折射 無	光澤 金屬的

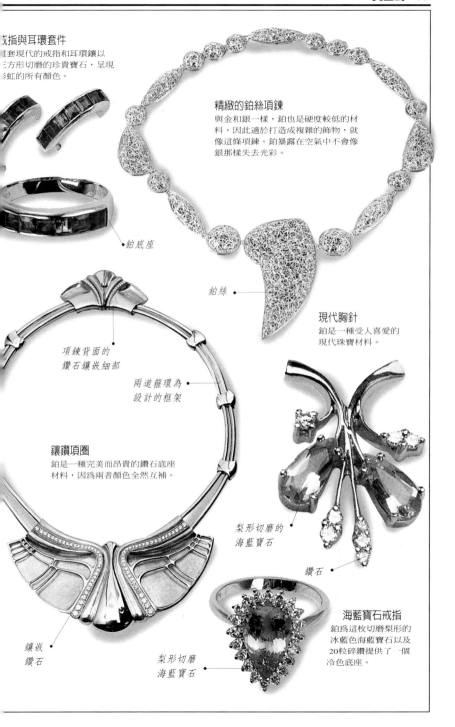

戒指與耳環套件
這套現代的戒指和耳環鑲以
正方形切磨的珍貴寶石，呈現
彩虹的所有顏色。

鉑底座

精緻的鉑絲項錬
與金和銀一樣，鉑也是硬度較低的材
料，因此適於打造成複雜的飾物，就
像這條項錬。鉑暴露在空氣中不會像
銀那樣失去光彩。

鉑絲

現代胸針
鉑是一種受人喜愛的
現代珠寶材料。

項錬背面的
鑽石鑲嵌細部

兩道箍環為
設計的框架

鑲鑽項圈
鉑是一種完美而昂貴的鑽石底座
材料，因爲兩者顏色全然互補。

梨形切磨的
海藍寶石

鑽石

鑲嵌
鑽石

梨形切磨
海藍寶石

海藍寶石戒指
鉑爲這枚切磨梨形的
冰藍色海藍寶石以及
20粒碎鑽提供了一個
冷色底座。

晶體結構　等軸	成分　碳	硬度　10

鑽石 (Diamond)

鑽石是地球上硬度最高、光澤絕倫的礦物，純淨無色的鑽石最受青睞，但其他變種—從黃色、棕色到綠、藍、粉紅、紅、灰和黑色亦有。由於組成鑽石的碳原子排列均勻，所以其結晶體極為完善—通常為帶圓邊且表面略凸圓的八面體。其完全的解理有利於初期的造形工作(見26頁)，但必須藉其他鑽石來拋光。

- **分布**　鑽石是地下80公里或更深處高溫高壓下形成的。在印度和巴西，大部分鑽石產於次生礦床，即河流的砂礫中。自從1870年在南非金伯利岩中發現鑽石，就改成開採礦石，以便提取。今天的澳洲是主要生產國，其他還有迦納、獅子山、薩伊、波札那、納米比亞、前蘇聯、美國以及巴西。

- **其他**　鑽石按顏色、切磨、透明度和克拉（重量）分成四個「C」類。

這塊黃綠色變的彩色鑽石稱為「花式」鑽石

明亮式切磨

大部分鑽石被切磨成明亮式，以充分展露其天然的火彩

明亮式切磨

淡粉紅色寶石

明亮式切磨可使寶石的前端反射出最多的光輝

明亮式切磨

微妙的灰綠色

極少量的光從背部刻面滲透出來

明亮式切磨

綠色和黑色內含物

圓邊

粉紅色變種

鑽石可能呈透明至不透明

典型的凸圓表面

五塊尚未拋光的鑽石晶體

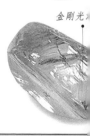

金剛光

比重　3.52	折射率 2.42	雙折射　無	光澤　金剛的

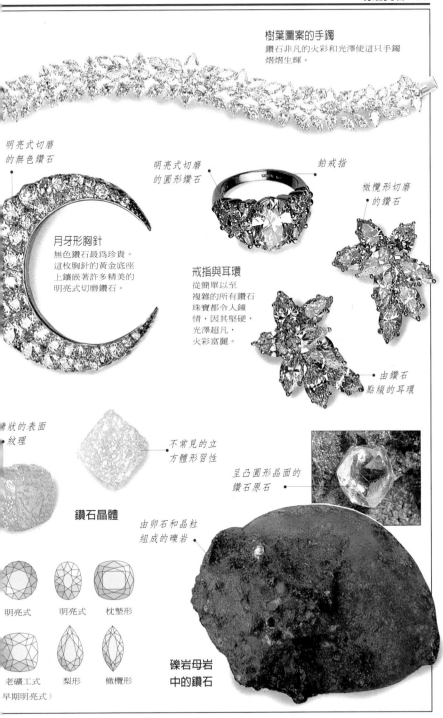

樹葉圖案的手鐲
鑽石非凡的火彩和光澤使這只手鐲熠熠生輝。

明亮式切磨的無色鑽石

明亮式切磨的圓形鑽石

鉑戒指

橄欖形切磨的鑽石

月牙形胸針
無色鑽石最為珍貴。這枚胸針的黃金底座上鑲嵌著許多精美的明亮式切磨鑽石。

戒指與耳環
從簡單以至複雜的所有鑽石珠寶都令人鍾情，因其堅硬，光澤超凡，火彩富麗。

由鑽石點綴的耳環

□狀的表面□紋理

不常見的立方體形習性

呈凸圓形晶面的鑽石原石

鑽石晶體

由卵石和晶粒組成的礫岩

明亮式

明亮式

枕墊形

老礦工式
（早期明亮式）

梨形

橄欖形

礫岩母岩中的鑽石

晶體結構 等軸	成分 碳	硬度 10

不同的顏色是由微量的其他礦物產生的

不同尋常的半透明乳白色寶石

不透明的黑色「圓粒金剛石」變種，其顏色由石墨內含物產生

明亮式切磨

這塊鑽石中的內含物產生雙重六道光芒的星彩。

明亮式切磨的圓粒金剛石

無色寶石因含碳的黑色內含物而美中不足

粉棕色

明亮式切磨

十二面體習性

鑽石晶體

無色鑽石晶體

明亮式切磨

含鑽石的火山金伯利岩首先在南非的金伯利得到鑑定

因放射性鐳的輻射而造成的深綠色

獨特的三邊形晶面，稱為「三角形」

精美的鑽石晶體

金伯利岩中的鑽石

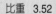比重 3.52	折射率 2.42	雙折射 無	光澤 金剛的

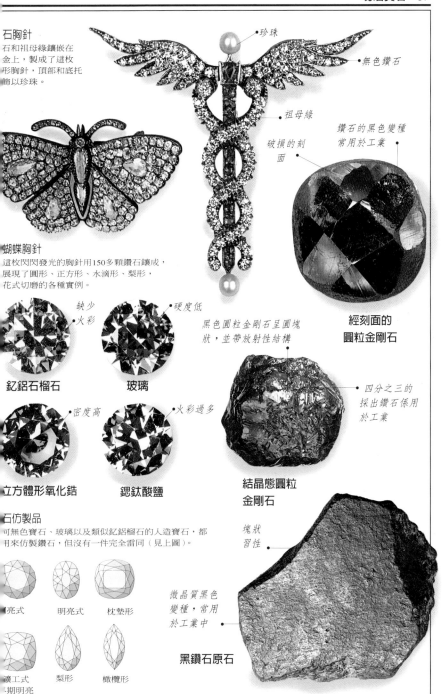

石胸針

石和祖母綠鑲嵌在
金上，製成了這枚
形胸針，頂部和底托
飾以珍珠。

珍珠

無色鑽石

祖母綠

破損的刻面

鑽石的黑色變種
常用於工業

蝴蝶胸針

這枚閃閃發光的胸針用150多顆鑽石鑲成，
展現了圓形、正方形、水滴形、梨形，
花式切磨的各種實例。

缺少火彩

硬度低

黑色圓粒金剛石呈圓塊
狀，並帶放射性結構

**經刻面的
圓粒金剛石**

釔鋁石榴石

玻璃

密度高

火彩過多

四分之三的
採出鑽石係用
於工業

立方體形氧化鋯

鍶鈦酸鹽

**結晶態圓粒
金剛石**

石仿製品

可無色寶石、玻璃以及類似釔鋁榴石的人造寶石，都
用來仿製鑽石，但沒有一件完全雷同（見上圖）。

塊狀
習性

微晶質黑色
變種，常用
於工業中

亮式

明亮式

枕墊形

黑鑽石原石

礦工式
期明亮

梨形

橄欖形

晶體結構 等軸	成分 矽酸鎂鋁	硬度 7.25

紅榴石—石榴石 (Pyrope-Garnet)

血紅色是鐵和鉻引起的。少有內含物，若有，則為圓形，或不規則輪廓晶體。沒有解理，斷口呈貝殼狀以致參差不平。

• **分布** 紅榴石分布在火山岩和沖積礦床中，可能與其他礦物共生，表明蘊含鑽石的存在。產地包括亞利桑那、南非、阿根廷、澳洲、巴西、緬甸、蘇格蘭、瑞士及坦尚尼亞。

• **其他** 英文名源於希臘字「pyropos」，意為「火紅的」。瑞士和南非的紅榴石比波希米亞的淡，波希米亞製作紅榴石珠寶已有500年的歷史。

波希米亞人的耳環
這些晶瑩剔透、色彩均勻的晶體流行於十八、十九世紀的珠寶中。

火紅的波希米亞紅榴石

母岩中的紅榴石晶體

明亮式切磨的冠部

玻璃般的光澤

卵形明亮式

角閃石片岩母岩

紅榴石晶體

明亮式

混合式

比重 3.80	折射率 1.72-1.76	雙折射 無	光澤 玻璃般的

晶體結構 等軸	成分 矽酸錳鋁	硬度 7

錳鋁榴石—石榴石 (Spessartine-Garnet)

具寶石特質的錳鋁榴石並不常見。純淨狀態呈鮮橙色，但鐵含量增加，會變成較深的橙色以至紅色。內含物呈花邊形或羽毛狀。

• **分布** 產於花崗岩質的偉晶岩及沖積礦床中。產地在斯里蘭卡、馬達加斯加、巴西、瑞典、澳洲、緬甸和美國；德國和義大利也有，但晶體小。

• **其他** 以德國巴伐利亞的斯佩薩特地區命名。

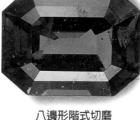

液體內含物

玻璃般的光澤

八邊形階式切磨

花邊形內含物

平坦的晶面

錳鋁榴石晶體

凸面型

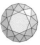
明亮式

階式

凸面型

比重 4.16	折射率 1.79-1.81	雙折射 無	光澤 玻璃般的

晶體結構 等軸	成分 矽酸鐵鋁	硬度 7.5

貴榴石（石榴石）
Almandine(Garnet)

粉紅色的貴榴石存在，但它通常比紅榴石的顏色更深，甚至呈黑色。常常為不透明或半透明狀，罕見的貴榴石光澤極亮。雖然密度高，但質地鬆脆，刻面邊緣易碎裂。顏色較深的貴榴石常切磨成凸面型，或用作石榴石砂紙中的研磨料；其下側常被鑿空，以便讓更多的光線穿透寶石。

• **分布** 貴榴石產於石榴石雲母片岩之類的變質岩中，較少分布在花崗質偉晶岩中。

• **其他** 石榴石片用於網飾教堂和寺廟的窗子。傳說諾亞把石榴石掛在方舟中，以便散射光線。石榴石據說可治癒憂鬱症，溫暖人心。

明亮式切磨可增強火紅色

圓形明亮式切磨

金紅石或角閃石的針狀結晶是貴榴石的典型內含物。

黑色礦物內含物

背面中空可容更多的光線進入

凸面型

耳墜
這副十八世紀的耳墜用淡粉紅色貴榴石製成，切磨成玫瑰形的刻面，鑲嵌在黃金中。

切面呈三角形

圓形的貴榴石晶體

粒變岩母岩

母岩中的貴榴石晶體

凸面型　　混合式

比重 4.00	折射率 1.76-1.83	雙折射 無	光澤 玻璃般的

晶體結構 等軸	成分 矽酸鈣鉻	硬度 7.5

鈣鉻榴石—石榴石 (Uvarovite-Garnet)

鮮綠色是由鉻元素產生。晶體鬆脆，斷口呈貝殼狀參差不齊。

• **分布** 產於蛇紋岩中。最亮的晶體分布在俄羅斯烏拉山的孔洞或岩石裂縫。其他還有芬蘭、土耳其和義大利。

晶體表面的擦痕

鈣鉻榴石晶體

矽卡岩母岩

鈣鉻榴石晶體
母岩中的鈣鉻榴石晶體

明亮式

比重 3.77	折射率 1.86-1.87	雙折射 無	光澤 玻璃般的

晶體結構 等軸	成分 矽酸鈣鋁		硬度 7.25

鈣鋁榴石 (Hessonite-Grossular Garnet)

鈣鋁榴石的顏色，從無色至黑色。其英文名稱源自首先被發現、呈獨特醋栗綠色的鈣鋁榴石(見下頁)。橙棕色是由錳和鐵內含物引起的。

• **分布** 上等的鈣鋁榴石分布在斯里蘭卡的變質岩或砂礫中。在馬達加斯加，鈣鋁榴石稱為肉桂石。其他產地還有巴西、加拿大、西伯利亞(俄羅斯)，以及美國的緬因、新罕布夏和加利福尼亞州。

• **其他** 古希臘和羅馬人都用鈣鋁榴石製成浮雕、凹雕及凸面型，刻面寶石則用作珠寶。

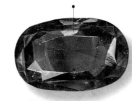
黃棕色寶石
卵形混合式切磨

鈣鋁榴石具有內含物漩渦，狀似糖蜜。

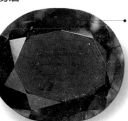
顆粒狀內含物
鈣鋁榴石沒有解理
其顏色由錳和鐵產生
卵形混合式切磨

雙晶體
鮮橙棕色鈣鋁榴石晶體

明亮式　混合式

圓形混合式切磨

母岩中的鈣鋁榴石晶體

比重 3.65	折射率 1.73-1.75	雙折射 無	光澤 玻璃至樹脂般的

晶體結構 等軸	成分 矽酸鈣鋁		硬度 7

粉紅色鈣鋁榴石—石榴石 (Pink Grossular-Garnet)

純鈣鋁榴石無色，這種粉紅色是由於鐵的存在而造成的。

• **分布** 在墨西哥的變質岩中，產狀為塊狀，結晶體很少。南非也產此類礦物。

• **其他** 墨西哥的粉紅榴石被稱為「桃色榴石」。

石灰石母岩
粉紅色鈣鋁榴石晶體
母岩中的晶體

拋光式

粉紅色和綠色相間的材料也稱為「特蘭斯瓦玉」

拋光的鈣鋁榴石板

比重 3.49	折射率 1.69-1.73	雙折射 無	光澤 玻璃般的

晶體結構 等軸	成分 矽酸鈣鋁	硬度 7

綠色鈣鋁榴石—石榴石 (Green Grossular-Garnet)

有兩種變種:一種為透明的晶體;另一種則呈塊狀。南非的稱為特蘭斯瓦玉,以其產地命名,因與玉石相似,可能含有磁鐵礦石的黑色斑點。自1960年代,肯亞一直在開採透明的綠色鈣鋁榴石,稱為沙弗來石。塊狀可用於裝潢,沙弗來石刻面後用作寶石。

• **分布** 產於加拿大、斯里蘭卡、巴基斯坦、前蘇聯、坦尚尼亞、南非和美國。

• **其他** 英文名稱源自醋栗的學名 (R. grossularia)。呈醋栗綠的塊狀鈣鋁榴石首先發現於前蘇聯,此後,在匈牙利和義大利也有發現。

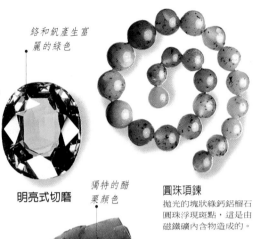

鉻和釩產生富麗的綠色

獨特的醋栗顏色

明亮式切磨

圓珠項鍊
拋光的塊狀綠鈣鋁榴石圓珠浮現斑點,這是由磁鐵礦內含物造成的。

綠色鈣鋁榴石晶體群

塊狀拋光石板

母岩內的綠色鈣鋁榴石晶體

明亮式　圓粒　拋光式

比重 3.49	折射率 1.69-1.73	雙折射 無	光澤 玻璃般的

晶體結構 多變	成分 多變	硬度 多變

夾屬榴頂石 (Garnet-topped Doublet)

由兩種東西膠合,以產生珍貴寶石外觀的一種寶石。玻璃上加蓋紅貴榴石是最常見的一種款式,綠色玻璃可用於仿製祖母綠,藍玻璃仿製藍寶石。黏合後,便可刻面和拋光。

• **其他** 維多利亞時代,英國和歐洲很風行這種寶石。

紅貴榴石膠合在玻璃底托上

光澤和顏色在寶石連接處發生變化

枕墊形切磨的雙屬寶石

貴榴石黏接在玻璃底托上

明亮式　明亮式

比重 多變	折射率 多變	雙折射 無	光澤 多變

晶體結構　等軸	成分　矽酸鈣鐵	硬度　6.5

鈣鐵榴石 (Andradite garnet)

含鈦和錳的石榴石歸類為鈣鐵榴石。最珍貴的當屬翠榴石，其祖母綠色是由鉻產生的，色散性比鑽石更高，可由其特有的髮狀石棉「馬尾」內含物加以鑑別。黃榴石是黃色鈣鐵榴石，顏色從淡黃到深黃不等，黑榴石產狀一般為黑色，但也可能呈深紅色。

• **分布**　上品分布在前蘇聯的烏拉爾，與含金的礦砂和變質岩共生。其他產地還有義大利北部、薩伊和肯亞。黃榴石晶體分布在瑞士和義大利的阿爾卑斯山的變質岩中。黑榴石產生於變質岩和火山熔岩中，質優的晶體分布在義大利的厄爾巴島、法國和德國境內。

火彩繽紛閃爍

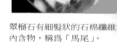

翠榴石有細髮狀的石棉纖維內含物，稱為「馬尾」。

明亮式切磨的翠榴石

「馬尾」內含物

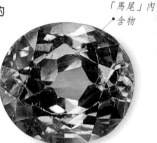

典型的磨損刻面邊緣是緣於翠榴石的低硬度

混合式切磨翠榴石

明亮式切磨翠榴石

晶面具有玻璃至金屬的光澤

蛇紋石母岩

翠榴石晶體

母岩中的翠榴石晶體

黑榴石晶體

典型的黑色不透明寶石

蛇紋岩石

黃榴石晶體的黃綠色外殼

明亮式切磨的黑榴石

母岩中的黃榴石晶體

明亮式　　明亮式　　混合式

比重　3.85	折射率 1.85-1.89	雙折射　無	光澤　玻璃至金剛般的

晶體結構 等軸	成分 硫化鐵	硬度 6

黃鐵礦 (Pyrite)

黃銅般顏色，常被誤認為黃金(又名愚人金)，為立方形，或五邊的十二面形。被用作珠寶已有幾千年歷史，從希臘、羅馬和印加人的古文明中都發現實例。今天，主要用於裝飾珠寶，質地易碎，需謹慎切磨。

• **分布** 見於世界各地的火成岩、變質岩及沉積岩中。精品來自西班牙、墨西哥、秘魯、義大利和法國。

• **其他** 英文名稱源於希臘字「pry」，意思為「火」，因為用鎚子敲擊黃鐵礦，會產生火花。

晶面可能有擦痕

「五邊十二面形」晶體有12個晶面

黃鐵礦晶體

立方形晶體有6個正方形的晶面

黃鐵礦晶體

凸面型　　拋光式

比重 4.90	折射率 無	雙折射 無	光澤 金屬般的

晶體結構 等軸	成分 硫化鋅	硬度 3.5

閃鋅礦 (Sphalerite)

是重要的鋅礦，通常呈深褐色，以至於黑色，偶爾也可見透明的黃棕色或綠色，因硬度低、解理完好，所以不適宜作珠寶，刻面寶石僅供博物館和收藏者收藏。

• **分布** 閃鋅礦晶體產狀通常為假八面體，與方鉛礦、石英、黃鐵礦和方解石之類的礦物一起形成於熱液礦脈中。透明而可切磨的寶石分布在西班牙和墨西哥。

• **其他** 過去常與方鉛礦（硫化鉛）混淆，因為它們很相似。

背部刻面重疊

八邊形階式切磨

富麗的紅棕色晶體

磨損的刻面邊緣

炫爛的火彩顯現
彩虹色

明亮式切磨

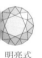

明亮式　　明亮式　　混合式

母岩中的閃鋅礦晶體

比重 4.09	折射率 2.36-2.37	雙折射 無	光澤 金屬至玻璃般的

晶體結構 等軸	成分 氧化鎂鋁	硬度 8

尖晶石 (Spinel)

玻璃光澤

因所含雜質不同而呈現廣範圍的顏色，產狀為透明至不透明狀。由鉻和鐵形成的紅尖晶石最受青睞，被認為是紅寶石的變種。橙黃或橙紅色的，稱為橙紅尖晶石。藍的顏色由鐵元素造成，較少因鈷引起。偶爾會有磁鐵礦或磷灰石晶體之類的內含物，斯里蘭卡的尖晶石還包含棕色暈環繞的鋯石晶體。星彩寶石稀有，但切磨成凸面型時，可能會顯示四或六條光芒的星彩。

原先被稱為玫瑰

八邊形混合式切磨

• **分布** 產於花崗岩和變質岩中，常與剛玉伴生。顏色繁多的八面形晶體和水沖蝕卵石分布在緬甸、斯里蘭卡和馬達加斯加的寶石砂礫中。其他產地還有阿富汗、巴基斯坦、巴西、澳洲、瑞典、義大利、土耳其、前蘇聯和美國。

紅寶石的尖晶石

卵形明亮式切磨

• **其他** 自1910年起，人們便持續製造合成尖晶石，用於仿製鑽石，或著色後仿製海藍寶石和鋯石。藍色合成尖晶石經鈷顏料染色，用於仿製藍寶石。其英文名稱可能源於拉丁字「spina」，意為「小刺」，指有些晶體上的尖端。

階式切面顯而易見

緬甸出產的粉紅色寶石

八邊形階式切磨

鮮豔的紅色

產於斯里蘭卡寶石砂礫中的水沖蝕碎塊

晶體與碎塊

由鉻和鐵雜質產生紅色

尖晶石晶體的集合體

比重 3.60	折射率 1.71-1.73	雙折射 無	光澤 玻璃般的

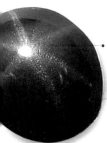

六道光芒的星彩
是由凸面型切磨
產生的

尖晶石中的
星芒極為
稀有

凸面型的星彩寶石

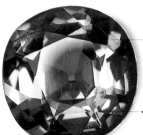

明亮式切磨
的冠部刻面

階式切磨的
亭部刻面

枕墊形混合式切磨

淡紫粉色

充滿液體的
內含物

枕墊形混合式切磨

產於斯里蘭卡
的淡粉紅
紫寶石

八邊形階式切磨

藍色鋅尖晶石
含鋅元素

鋅尖晶石以
瑞士化學家
加恩的姓氏
命名

混合式琢磨鋅尖晶石

淡粉紫顏色

自1910年起
合成尖晶石便
不斷製造出來

明亮式切磨的
合成尖晶石

富含鋅的黑色
尖晶石晶體

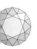
明亮式

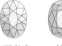
明亮式

枕墊型

階式

凸面型

混合式

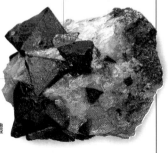

石英母岩

母岩中的尖晶石晶體

晶體結構 等軸	成分 氟化鈣	硬度 4

螢石 (Fluorite)

不適宜用作寶石，因為硬度相當低，易產
生擦痕，然而由於其豐富多彩（包括黃、
藍、粉紅、紫色和綠色），且常常呈現
多種顏色，分布成色帶或斑塊，而為
有趣的寶石。儘管質地易碎，具有
完全的八面解理，但可經刻面（通常
供給收藏者），磨得非常明亮。凸面型
螢石可用水晶覆蓋，以免受擦劃。

• **分布** 產地有加拿大、美國（發現部分
最大的晶體）、南非、泰國、秘魯、墨西
哥、中國、波蘭、匈牙利、捷克、挪威、
英國和德國；粉紅色的八面體晶體分布在
瑞士。稱為「藍氟石」的紫色和黃色夾層
變種產於英國的德伯郡。

• **其他** 古埃及人將螢石用於雕像中，刻
成聖甲蟲作護身符。300多年來，中國人
也用螢石來雕刻。十八世紀，人們將螢石
粉末溶在水中，用以緩解腎病症狀。

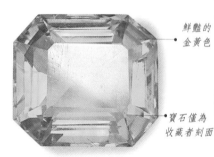

鮮豔的
金黃色

寶石僅為
收藏者刻面

八邊形階式切磨

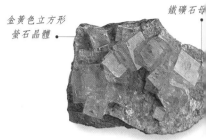

金黃色立方形
螢石晶體

鐵礦石母

母岩中的螢石晶體

螢石硬度
低，難以
刻面

淡藍綠色

八邊形階式切磨

雙晶

綠色立方形
晶體

母岩中的螢石晶體

螢石可能被
誤認為玻璃、
長石、綠柱
或石英

黑色赤鐵礦
內含物

枕墊形花式切磨

無色立方形
晶體

母岩中的螢石晶體

比重 3.18	折射率 1.43	雙折射 無	光澤 玻璃般的

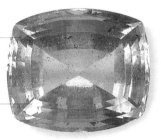

淡粉紅色

黑赤鐵礦的斑點

小型白石英晶體

立方體形螢石晶體

枕墊形階式切磨

母岩中的螢石晶體

切磨寶石經高度拋光而生輝

淡紫色立方體形螢石晶體

白石英晶體

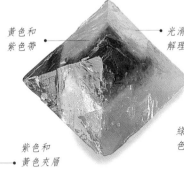

八邊形階式切磨

與石英共生的螢石晶體

黃色和紫色帶

光滑的解理面

塊狀習性

綠色和紫色夾層

紫色和黃色夾層

解理的螢石晶體

螢石原石

螢石花瓶

這種引人注目的夾層螢石變種自羅馬時代以來就被人們用來雕刻。古羅馬人認為，用藍氟石杯喝酒，將千杯不醉。

枕墊形

階式

混合式

浮雕

晶體結構 等軸	成分 矽酸鈉鋁	硬度 5.5

方鈉石 (Sodalite)

由名稱就可知道含有鈉。產狀呈各種不同
的藍色調，為青金石礦的重要成分（見下
頁），兩者極易混淆。然而，與青金石不同
之處在於：方鈉石幾乎沒有黃銅般的黃鐵
礦斑點，而且比重較低，有時具礦物方解
石的白色紋理，可經雕刻用於珠寶中。

• **分布** 通常以塊狀產於火成岩中。晶體極
為稀有，但十二面體的晶體可在義大利的
維蘇威火山熔岩中發現，不過體積過小，
不能用於珠寶。其他產地還有巴西、
加拿大、印度、納米比亞和美國。

• **其他** 商用方鈉石產地在加拿大
的安大略，在英國瑪格麗特
公主訪問期間發現的。
因此，該處的方鈉石
有時也稱為
「公主藍」。

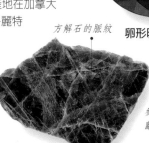

→ 白方解
斑塊

→ 玻璃光

凸面型

→ 半透明寶石

方解石的脈紋

卵形明亮式切磨

方解石的
白色斑塊

參差的
斷口

經拋光的方鈉石

方鈉石原石

凸面型　　浮雕

比重 2.27	折射率 1.48（平）	雙折射 無	光澤 玻璃至油脂般的

晶體結構 等軸	成分 複合矽酸鹽	硬度 6

藍方石 (Hauyne)

為青金石的一部分（見下頁）。因與其
他礦物共生，所以晶體很少單獨出現。
解理完全，難以切磨。刻面寶石
僅供收藏者玩賞。

• **分布** 產狀為小圓粒，
分布在火山岩中。德國
和摩洛哥的古火山是
最有名的產地。

→ 經刻面
的寶石
特別小

明亮式切磨

在母岩中
形成的晶
體斑塊

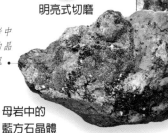

淡紫色
藍方石晶

→ 母岩

明亮式

**母岩中的
藍方石晶體**

比重 2.40	折射率 1.50（平）	雙折射 無	光澤 玻璃至油脂般的

| 體結構　多變 | 成分　岩石含天藍石和其他礦物 | 硬度　5.5 |

青金石 (Lapis Lazuli)

由天藍石、方鈉石、藍方石和黃鐵礦等
數種不同的礦物所組成的藍礦石。構成
要素和顏色各不相同，唯有帶白色方解石
的斑紋，和黃銅色黃鐵礦的深藍色
青金石才被視為上品。

● 分布　為卵石或蘊藏在石灰岩中。
品質上乘的青金石產於阿富汗，已
製成許多著名的飾品，其中包括
埃及少年法老王、圖特卡門
的面具。前蘇聯和智利的
青金石具有淡藍色；美國的
呈深藍色，加拿大的呈淡藍色。

其他　據說配戴青金石可驅離
惡魔。歷來一直用著色碧玉以及含銅
的含物的玻璃來仿製。法國人
吉爾森所仿製的青金石成分
與天然真品極相似。

圓粒項鍊
在這些青金石圓粒
中，黃鐵礦的斑點和
方解石的條紋顯而
易見。

佛像雕刻
這件作品是用
阿富汗最上等的
青金石刻成的。

方解石
淡淡的斑紋

似黃銅的
黃鐵礦

仿寶石的主要
成分為天藍石

似黃銅的
黃鐵礦斑點

仿青金石的
硬度低於真品

凸面型吉爾森仿製品

吉爾森的仿製石板

似黃銅的
黃鐵礦脈紋

參差不齊
的斷口

因天藍石而產
生的藍色

方解石的
斑紋

岩石鋸開
並用磨石
打磨使表面
平整

拋光青金石板

參差的
斷口

青金石原石

凸面型　　浮雕　　拋光式

| 比重　2.80 | 折射率 1.50 (平) | 雙折射　無 | 光澤　玻璃至油脂般的 |

晶體結構 正方	成分 鎢酸鈣		硬度 5

白鎢礦 (Scheelite)

相當軟，所以僅為特殊的收藏者刻面。其色散性高，火彩佳，顏色從淡黃白到棕色不等。人工合成的無色白鎢礦用於仿製鑽石，但由雙折射可鑑定真偽。用痕量金屬染色也可以仿製成其他寶石。

• **分布** 產於偉晶岩和變質岩中。在巴西曾發掘超過0.5公斤重的晶體，但一般說來，大晶體的透明程度往往不及刻面所需。其他的分布地還有澳洲、義大利、瑞士、斯里蘭卡、芬蘭、法國和英國。

火彩佳

擦痕顯示其硬度低，易損壞

截角可以避免碎裂

米黃色白鎢礦晶體

明亮式切磨

灰色磁鐵礦母岩

正方形階式切磨

母岩中的白鎢礦晶體

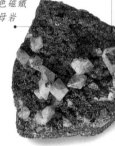

明亮式　階式　混合式

比重 6.10	折射率 1.92-1.93	雙折射 0.017	光澤 玻璃至鑽石般的

晶體結構 正方	成分 氧化錫		硬度 6.5

錫石 (Cassiterite)

是錫的主要礦石。通常是黑色，晦暗的晶粒，就珠寶業而言幾乎毫無用處。晶體一般呈短粗的柱形；偶爾也有透明、具金剛光澤的紅棕色晶體，則刻面供給收藏者。也可能與鑽石、棕鋯石和榍石混淆，但具有較高的比重和顯著的二向色性。

• **分布** 產於偉晶岩中，可沖刷至沖積礦床中。分布地有馬來半島、英國、德國、澳洲、玻利維亞、墨西哥和納米比亞。

• **其他** 名稱源自希臘字「kassiteros」，意為「錫」。

可見背部刻面的重影

帶黃色的無色寶石

稀有、透明的紅棕色

多面卵型切磨

黑礦物內含物

不透明的短棱柱形晶體

圓形明亮式切磨

明亮式　混合式

母岩中的錫石晶體

比重 6.95	折射率 2.00-2.10	雙折射 0.100	光澤 金剛般的

體結構	正方	成分	複合矽酸鹽	硬度	6

方柱石 (Scapolite)

顏色範圍從粉紅、紫、藍、黃、灰以至無色。這些顏色反映出其成分從富含鈉到鈣的不同。產狀為類似條狀的稜柱形晶體，因此得名「方柱石」，該詞源於希臘字「scapos」（意為棒)及「lithos」（意為「石頭」)。

● **分布** 為結晶體，蘊藏在雲母片岩和片麻岩等偉晶岩和變質岩中。分布地區有巴西、緬甸、加拿大、肯亞和馬達加斯加。

● **其他** 在粉紅和紫色寶石中可見到貓眼效果。方柱石常與鋰磷鋁石、金綠寶石和綠柱石混淆。

明亮式切磨的亭部刻面

階式切磨的冠狀刻面

透明的寶石

混合式切磨

因鈉和鈣的變化而產生灰色調

黑礦物內含物

凸面型

黃色塊狀原石

淡黃色變種

階式切磨

塊狀方柱石

重	2.70	折射率1.54-1.58	雙折射	0.020	光澤	玻璃般的

明亮式　　階式

體結構	正方	成分	氧化鈦	硬度	6

金紅石 (Rutile)

天然金紅石的火彩比鑽石高出許多，但為紅、棕或黑的主體顏色所遮蔽。黑金紅石一直作為喪禮用飾品；金紅石大部分被視為石英或其他寶石鮮豔的紅棕色的針狀內含物，晶體會反射光線而產生星彩效果。

● **分布** 澳洲、巴西、美國、義大利、墨西哥和挪威的火成岩、變質岩及沖積礦床中。

金屬般的針狀金紅石內含物

當內含物相交呈60度角時，稱為「針石」

樹枝狀金紅石內含物

母岩為金紅石結晶所覆蓋

凸面型石英

拋光的石英

金紅石原石

狹長形　　混合式

重	4.25	折射率 2.62-2.90	雙折射	0.287	光澤	玻璃至金屬般的

晶體結構　正方	成分　矽酸鋯	硬度　7.5

鋯石 (Zircon)

以無色最著名，因為極像鑽石，一直有意無意地被當成鑽石。儘管質純的鋯石是無色的，雜質卻可產生黃、橙、藍、紅、棕以及綠色等變種。產於泰國、越南和高棉的棕色寶石經過熱處理，可以變成受青睞的無色或藍色寶石。變回棕色的藍鋯石再重新加熱又可變成藍色。在氧氣中重新加熱的藍鋯石則會變成金黃色。有別於鑽石的地方在於具有雙折射現象，並可從刻面邊緣的磨損情況鑑別。無色玻璃和人工合成尖晶石一直被用來仿製鋯石。有些鋯石具有放射性的釷和鈾，會使晶體結構分解；衰變的鋯石稱為「低質」鋯石，帶有「輻射變晶」結構；沒有受損的則稱為「高質」鋯石。

• **分布**　產狀通常為沖積礦床中的卵石。2000多年來，斯里蘭卡一直是鋯石的重要產地，此外還有緬甸、泰國、高棉、越南、澳洲、巴西、奈及利亞、坦尚尼亞和法國。

• **其他**　傳說配戴鋯石能獲得智慧、榮譽和財富；而寶石光澤消失則是危險信號。英文名稱源於阿拉伯語「zargun」。

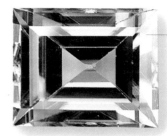

加熱紅棕鋯石可使變成無色

矩形階式切磨

綠鋯石常衰變成「低質」鋯石

水蝕卵石表面光滑

卵形明亮式切磨

綠色「輻射變晶」卵石

天然的金黃色

卵形混合式切磨

鋯石結晶

枕墊形明亮式切磨

鋯石以金棕色最受人喜愛

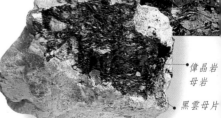

母岩中的結晶

偉晶岩母岩

黑雲母片

比重　4.69	折射率 1.93-1.98	雙折射　0.059	光澤　樹脂至鑽石般

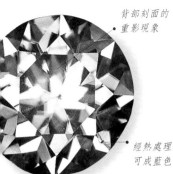

背部刻面的
重影現象

經熱處理
可成藍色

圓形明亮式切磨

不均勻的顏色
分布

帶黃色的
反射

光滑的表面

圓形明亮式切磨

水蝕卵石

背部刻面的
重影現象

未經處理的
紅棕色

綠鋯石可能有
「輻射變晶」
結構

暗金棕色

矩形階式切磨

冠部刻面

**枕墊形明亮
式切磨**

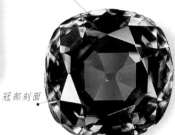

雙重的
金字塔形
末端

鋯石戒指
當鋯石鑲嵌成戒指時，
金剛般的光澤、強烈的
雙折射、高硬度和多種顏色
在在使之極具吸引力。
遺憾的是，切磨鋯石性質
脆弱，一不小心就會受損。

正方形截面

合式切
的葉綠
鋯石

四邊形鋯石結晶

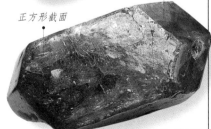

黃鋯石位於中央
兩側為淡藍紫色的鋯石

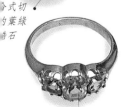

明亮式

枕墊形

鋯石式

狹長形

混合式

晶體結構 正方	成分 矽酸鈣鋁	硬度 6.5

符山石 (Vesuvianite)

最早發現於義大利的維蘇威火山。
呈紅、黃、綠、棕或紫色。很少用作
珠寶，僅為收藏者切磨。晶體通常為帶
有正方形截面的厚實稜柱形。

• **分布** 有數個品種：產於加
州的緻密符山石呈綠色；稀有
的藍色青符山石分布在挪威；
黃綠色的褐符山石產於紐約；
綠色的硼符山石分布在前蘇聯
境內。其他還有奧地利、
加拿大、義大利和瑞士。

• **其他** 與翠榴石、透輝石、
綠簾石、煙石英、電氣石、
鋯石和貴橄欖石相混淆。

黃綠色
變種

黃綠色變種

磨光塊
狀材料

凸面型緻密符山石

與晶體平行
的擦痕

金剛般的
光澤

表面光滑
的四邊形
稜晶

符山石晶體

明亮式　階式　　混合式

枕墊形切磨

比重 3.40	折射率 1.70-1.75	雙折射 0.005	光澤 玻璃至金剛般的

晶體結構 正方	成分 矽酸鈉鋁鈹	硬度 6

權草紅飾石 (Tugtupite)

1960年首次在格陵蘭發現，在當地雕
刻後用作珠寶。顏色從深紅到亮麗的
粉紅，及各種橙色。將之置於黑暗中，
較淡的部分會褪成白色，一旦在
光線下，又會恢復原有色彩。

• **分布** 產狀呈不透明的塊狀，蘊藏
在偉晶岩中。俄國北部地區也有生產。

• **其他** 英文名稱源於首產地──格
陵蘭的他格他普，意思為馴鹿石。

與權草紅飾石伴生
的白色鈉長石

因拋光表面
而產生的
深粉紅色

粉紅色
權草紅飾石

凸面型　浮雕　　拋光式

磨光寶石

共生的鈉長石

馴鹿石原石

比重 2.40	折射率 1.49-1.50	雙折射 0.006	光澤 玻璃般的

晶體結構　六方	成分　矽酸鈹鋁	硬度　7.5

祖母綠—綠柱石 (Emerald-Beryl)

美麗的綠色得自於鉻和釩。罕見完全沒有瑕疵的，所以常以上油彩的方式彌補裂縫，令其生色。為使損失降低，常使用階式切磨法(亦稱「祖母綠切磨法」)，但是古代著名雕刻品，都是充分利用瑕疵祖母綠的最佳例子。

● **分布**　花崗岩、偉晶岩、片岩及沖積礦床皆有發現。上乘的產於哥倫比亞，其他有奧地利、印度、澳洲、巴西、南非、埃及、美國、挪威、巴基斯坦和辛巴威。

● **其他**　於史有載的祖母綠製成品大部分產自埃及的克麗奧佩脫礦場，該處目前只有劣質品。

內含物使得寶石看起來混濁

梨形

祖母綠中可能有的透閃石內含物，呈短棒成長纖維狀

不尋常的圓頂狀前部

內含物群

八邊形凸面型

呈半透明狀的寶石

磨光卵石

混合式切磨的冠部刻面

祖母綠中常見裂縫和內含物

混合式切磨

人造祖母綠特有的面紗或帶狀、充滿液體的內含物

優美的祖母綠綠色

表面有擦痕的稜柱

人造祖母綠

末端平坦的稜柱

六邊形晶體

出土的晶體經常磨損或遭侵蝕

白色方解石晶體

母岩內的晶體

梨形	階式	階式	凸面型

比重　2.71	折射率 1.57-1.58	雙折射　0.006	光澤　玻璃般的

晶體結構　六方	成分　矽酸鈹鋁		硬度　7.5

海藍寶石—綠柱石
(Aquamarine-Beryl)

十九世紀，海綠色的海藍寶石最受青睞，現今最受歡迎的顏色是天藍和深藍。具有二向色性，從不同角度可分別呈現藍色和無色。具寶石特質的海藍寶石產狀為六方晶體，可達1公尺長，而且毫無瑕疵，並帶有與晶體同長度的條紋。常被切割成與晶體長度平行的盤形刻面，以便突顯最深的顏色。

· **分布**　上等海藍寶石分布在巴西偉晶岩和礫石的沖積礦床中。當地人稱之為「cascalho」。還有前蘇聯的烏拉爾、阿富汗、巴基斯坦、印度和最近才開發的奈及利亞。深藍色變種分布在馬達加斯加。

· **其他**　幾乎所有上市的海藍寶石都經過熱處理以便增色。不能再經過熱處理，否則可能變成無色。

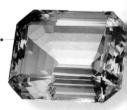

未經加工的
天藍色寶石

八邊形階式切磨

凸面型寶石中
可見貓眼效果

纖維習性

凸面型

階式切磨尤其
適合海藍寶石

熱處理使
顏色變淡

未處理過的寶石
呈綠色調

八邊形階式切磨

許多小
刻面

燦爛式切磨

八邊形階式切磨

有瑕疵的
劣質寶石

受青睞的
海藍寶石
顏色

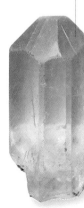

結晶顏色過綠，
需經熱處理

海藍寶石結晶體

明亮式

階式

凸面型

比重　2.69	折射率 1.57-1.58	雙折射　0.006	光澤　玻璃般的

晶體結構　六方	成分　矽酸鈹鋁	硬度　7.5

變色綠玉—金綠柱石 (Heliodor-Beryl)

金綠柱石的黃色或金黃色變種，被認為
與太陽有關。具寶石特質的標本也時有
發現，但一般都帶有細長的管形內含物，
肉眼就能看見。

閃閃發光的
金黃色

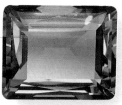

● **分布**　分布在花崗質偉晶岩中。
上等變色綠玉產於前蘇聯的
烏拉爾，巴西的變色綠玉常呈
淡黃色，同時採用階式切磨法
以彰顯顏色濃度，馬達加斯加
出產的色澤較好，其他產地還有
烏克蘭、納米比亞和美國。

心形切磨可保存
寶石的最大重量

剪形切磨

兩端扁平的
斜邊晶體

花式切磨

母岩中的變色綠玉晶體

散欖形　　盤形　　　狹長形

比重　2.80	折射率 1.57-1.58	雙折射　0.005	光澤　玻璃般的

晶體結構　六方	成分　矽酸鈹鋁	硬度　7.5

白綠玉—綠柱石(Goshenite-Beryl)

是綠柱石質純的無色變種，常被用來仿
製鑽石或祖母綠。常用的仿製方法是：
在切磨的白綠玉的背面貼上銀或綠色金
屬箔，然後將寶石鑲嵌在密封的底座，
這樣就不會發現金屬箔。

寶石呈
透明狀

玻璃般
的光澤

● **分布**　在美國麻薩諸塞州的戈申首先
發現。現在加拿大、巴西和前蘇聯
也有出產。

花式切磨

晶體的輪廓
為六邊形

● **其他**　淡色和無色綠柱石曾用作
眼鏡的透鏡，因此，德語的眼鏡
「brille」，可能就源自綠柱石
(beryl) 這個詞。

大釘似的
內含物很常見

明亮式切磨

薄片狀晶體

明亮式　　階式　　混合式

比重　2.80	折射率 1.58-1.59	雙折射　0.008	光澤　玻璃般的

| 晶體結構 | 六方 | 成分 | 矽酸鈹鋁 | 硬度 | 7.5 |

紅綠柱石—綠柱石 (Morganite-Beryl)

由於錳雜質而產生的粉紅、玫瑰紅、桃紅和紫色的各種綠柱石被稱為紅綠柱石。產狀呈短而平的稜柱形，為二向色性礦物，主體顏色顯示兩種色調，或者一種色調及無色。

典型的淡粉紅色

許多小刻面

玻璃般的光澤

卵形混合式切磨

• **分布** 第一塊紅綠柱石產自美國的加州，呈淡玫瑰色，與電氣石伴生。一些上乘的紅綠柱石來自馬達加斯加；巴西生產純粉紅的晶體，和一些同時含有海藍寶石和紅綠柱石的晶體。其他產地還有義大利的厄爾巴、莫三比克、納米比亞、辛巴威及巴基斯坦。

明亮式切磨

涙滴形切磨

• **其他** 帶有黃或橙色色調的寶石經熱處理會產生純粉紅色。

因錳而產生的粉紅色

充滿液體的內含物

明亮式　階式

圓形明亮式切磨

紅綠柱石原石

| 比重 | 2.80 | 折射率 1.58-1.59 | 雙折射 | 0.008 | 光澤 | 玻璃般 |

| 晶體結構 | 六方 | 成分 | 矽酸鈹鋁 | 硬度 | 7.5 |

紅色綠柱石 (Red Beryl)

極為罕見，也較少視作琢磨寶石。濃烈的色彩非同尋常，是因錳元素而產生的。

紅色綠柱石稜晶

流紋岩母岩

• **分布** 紅色綠柱石分布在美國猶他州托馬斯山和沃沃山中的流紋岩中。

• **其他** 別稱紅桃色綠玉 (bixbite)，不要與方鐵錳礦 (bixbyte)相混淆。

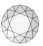

明亮式

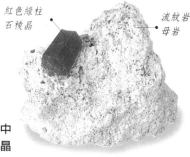

母岩中的結晶

| 比重 | 2.80 | 折射率 1.58-1.59 | 雙折射 | 0.008 | 光澤 | 玻璃般 |

體結構　六方	成分　磷酸鈣	硬度　5

磷灰石 (Apatite)

硬度為5度，除非為了收藏，否則很少製成刻面寶石。如切割得恰到好處，會有強烈色彩的光輝。從透明到不透明，有無色、黃色、藍色、紫色或綠色，形狀為六面體稜柱形或平面晶體。

● **分布**　礦藏豐富，與偉晶岩伴生。緬甸的藍磷灰石具有強烈的二色性，從不同角度觀賞時，分別呈現無色和藍色。產於緬甸和斯里蘭卡的纖維質藍灰石，可切磨成凸面型，以顯示貓眼效應。其他產地還有俄羅斯的可拉半島、加拿大、非洲東部、瑞典、西班牙和墨西哥。

● **其他**　西班牙的磷灰石具黃綠色而常被稱為「蘆筍石」。

藍灰色
纖維質
磷灰石

由於質地
鬆脆而使
刻面邊緣
受損

貓眼凸面型

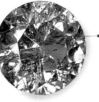

黑色
內含物

圓形明亮式切磨

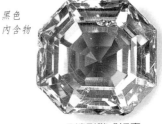

八邊形階式切磨

灰綠色

八邊形階式切磨

寶石呈不透明
至透明狀

枕墊形混合式切磨

琢磨寶石色彩
鮮豔亮麗

矩形階式切磨

金字塔形
末端

黃色
六邊稜晶

**磷灰石
晶體**

無色磷灰石晶體

石英與
母岩

**母岩中的
磷灰石晶體**

狹長形　　階式

階式　　凸面型

比重　3.20	折射率 1.63-1.64	雙折射　0.003	光澤　玻璃般的

| 晶體結構 | 六方 | 成分 | 氧化鈹鎂鋁 | | 硬度 | 8 |

鈹晶石 (Taaffeite)

非常稀有，是唯一一直到刻面後才被確認的新礦物。第一件標本（見右圖）是由塔弗在愛爾蘭珠寶商的寶石箱內發現的。看似尖晶石，呈淡紅紫色調，切割成枕墊形；最後發現它是一種新的、雙折射（而非尖晶石一般的單折射礦石）礦石。自那時起即發現更多的標本，顏色從紅色、藍色到幾乎無色。

第一個得到鑑定的標本

淡紅紫色

枕墊形切磨

- **分布** 分布在斯里蘭卡、中國和前蘇聯。

- **其他** 尚未出現仿製的鈹晶石。

透明寶石

半透明卵石

玻璃般的光澤

明亮式　明亮式　枕墊形

圓形明亮式切磨

鈹晶石原石

| 比重 | 3.61 | 折射率 1.72-1.77 | 雙折射 | 0.004 | 光澤 | 玻璃般的 |

| 晶體結構 | 六方 | 成分 | 矽酸鋇鈦 | | 硬度 | 6.5 |

矽酸鋇鈦礦 (Benitoite)

藍色晶體於1906年才被礦物勘探者發現，當時卻誤認為藍寶石。該礦晶體呈扁平的三角形，色散現象強烈，與鑽石相似，但被其顏色所蒙蔽。二向色性非常強烈，從不同角度觀看時，寶石會呈藍色或無色。無色晶體較少用來刻面。

從某個角度看起來是無色

明亮式切磨

金字塔形末端

顏色分布不均勻

明亮式切磨

藍色矽酸鋇鈦礦晶體

- **分布** 晶體分布在藍色片岩的礦脈中。唯一礦源在美國加州的聖貝利郡。

貝殼狀的斷口

明亮式　明亮式　枕墊形

矽酸鋇鈦礦晶體碎片

母岩中的矽酸鋇鈦礦晶體

| 比重 | 3.67 | 折射率 1.76-1.80 | 雙折射 | 0.047 | 光澤 | 玻璃般的 |

體結構 三方	成分 二氧化矽	硬度 7

水晶—石英 (Rock Crystal-Quartz)

無色透明的水晶是分布最廣的石英變種，
也是地球上最普遍的礦物之一。晶體
通常為無色、六面體的稜柱狀，帶有
金字塔形的末端和與其垂直的條紋。
晶狀常為雙晶態，解理較差，斷口
為貝殼狀。

分布　最重要的礦源在巴西。
其他產區包括瑞士和法國的
阿爾卑斯山區(該地盛產優質
水晶)、馬達加斯加、前蘇聯
和美國。

其他　「石英」的名稱源於
希臘字「krustallos」意思是，
「冰」石英被認為是上帝用冰製
成的。自中世紀以來，水晶製成
的水晶球一直被用來預測未來。
今天，水晶可用於燈具、透鏡、
玻璃工業以及精密儀器的製
造，1950年以來，人工合
成水晶一直用於製作鐘錶。

透明的寶石

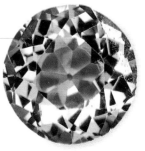

年代久遠的寶
石刻面邊緣可
能會磨損

圓形明亮式切磨

玻璃般的
光澤

枕墊形明亮式切磨

雕刻出的
凹槽

鑽孔

經拋光的水晶
工匠在拋光水晶碟子上雕刻，
並用藍、黑、金三色彩飾成
花押字。

磨光的圓粒

圓粒　　浮雕

亮式　　階式

從無色到帶
黃色調漸層

稜晶面上
的條紋

六方晶體

金字塔形
末端

單晶

晶體

比重 2.65	折射率 1.54-1.55	雙折射 0.009	光澤 玻璃般

晶體結構 三方	成分 二氧化矽	硬度 7

紫水晶—石英 (Amethyst-Quartz)

具二向色性，從不同角度觀賞，可顯示出藍或紅的紫色調，通常以混合式或階式做成刻面。有特別的內含物，看似虎紋、姆指紋或羽毛。有些經熱處理可變成黃色，製成黃水晶(見下頁)。部分是紫水晶，部分是黃水晶的晶體稱為紫黃晶。

• **分布** 產生在沖積礦床或晶洞中。產紫水晶的最大晶洞位於巴西。產於前蘇聯烏拉爾的帶紅色調；加拿大產的則呈紫色。其他產地還有斯里蘭卡、印度、烏拉圭、馬達加斯加、美國、德國、澳洲、納米比亞和尚比亞。

• **其他** 劣質紫水晶常拋光後製作圓粒，如果寶石呈淡色，可以鑲嵌於密封底座上，或在背面貼箔以便增色。

別具一格的虎紋內含物是由充滿液體的平行凹槽所產生的。

領帶扣針

紫水晶珠寶在十九世紀後期非常流行。這枚精美的黃金領帶扣針上鑲嵌著階式切磨的八邊形紫水晶。

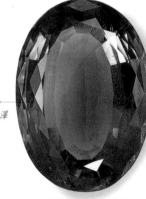

典型的 •
紫羅蘭色澤

卵形混合式切磨

俄國的紫色晶

磨光的
凸圓前部

**六邊形混合式
切磨**

雙晶現象使得
色彩彼此相間 •

與晶體垂直 •
的切片

紫水晶晶體切片

靠近紫水晶
• 尖端的顏色較

**與水晶伴生的
紫水晶晶體**

狹長形

圓粒

混合式

比重 2.65	折射率 1.54-1.55	雙折射 0.009	光澤 玻璃般的

體結構 三方	成分 二氧化矽	硬度 7

黃水晶 (Citrine-Quartz)

黃色或金黃色的石英變種。黃色緣自
鐵的存在，也因此稱作黃水晶。天然黃
水晶通常呈淡黃色，但極為罕見，市面
出售的大部分是經過熱處理的
紫水晶製成（見插圖）。

分布 寶石黃水晶極為稀有。
上等黃水晶產於巴西、西班牙、
馬達加斯加和前蘇聯。

其他 黃水晶一直被用來仿製黃
玉，並一度被稱為「巴西的黃玉」。

黃水晶中經
常可見橙色調

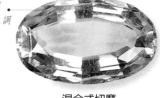

混合式切磨

由於鐵
而產生
的黃色

金字塔形
的末端

梨形混合式切磨

亮式

梨形

凸面型

黃水晶晶體

重 2.65	折射率 1.54-1.55	雙折射 0.009	光澤 玻璃般的

體結構 三方	成分 二氧化矽	硬度 7

玫瑰石英 (Rose Quartz)

粉紅色或桃紅色石英稱為玫瑰石英，主要
用於裝飾用雕刻。其色澤是由於含有少量
鈦的緣故。晶體極為稀有；常見塊狀，用
來雕刻或切磨成凸面型或圓粒。

透明石英並不常見，玫瑰石英中的
金紅石內含物在切磨成凸面型時，
可能會產生星芒效果。

分布 生成於偉晶岩中。
上品產於馬達加斯加，
巴西的產量更大。其他還有
蘇格蘭、前蘇聯、美國科羅拉
多州以及西班牙。

玫瑰石英圖章

如圖所示以陰刻而
非凸出的方式製造
的凹雕圖章，在
古羅馬倍受青睞。

馬達加斯加
出產的淡
粉紅色寶石

玫瑰石英晶體

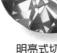

明亮式切磨

晶體通常呈
混濁狀

**玫瑰石英
晶體**

圓粒
混合式
浮雕

重 2.65	折射率 1.54-1.55	雙折射 0.009	光澤 玻璃般的

晶體結構　三方	成分　二氧化矽	硬度　7

褐色石英 (Brown Quartz)

包括淺棕色、深棕色、灰棕色「煙水晶」和稱為黑晶的黑色變種。蘇格蘭的凱恩戈姆山所生產的棕色石英和煙水晶，又稱黑水晶。當受到輻射時，無色石英會變成灰棕色。褐色石英產狀呈六方稜柱，具金字塔形末端，其中有些礦物有金紅石內含物。

可能因天然輻射而產生的棕色

花式切磨煙水晶

- **分布**　重達300公斤的褐色石英晶體分布在巴西。其他產地還有馬達加斯加、瑞士的阿爾卑斯山脈、美國科羅拉州多和西班牙。

- **其他**　市場上的許多煙水晶實際上是經輻射處理過的水晶。常與紅柱石、斧石、符山石以及棕色電氣石相混淆。

玻璃般的光澤

別具一格的灰棕色

明亮式切磨的煙水晶

金字塔形末端

不透明的六方稜晶

稜晶表面的水平條紋

鼻煙壺

煙水晶與大部分石英變種一樣，可經磨光後塑造成各種形狀。這個有紅塞和調羹的鼻煙壺是中國製造的。

凹雕圖章

這枚陰刻的凹雕圖章是先在煙水晶中雕刻，再鑲嵌在天然的卵形磨光黑曜岩中而製成的。凹雕圖章深受古羅馬人的喜愛，這枚則描繪了一名戴帶頭盔的羅馬人。

雕刻人像

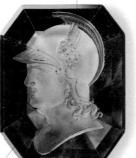

黑晶晶體

拋光一個刻面能使寶石內部清晰可見

混合式　　浮雕

煙水晶雕刻品

水蝕煙水晶卵石

比重　2.65	折射率 1.54-1.55	雙折射　0.009	光澤　玻璃般的

體結構　三方	成分　二氧化矽	硬度　7

砂金石 (Aventurine Quartz)

所含的內含物是能夠反射光線的小晶體，
依內含物性質還能呈現不同顏色。綠色的
砂金石含有綠色鉻雲母扁平內含物；
黃鐵礦內含物會產生棕色；綠棕色變種
因針鐵礦而生成；其他內含物還能產生
藍白色、藍綠色或橙色。

似黃銅的
黃色雲母
內含物

卵形、
橙棕色
的凸面體

凸面型

● **分布**　砂金石產地在巴西、
印度、俄國、美國、日本以及
坦尚尼亞。

● **其他**　與閃光長石、天河石
和玉相混淆。一種稱為金石的
玻璃製品一直被用來仿砂金石和
閃光長石，玻璃中含有銅的三
方體和六方體，用十倍的小型
放大鏡就可能看到所含
的銅元素。

鉻雲母
內含物
產生綠色

拋光石板

手握式10倍放大鏡就可見
到金石中的銅內含物。

含有光反射內含物
的隱晶石英

砂金石原石

凸面型

浮雕

拋光式

重　2.65	折射率 1.54-1.55	雙折射　0.009	光澤　玻璃般的

體結構　三方	成分　二氧化矽	硬度　7

乳石英 (Milky Quartz)

顯著的乳白色或奶油色，得自其充滿氣體
和液體氣泡的內含物。產狀為六方體
帶金字塔形末端的稜柱形。

由於氣體和
液體內含物
而產生的
乳白色

雙金字塔形
末端

● **分布**　碩大晶體分布在西伯利亞，
還有巴西、馬達加斯加、美國、
納米比亞以及歐洲的阿爾卑斯山。

● **其他**　容易與
乳白石混淆。

明亮式

浮雕

卵形枕墊切磨

六方晶體

重　2.65	折射率 1.54-1.55	雙折射　0.009	光澤　玻璃般的

晶體結構　三方	成分　二氧化矽	硬度　7

貓光石英 (Chatoyant Quartz)

這裏介紹的三種石英變種，皆有纖維質結構，含有能產生貓眼效果(亦稱「貓光」)青石棉（藍石棉）內含物。切磨成凸面型時，貓眼效果最佳。根據內含物的特徵而顯出不同的顏色。貓眼石英的半透明灰黃色，是由於青石棉內含物所產生的，因角閃石所引起的比較不常見，會有絲質光澤。虎眼寶石呈黑色，並因有氧化鐵而產生黃色和金褐色的條紋。當青石棉變成石英時，便形成鷹眼效果，但原有的灰藍色或藍綠色則會保留。

波浪狀纖維結構

斑痕類似虎紋

拋光虎眼石板

黃棕色條紋是氧化鐵色斑所造成

磨光虎眼寶石

- **分布**　產於斯里蘭卡、印度和巴西。虎眼石英最重要的礦源在南非，產狀為厚石塊，伴生的是較少見的鷹眼石英。貓光石英在美國和澳洲也有發現。

- **其他**　貓光石英被稱為貓眼石英，以避免與金綠寶石混淆。

原有的藍色和纖維結構依然保留

鷹眼原石

鷹眼寶石香煙盒
這件引人注目的飾品是由拋光的藍鷹眼寶石片製成的。其中可見原石棉的波浪形纖維結構。部分氧化作用產生了一些黃色波紋。

淡得近乎無色的石英

凸面型切磨突顯貓眼效果

水觸碎塊展現纖維結構

凸面型切磨的貓眼石英

原石沒有貓光現象

圓粒

凸面型

拋光式

貓眼石英原石

比重　2.65	折射率 1.54-1.55	雙折射　0.009	光澤　玻璃般的

晶體結構 三方	成分 二氧化矽		硬度 7

具內含物的石英 (Quartz with Inclusions)

「網狀金紅石」，或「針石」又稱為「維納斯之髮」，是帶針狀金紅石結晶的石英，呈紅、黑或黃銅色，並有金屬光澤。「電氣石石英」含有形成柱狀或針狀結晶的黑電氣石內含物。不透明的金屬黃色內含物存在於「金石英」中。銀內含物也可以在石英內找到，產狀常為樹枝形的枝狀晶體，不透明，呈銀灰色或黑色，具金屬光澤。鐵礦、針鐵礦、黃鐵礦也可能成為內含物。如果將石英切磨成凸面型時，含有針鐵礦的石英可能顯示貓眼效果。

• **分布** 分布在馬達加斯加、巴西、南非、印度、斯里蘭卡、德國和瑞士。

香水瓶
這件石英製品內含醒目的黑色針狀電氣石結晶的獨特內含物。該瓶經過造形、刨空及磨光。

• 針狀電氣石內含物

• 紅棕色金紅石內含物

六方石英稜晶 •

母岩中的金紅石石英晶體

明亮式　　圓粒　　凸面型　　浮雕

比重 2.65	折射率 1.54-1.55	雙折射 0.009	光澤 玻璃般的

晶體結構 三方	成分 二氧化矽		硬度 7

火瑪瑙—玉髓 (Fire Agate-Chalcedony)

屬微晶石英的玉髓家族，或顏色濃淡一致的寶石，或是帶有夾層、苔蘚狀或樹枝形內含物。火瑪瑙顯著的彩虹色彩是因石英內的氧化鐵所致，切磨成凸面型可突顯虹彩效果。

• **分布** 在美國亞利桑那州和墨西哥。
• **其他** 虹彩石英也有類似的彩虹色，但是因內部裂縫而產生的。

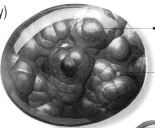

凸面型切磨可突顯彩虹色澤

• 氧化鐵內含物產生「油光」效果

凸面型切磨的火瑪瑙

彩虹色 •

磨光的火瑪瑙卵石

圓粒　　凸面型　　混合式　　浮雕

比重 2.61	折射率 1.53-1.54	雙折射 0.004	光澤 玻璃般的

晶體結構 三方	成分 二氧化矽	硬度 7

瑪瑙─玉髓 (Agate-Chalcedony)

以結核狀礦體產於火山熔岩之類的岩石中。裂解開時會呈現出令人驚嘆的繽紛色彩和形狀，還有與其他玉髓不同的夾層（一種緻密的微晶石英變種）。夾層顏色依所含的雜質而定。瑪瑙多孔隙，常被染色或著上斑點以增強天然色澤。瑪瑙還有幾種獨特的產狀：堡壘瑪瑙具有類似高聳堡壘圖案的稜角條紋；苔紋瑪瑙無色、透明或白色、灰色，含有苔蘚似的或樹枝狀的內含物，常切磨成薄板，或拋光後製成飾物、手鐲、胸針或垂飾。瑪瑙化木是一種化石木材，其有機物被瑪瑙所取代。

• **分布** 著名的瑪瑙產地為德國的伊達─奧伯斯坦，自1548年以來一直出產瑪瑙。現在德國還大量進口從烏拉圭和巴西來的礦藏。苔紋瑪瑙分布在印度的興都斯坦地區；中國和美國也有。最著名的瑪瑙化木分布在美國亞利桑那州的化石林。此外，墨西哥、馬達加斯加、義大利、埃及、印度、中國、蘇格蘭也出產瑪瑙。

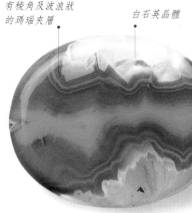

有稜角及波浪狀的瑪瑙夾層

白石英晶體

經著色和拋光的卵形寶石

有些區域的斑點較多

獨特的同心夾層

經著色與磨光的薄片

平行夾層和圖案

熱中者常收集並磨光瑪瑙

瑪瑙形成於火山岩的洞穴內

富含矽石的流體賦予夾層顏色

拋光後的寶石片

瑪瑙原石

比重 2.61	折射率 1.53-1.54	雙折射 0.004	光澤 玻璃般的

鐵氧化物與氫氧化物
形成樹狀內含物

「山水」瑪瑙

黑色樹枝狀
內含物

淡奶油色
背景

內含物創造了
風景畫面

綠色、苔蘚狀
內含物

白石英晶體

苔紋瑪瑙胸針

苔紋瑪瑙原石

觀看放大後
的堡壘瑪瑙，
夾層形狀
就像高地堡
壘一樣

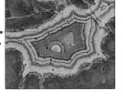

無色石英晶體

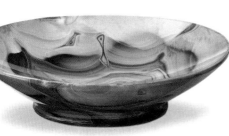

雕刻碗

雖然圖中所示的這只精緻雅觀
的碗，只有技藝精湛的工匠才
可製成，但是瑪瑙常被用來雕刻
及磨光。平行夾層是瑪瑙的
典型特徵。

平行但
有稜角的
夾層

凸面型

浮雕

拋光式

堡壘瑪瑙石

晶體結構 三方	成分 二氧化矽	硬度 7

縞瑪瑙、紅玉髓和紅縞瑪瑙—玉髓 (Onyx, Sard and Sardonyx-Chalcedony)

均為微晶石英玉髓的變種。縞瑪瑙與瑪瑙相似，但它的夾層為直線而非彎曲。紅玉髓是棕紅色變種，與瑪瑙相似。紅縞瑪瑙是紅玉髓和縞瑪瑙的混合，具有縞瑪瑙的直線性白夾層和紅玉髓的棕紅色夾層。這三個變種均是鑲嵌作品的最佳材料。縞瑪瑙是利用瑪瑙浸泡糖溶液，然後在硫酸中加熱使糖粒碳後而製成的。紅玉髓則用玉髓浸泡鐵溶液的方法仿製。

• **分布** 遍布世界各地，是由火山熔岩中的氣體洞穴中矽石沉積而成。

• **其他** 縞瑪瑙圖章很受羅馬人喜愛，他們在圖章上雕刻反相的圖案，以便產生凸版效果，並經常使用有多層夾層的寶石，對每一層單獨雕刻，使層層都有不同的效果。

浮雕花
這件浮雕作品是用一塊縞瑪瑙製成的。縞瑪瑙中的黑色、不透明夾層已被雕刻成一朵花，如此並可顯示下側的淡色夾層。

帶直線夾層的圖章
縞瑪瑙筆直的夾層在這枚圖章中產生絕妙的效果：是羅馬人頗喜愛的飾物。

筆直的棕、白色夾層是縞瑪瑙的特色

含白蛋白石的縞瑪瑙

有些表面有玻璃般的光澤

不同顏色的平行夾層

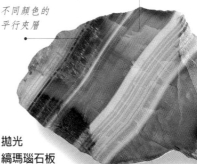

拋光 縞瑪瑙石板

圓粒

凸面型

拋光式

比重 2.61	折射率 1.53-1.54	雙折射 0.004	光澤 玻璃般的

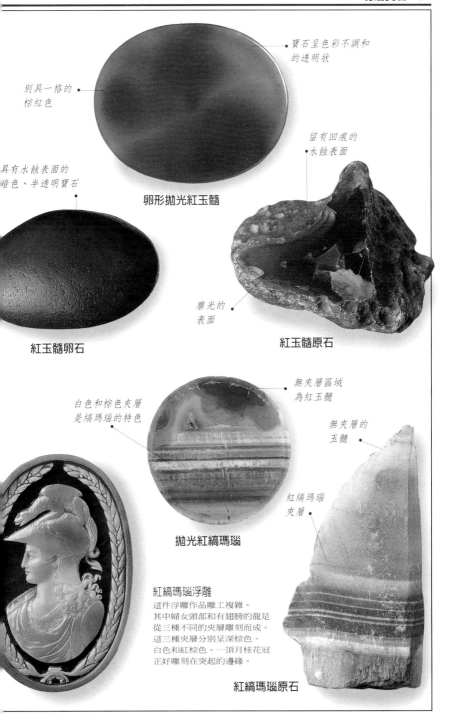

別具一格的
棕紅色

寶石呈色彩不調和
的透明狀

具有水蝕表面的
暗色、半透明寶石

留有凹痕的
水蝕表面

卵形拋光紅玉髓

磨光的
表面

紅玉髓卵石

紅玉髓原石

白色和棕色夾層
是縞瑪瑙的特色

無夾層區域
為紅玉髓

無夾層的
玉髓

拋光紅縞瑪瑙

紅縞瑪瑙
夾層

紅縞瑪瑙浮雕
這件浮雕作品雕工複雜。
其中婦女頭部和有翅膀的龍是
從三種不同的夾層雕刻而成。
這三種夾層分別呈深棕色、
白色和紅棕色。一頂月桂花冠
正好雕刻在突起的邊緣。

紅縞瑪瑙原石

晶體結構 三方	成分 二氧化矽	硬度 7

綠玉髓／蔥綠玉髓─玉髓
(Chrysoprase／Prase-Chalcedony)

被古希臘人和羅馬人用作裝飾寶石的
綠玉髓是呈蘋果綠的透明寶石，為
玉髓中最珍貴的一種內含鎳。

• **分布** 波蘭和捷克的礦場曾出產過
非常精美的綠玉髓。上等的材料來自
澳洲昆士蘭、還有前蘇聯烏拉爾、
美國的加州、巴西和奧地利。

• **其他** 另一種綠玉髓─蔥綠玉髓的色彩
較為暗淡，而且極為稀有。

蔥綠玉髓浮雕
這件風格典雅的別針
用精美的綠玉髓經雕刻
和磨光，然後鑲嵌在
金中製成的。

基質岩石的
碎塊

蘋果
綠玉髓

圓粒

凸面型

浮雕

綠玉髓原石

比重 2.61	折射率 1.53-1.54	雙折射 0.004	光澤 玻璃至蠟狀的

晶體結構 三方	成分 二氧化矽	硬度 7

碧玉─玉髓 (Jasper-Chalcedony)

是塊狀、微粒的不透明玉髓，產狀呈棕、
灰藍、紅、黃、綠。球狀碧玉有被紅色圍
繞的白、灰色眼狀圖案。「絲帶」碧玉具
條紋，用於雕刻、浮雕和凹雕，以表現其
成層結構，角岩是一種灰色碧玉。

• **分布** 紅色分布在印度和委內瑞拉；
美國出產各種不同顏色的碧玉，
尤其是加州的球狀碧玉；紅色和
綠色絲帶碧玉分布在俄羅斯、
法國和德國。

寶石在條紋的
連接處
容易破裂

磨光
表面

絲帶碧玉碎塊

乳房狀習性

氧化鐵產生
的紅色調

白石英
脈紋

紅碧玉原石

浮雕

拋光式

紅碧玉原石

比重 2.61	折射率 1.53-1.54	雙折射 0.004	光澤 玻璃般的

晶體結構 三方	成分 二氧化矽	硬度 7

光玉髓—玉髓 (Carnelian-Chalcedony)

透明的紅橙色玉髓變種，人們認為有平息
血氣、鎮靜的效果。紅色是由於氧化鐵的
存在，顏色可完全一致或略有夾層。

● **分布** 最上等的光玉髓產於印度，
它們被放置在陽光下，以便使其由
棕色變成紅色。

● **其他** 巴西和烏拉圭市場上多數的
光玉髓是經過染色的。

印度出產的典型
紅橙色寶石

色帶因氧化鐵
雜質所致

磨光寶石

經拋光的光玉髓碎塊

圓粒

凸面型

浮雕

比重 2.61	折射率 1.53-1.54	雙折射 0.004	光澤 玻璃至蠟狀的

晶體結構 三方	成分 二氧化矽	硬度 7

血玉髓和深綠玉髓—玉髓 (Bloodstone and Plasma-Chalcedony)

血玉髓和深綠玉髓兩者都是綠色不透明
帶斑點的玉髓變種，用於裝飾性雕刻
和浮雕。血玉髓表面的紅色斑點是由於
鐵氧化物所致，這些獨特斑點類似血，
名稱即由此而來。深綠玉髓也呈綠色，
有時帶有黃色斑點。

● **分布** 印度是主要產區，其他產地
還有巴西、中國、澳洲和美國。
深綠玉髓則採自辛巴威。

● **其他** 中世紀，血玉髓象徵
特殊權力，因為血點被認
為是耶穌的血。在德國，
赤鐵玉被稱為血玉髓，而
碧石則名藍礬。

羅馬浮雕
深綠色血玉髓中的典
型紅斑點在這件高浮
雕作品中整個凸顯出
來。

凸出的浮雕刻
在紅斑點上

零星的
紅斑點和脈紋

磨光材料常
用作鑲嵌物

很深的
綠色

磨光後的血玉髓石板

深綠玉髓原石

圓粒

浮雕

拋光式

比重 2.61	折射率 1.53-1.54	雙折射 0.004	光澤 玻璃般的

晶體結構 三方	成分 氧化鋁	硬度 9

紅寶石—剛玉 (Ruby-Corundum)

呈各種不同的紅色，從粉紅、紫紅到褐紅色，取決於其中鉻和鐵的含量。由於晶體常出現雙晶，因而容易產生裂紋，但它實際上非常堅韌，硬度僅次於鑽石。柱形晶體為六方體，末端逐漸變細或呈平面。

以往人們認為紅寶石可消災祛病

金紅石內含物產生絲質外觀，可用熱處理去除。

• **分布**　紅寶石產於世界各地的火成岩、變質岩和沖積礦床的水蝕卵石中。最好的產於緬甸；泰國是棕紅色紅寶石的主要產地；阿富汗、巴基斯坦和越南出產鮮豔的紅寶石；印度、美國科羅拉多、俄羅斯、澳洲和挪威出產深色紅寶石。

• **其他**　1902年，法國人維納爾將氧化鋁粉末和彩色材料暴露在焊槍的火燄中，製造出人工紅寶石。

適用於紅寶石的典型混合式切磨

典型混合式切磨

凸面型紅寶石中含金紅石內含物時可見星彩效果

用維納爾法製成

該寶石重量超過138克拉

紅寶石

階式切磨的合成寶石

色帶表明晶體的產生礦層，在此可見一系列的同心六方體，似與稜晶面平行。

粉紅色晶體

紫紅顏色

凸面型

最大的寶石晶體產於緬甸

明亮式

階式

凸面型

混合式

緬甸的紅寶石晶體

比重 4.00	折射率 1.76-1.77	雙折射 0.008	光澤 玻璃般的

體結構 三方	成分 氧化鋁	硬度 9

藍寶石—剛玉 (Sapphire-Corundum)

所有具有寶石特性的非紅色剛玉，都稱為
藍寶石。由於鐵和鈦雜質所造成顏色上的
變化，展現多種色調，但最珍貴的是清澈
的深藍色。有些寶石（稱為「顏色變化的
藍寶石」）在人工和自然光中顯示出各種
不同的藍色調。

分布 分布在緬甸、斯里
蘭卡和印度。最美的印度藍
寶石是矢車菊藍寶石。分布在
喀什米爾偉晶岩和沖積礦床
的水蝕卵石中；泰國、澳
洲、奈及利亞的藍寶石呈
深藍，近乎黑色；美國
蒙大拿州出產藍寶石；
其他產地還有高棉、巴西、
肯亞、馬拉威和哥倫比亞。

其他 人工藍寶始於
十九世紀後期，二十世紀初，
產量足以滿足市場所需。

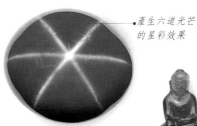

產生六道光芒
的星彩效果

星彩凸面型

斯里蘭卡的
淡藍寶石

明亮式切磨

雕刻佛像
自中世紀以來，藍寶石
一直象徵天國的寧靜；
可使配戴者平靜、親善，
並抑制邪惡不潔的意念。

「喀什米爾
藍」晶體

藍寶石與電氣
石伴生

藍寶石晶體

黑電氣石

明亮式　　浮雕　　凸面型

重 4.00	折射率 1.76-1.77	雙折射 0.008	光澤 玻璃般的

體結構 三方	成分 氧化鋁	硬度 9

帕德瑪剛玉—剛玉 (Padparadscha-Corundum)

稀有，是呈粉橙色的藍寶石。除紅寶石外唯一
有自己名稱的剛玉變種，而非某種顏色的
藍寶石。名稱源自錫蘭語，意思是蓮花。

分布 斯里蘭卡。
其他 和所有的剛玉變種一樣，
帕德瑪剛玉是極佳的寶石，
硬度僅次於鑽石。

別具一格的
粉橙色

玻璃般
的光澤

截角的心形

混合型切磨

混合式

重 4.00	折射率 1.76-1.77	雙折射 0.008	光澤 玻璃般的

晶體結構 三方	成分 氧化鋁		硬度 9

白色藍寶—剛玉 (Colourless Sapphire-Corundum)

剛玉系列的成員所呈現的不同顏色是由少量的金屬氧化物雜質引起的。無雜質的剛玉（因此無色）罕見，一旦發現，則歸於白色藍寶。由不同顏色包括無色區域組成的寶石較常見，這樣的寶石需切鑿工匠調整方向使顏色位於底部，當從上往下看時，色彩便充滿了寶石。

凸面體呈現六道光的星彩

近於無色的寶石呈灰色調

凸面型星彩寶石

- **分布**　純正白色藍寶分布在斯里蘭卡，也有產狀渾濁或呈乳白色的藍寶，當地稱之為「geuda」，熱處理後變成藍寶石，經刻面後用作珠寶。斯里蘭卡有些剛玉呈紅、藍和無色，經刻面或拋光後成為饒富趣味的寶石。

- **其他**　自1920年代起，人們便採用維納爾法製造人工合成無色剛玉，稱為合成鑽石。

長型的切割

白色藍寶沒有雜質

泡狀內含物

卵形混合式切磨

金字塔形末端

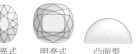

純無色寶石稀少

稜形雙晶

混合式切磨

無色晶體

明亮式　　明亮式　　凸面型

比重 4.00	折射率 1.76-1.77	雙折射 0.008	光澤 玻璃般的

晶體結構 三方	成分 氧化鋁		硬度 9

綠色藍寶—剛玉 (Green Sapphire-Corundum)

被認為是「東方橄欖石」。許多綠色的藍寶實際上是由非常細的藍黃色藍寶石交夾構成，在顯微鏡下可看得一清二楚。

- **分布**　綠色藍寶產於泰國、斯里蘭卡和澳洲的昆士蘭和新南威爾斯。

明亮式

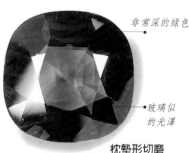

非常深的綠色

玻璃似的光澤

枕墊形切磨

比重 4.00	折射率 1.76-1.77	雙折射 0.008	光澤 玻璃般的

體結構　三方	成分　氧化鋁	硬度　9

粉紅色藍寶—剛玉 (Pink Sapphire-orundum)

粉紅色藍寶是因含很少量的鉻所致，隨著鉻含量的增加，形成連續的紅寶色彩範圍。極少量的鐵也許會產生粉色寶石，稱為帕德瑪剛玉，鐵和鈦雜在一起可能形成紫色寶石。粉紅色寶常琢切成縱剖面狀。

分布　粉紅色藍寶 產於斯里蘭卡、緬甸和非洲東部。

其他　像紅寶石一樣（參見94頁），粉紅色藍寶據信可祛病消災。為了使配戴者獲得益處，必須貼緊皮膚配戴，因此寶石的切磨和鑲嵌常依此種需要設計。

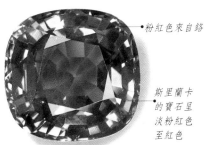
粉紅色來自鉻

斯里蘭卡的寶石呈淡粉紅色至紅色

枕墊形混合式切磨

為獲最大的益處，常將寶石貼緊肌膚

卵形混合式切磨

晶體表面的條紋

粉紅色藍寶晶體

亮式

枕墊形

梨形

重　4.00	折射率 1.76-1.77	雙折射　0.008	光澤　玻璃般的

體結構　三方	成分　氧化鋁	硬度　9

黃色藍寶—剛玉 (Yellow Sapphire-orundum)

直到十九世紀末，一直被稱為「東方黃玉」（僅藍色剛玉被稱為藍寶石）。然而，黃色和綠黃色藍寶憑借自己的特色，成為不同尋常、引人注目的寶石。

分布　在澳洲的昆士蘭和新南威爾士發現了可進行刻面的綠黃色藍寶石，類似的寶石亦見於泰國，純黃藍色寶產於斯里蘭卡、美國蒙大拿州和非洲東部。

黃色藍寶從前被稱為東方黃玉

末端逐漸變小的琵琶形晶體

枕墊形混合式切磨

明亮式

水蝕晶體

重　4.00	折射率 1.76-1.77	雙折射　0.008	光澤　玻璃般的

晶體結構 三方	成分 碳酸鈣	硬度 3

方解石 (Calcite)

是石灰石和大理石,以及大部分鐘乳石和石筍的主要成分。產狀為碩大、透明、無色的複合晶體,也有與其他礦物伴生的柱狀晶體。由於硬度低,僅為收藏者製作刻面寶石;但採自石灰岩洞穴的大理石和棕色夾層方解石用於裝潢和雕刻。

方解石晶體具有廣度的雙折射特性

正面為玻璃光澤,邊側為珍珠光澤

紅色調由鐵氧化物產生

菱形「冰洲石」

• **分布** 義大利以出產品質上乘的奶油色的卡拉拉大理石聞名。無色透明的菱形晶體被稱為「冰洲石」;一種白色纖維狀的變種,琢切成凸面型時,顯示貓眼效果。粉紅和綠色晶體分布在美國、德國和英國。

透明無色晶體

階式

拋光式

稜柱方解石晶體

比重 2.71	折射率 1.48-1.66	雙折射 0.172	光澤 玻璃至珍珠般的

晶體結構 三方	成分 矽酸鈹	硬度 7.5

矽鈹石 (Phenakite)

稀有礦物,為白色或無色的平板狀晶體或粗短稜柱形晶體。雙晶現象普遍,有別於水晶,兩者經常混淆。透明晶體經刻面後供給收藏者,質地堅硬而亮麗。

精心切磨的矽鈹石有銀色外觀

玻璃般的光

明亮式切磨

• **分布** 產生在偉晶岩、花崗岩和雲母片岩中。最好的分布在俄羅斯的烏拉爾、巴西和美國的科羅拉多。其他還有義大利、斯里蘭卡、辛巴威和納米比亞。

• **其他** 斯里蘭卡發現一塊重達1,470克拉的卵石,被刻成一塊569克拉的卵形和幾塊小寶石。

透明寶石才能刻面

晶體末端呈楔形

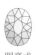
明亮式

混合式

明亮式切磨

矽鈹石晶體

比重 2.96	折射率 1.65-1.67	雙折射 0.015	光澤 玻璃般的

體結構　三方	成分　水合矽酸銅		硬度　5

綠銅礦 (Dioptase)

呈現鮮豔美麗的祖母綠色，但略帶藍色。其火彩
極高，但被強烈的色彩掩蓋，而可能使之變成半
透明狀。綠銅礦的色彩備受收藏者珍愛，但很少
進行刻面，因質地鬆脆易碎、硬度過低，
不適合配戴。有時與祖母綠相混。

分布 質優的分布在
俄羅斯、納米比亞、
薩伊、智利和亞利桑那
的銅礦中。

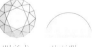

明亮式　凸面型

晶體解理
完全

祖母綠色以
至藍綠色

綠銅礦晶體

重　3.31	折射率 1.67-1.72	雙折射　0.053	光澤　玻璃般的

體結構　三方	成分　碳酸鎂和鈣		硬度　3.5

雲石 (Dolomite)

狀為無色、白色、粉紅色或黃色晶體，
有獨特彎曲表面。因為硬度低，
白雲石主要用於裝潢。

分布 產於石灰岩和大理石礦中，
等晶體分布在
義大利、
瑞士、德國
和美國。

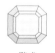

階式　　階式

彎曲的晶面

無色石英

不透明的
白雲石
晶體

孿晶體

**母岩中的雙晶型
白雲石體**

重　2.85	折射率 1.50-1.68	雙折射　0.179	光澤　玻璃至珍珠般的

體結構　三方	成分　碳酸鋅		硬度　5

菱鋅石 (Smithsonite)

通常為藍綠或綠色葡萄狀塊體或軟層，
經拋光後可用於裝飾。還可用鈷染成
粉紅色，或用銅染成黃色。晶體也能
找到，刻面僅供收藏者。

分布 無色晶體分布在納米比亞
和尚比亞，藍綠色塊體分布在美國、
西班牙和希臘，黃色
礦物則在美國和
羅丁尼亞。

凸面型

珍珠般的
光澤

藍菱鋅石
外殼

白色不透明
菱鋅石

母岩上的菱鋅石

母岩上的菱鋅石

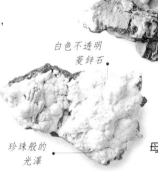

重　4.35	折射率 1.62-1.85	雙折射　0.230	光澤　珍珠般的

晶體結構　三方	成分　碳酸錳	硬度　4

菱錳礦 (Rhodochrosite)

粉紅色源於錳元素。具寶石特性的
晶體的確存在，但僅供給收藏者；
細粒有夾層的礦石常用於裝飾。

• **分布**　產生在與錳、銅、銀和
鉛礦床伴生的礦脈中。阿根廷有
最古老的礦場，出產的菱錳礦稱為
「印加玫瑰」。今天，主要的商業用礦
場分布在美國。

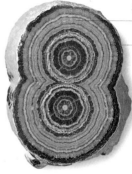

粉色、紅色
夾層交錯

經拋光的
橫截面

帶粉紅色的紅晶體

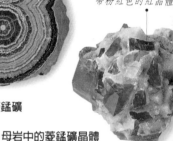

夾層菱錳礦

母岩中的菱錳礦晶體

圓粒

凸面型

浮雕

比重　3.60	折射率 1.60-1.80	雙折射　0.220	光澤　玻璃至珍珠般的

晶體結構　三方	成分　氧化鐵	硬度　6.5

赤鐵礦 (Hematite)

塊狀，不透明，具金屬光澤，琢磨成
薄片時顯露出血紅色。也可為
短小黑色的稜形結晶體，並有虹彩
表面。排列成花瓣狀時稱為
「鐵玫瑰」。發光的結晶體稱為「鏡面的」
赤鐵礦，一向被用於製作鏡子。

• **分布**　主要分布在北美（蘇必略
湖和魁北克）、巴西、委內瑞拉和
英格蘭的火成岩中。「鐵玫瑰」
分布在瑞士和巴西。可琢磨的分布
在英格蘭、德國和義大利厄爾巴。

• **其他**　加工成粉末狀後，可作
藝術家的顏料或拋光材料。過去
用來保佑配戴者免遭流血。

雕刻青蛙

硬度為6.5的赤鐵礦
易於雕刻，但必須
小心，以防產生
擦痕。這個東方風
的青蛙有灰色
金屬光澤。

發光的晶體
曾用作鏡子

表面五光十色

「鏡面」赤鐵礦

「鐵玫瑰」
晶體的排列

虹彩赤鐵礦晶體

圓粒　　凸面型　　浮雕

比重　5.20	折射率 2.94-3.22	雙折射　0.280	光澤　金屬般的

晶體結構　三方	成分　複合矽酸硼	硬度　7.5

紅色電氣石—電氣石 (Rubellite-Tourmaline)

電氣石族中的成員都有相同的基本晶體結構，但顏色各不相同，其中最珍貴的是紅寶石色的紅色電氣石。晶體具有條紋，並帶有三角形橫截面和圓形輪廓；也可能具纖維習性，當琢切成凸面型時，會呈現貓眼效果。

● **分布**　俄羅斯的粉紅和紅色電氣石產於風化的花崗岩中，其他還有馬達加斯加、美國、巴西、緬甸和非洲東部。

● **其他**　比重隨顏色而變化，深紅的比重大於粉紅色。

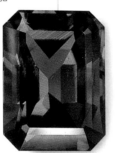
透明寶石

深粉紅色

在貓眼的「閃光」中可見纖維習性

凸面型

紅色電氣石晶體

岩水晶

梨形

階式

凸面型

長方形階式切磨

母岩中的紅色電氣石

比重　3.06	折射率 1.62-1.64	雙折射　0.018	光澤　玻璃般的

晶體結構　三方	成分　複合矽酸硼	硬度　7.5

靛青電氣石—電氣石 (Indicolite-Tourmaline)

深藍色電氣石稱為靛青電氣石，經熱處理淡化顏色，製成奪目的寶石。

● **分布**　產於俄羅斯西伯利亞風化花崗岩的黃黏土中。明亮的藍電氣石在巴西也有，還有馬達加斯加和美國。

● **其他**　淡紫色、紫藍色或紅藍色晶種（俄羅斯發現）稱為紫色電氣石。

半透明墨水藍寶石

巴西出產的綠藍色透明寶石

卵形混合型切磨

長方形階式切磨

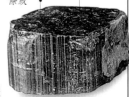
筆直的條紋

斷口狀表面

靛青電氣石晶體

階式

階式

比重　3.06	折射率 1.62-1.64	雙折射　0.018	光澤　玻璃般的

晶體結構 三方	成分 複合矽酸硼	硬度 7.5

鎂電氣石—電氣石 (Dravite-Tourmaline)

是顏色非常深（通常為棕色）的電氣石，富含鎂，可通過熱處理淡化顏色。具有強烈的二向色性，因此應琢成與晶體平行的盤形刻面，以顯示較淡和更引人注目的顏色。

• **分布** 產狀為單晶、或平行或輻射狀的組群晶體。棕色電氣石和黃色電氣石與斯里蘭卡的寶石礦砂產生在一起。其他產地還有美國、加拿大、墨西哥、巴西和澳洲。

• **其他** 鎂電氣石的英文名稱源於奧地利的德雷韋地區。

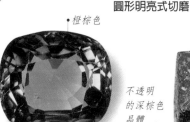
金棕色

寶石顏色可通過熱處理調光

圓形明亮式切磨

稜柱形習性

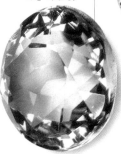
橙棕色

不透明的深棕色晶體

枕墊形混合式切磨

晶體碎塊

明亮式　明亮式　枕墊形

比重 3.06	折射率 1.61-1.63	雙折射 0.018	光澤 玻璃般的

晶體結構 三方	成分 複合矽酸硼	硬度 7.5

無色電氣石—電氣石(Achroite-Tourmaline)

這種極稀有的無色寶石是鋰電氣石〔電氣石族的成員之一〕的變種，不顯示強烈二向色性，可被琢成盤形刻面，與晶體長度平行或垂直。粉紅電氣石經加熱淡化後，可製成無色電氣石。

• **分布** 與有色電氣石伴生於馬達加斯加和美國加州帕拉地區的偉晶岩中。

• **其他** 無色電氣石的名稱源自希臘字「achroos」，意思是「無色」。

無色透明寶石

環繞寶石「腰部」的腰稜

圓形明亮式切磨

斷口呈貝殼狀

卵形明亮式切磨

無色電氣石晶體

明亮式　明亮式　混合式

比重 3.06	折射率 1.62-1.64	雙折射 0.018	光澤 玻璃般的

體結構 三方	成分 複合矽酸硼	硬度 7.5

瓜電氣石 (Watermelon Tourmaline)

心粉紅色、邊緣綠色或反過來的電氣石
為西瓜電氣石，因為顏色就像西瓜的果
和果皮。許多其他的電氣石由兩種或更
種顏色組成，有些晶體含有多達15種不
的顏色或色調。

分布 西瓜電氣石分布在南非、
洲東部、巴西以及其他地方。

其他 雜色和多色的電氣石經雕刻、
磨和拋光後，能
其不同的顏色
完美。

一塊晶體中呈現
綠和粉紅兩色

別具一格的色帶

盤形切磨

晶體剖面

狹長形　　凸面型

重 3.06	折射率 1.62-1.64	雙折射 0.018	光澤 玻璃般的

體結構 三方	成分 複合矽酸硼	硬度 7.5

黑電氣石—電氣石 (Schorl-Tourmaline)

富含鐵的黑色電氣石，極為常見，不透
的稜晶可能長達數公尺。

分布 產於偉晶岩中。

其他 在維多利亞時代，黑電氣石廣泛
作致喪珠寶，
今已不再
為寶石。

明亮式　　混合式

破碎磨損
的末端

筆直的
條紋

黑電氣石晶體

重 3.06	折射率 1.62-1.67	雙折射 0.018	光澤 玻璃般的

體結構 三方	成分 複合矽酸硼	硬度 7.5

色和黃色電氣石 (Green and Yellow Tourmaline)

是所有電氣石顏色變種中最普遍的，直到
八世紀，人們還常把它與祖母綠相混。

分布 祖母綠色電氣石
布在巴西、坦尚尼亞和
米比亞，纖維性的黃色
種分布在斯里蘭卡。

明亮式

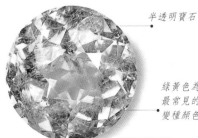

半透明寶石

綠黃色為
最常見的
變種顏色

明亮式切磨

重 3.06	折射率 1.62-1.64	雙折射 0.018	光澤 玻璃般的

晶體結構 斜方	成分 碳酸鈣	硬度 3.5

霰石 (Aragonite)

通常呈透明或半透明狀，無雜質時呈無色或白色，雜質可能產生黃、藍、粉紅或綠色調。產狀有多種不同的習性：小型的、長型的柱狀晶體形成輻射狀組群；結核狀和鐘乳狀也很普遍。解理較差。

• **分布** 主要分布在沉積礦床中，捷克和土耳其境內可能以泉華形式存在。其他產地還有西班牙、美國的科羅拉多、法國和英國的康布連。

切磨和拋光剖面呈現不同的礦層

從母岩中長出的晶體

鐘乳狀磨光石板

純粹的晶體無色

圓粒　拋光式

母岩上的晶體花枝

比重 2.94	折射率 1.53-1.68	雙折射 0.155	光澤 玻璃般的

晶體結構 斜方	成分 硫酸鋇	硬度 3

重晶石 (Baryte)

顏色繁多，有無色、白色、黃色和藍色，但因其硬度低、解理佳、易破碎和密度高，難以用作寶石，而僅為收藏者切磨。晶體可為透明或不透明，有多種習性，從板狀至塊狀，變化不一。

• **分布** 一般分布在鉛礦和銀礦中，亦見於石灰岩中，並可能因溫泉而沉積。長達1公尺的晶體已在英國的康布連、康沃爾和德比郡發現，捷克、羅馬尼亞、德國、美國和義大利也有豐富的儲量。

僅為收藏者製作刻面寶石

八邊形混合式切磨

晶體呈平板狀，雙重末端

當石筍形成時，結晶層以同心夾層累積

石筍剖面

寶石易損壞

成長帶

階式　混合式　拋光式

重晶石晶體

比重 4.45	折射率 1.63-1.65	雙折射 0.012	光澤 玻璃至珍珠般的

| 晶體結構　斜方 | 成分　硫酸鍶 | 硬度　3.5 |

天青石 (Celistine)

產狀通常為無色、乳白、黃、橙或淡藍色的稜柱形晶體，或為細粒的塊狀。硬度僅3.5，解理佳、易破碎，僅為收藏者切磨，有些精美的標本可見於博物館。

• **分布**　與砂岩或石灰岩共生，或分布在蒸發岩、偉晶岩、火山岩的孔洞中，或與礦脈中的方鉛礦和閃鋅礦共生。可經刻面的材料分布在納米比亞、馬達加斯加；此外亦見於義大利（包括西西里）、英國、捷克、美國和加拿大也有分布。

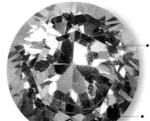

無色天青石為最常見的變種

切磨寶石珍稀，但缺乏火彩

混合式切磨

硫黃母岩

透明至半透明無色晶體

無色天青石晶體

母岩中的晶體

明亮式

混合式

天青石晶體

| 比重　3.98 | 折射率 1.62-1.63 | 雙折射　0.010 | 光澤　玻璃至珍珠般的 |

| 晶體結構　斜方 | 成分　碳酸鉛 | 硬度　3.5 |

白鉛礦 (Cerussite)

通常無色，但也有白、灰和黑色。最顯著的兩個特徵：高密度和金剛般的光澤。晶體具粗短的板狀或延長的習性。雖然引人注目，但因硬度太低，幾乎沒有作為寶石的價值，僅為收藏者切磨。

• **分布**　一般分布在鉛礦周圍，碩大、透明無色的晶體已在納米比亞發現。其他產地還有奧地利、澳洲、捷克、美國、德國、蘇格蘭、義大利（包括薩丁尼亞）。

• **其他**　有時與無色寶石相混，但可以較高的密度鑑別。

非常淡的灰色

因硬度低而產生的磨損刻面緣

圓形明亮式切磨

無色雙晶

原先依附在母岩上的表面

稜柱形晶體

明亮式

明亮式

| 比重　6.51 | 折射率 1.80-2.08 | 雙折射　0.274 | 光澤　金剛般的 |

晶體結構 斜方	成分 羥基矽酸氟鋁	硬度 8

黃玉 (Topaz)

呈各種不同的顏色：深金黃色黃玉（有時稱為雪利黃玉）和粉紅色黃玉最為貴重，藍色和綠色黃玉也頗受人們喜愛。天然粉紅色黃玉稀有，大部分是黃色黃玉經熱處理加工而成。許多無色黃玉經輻射和熱處理後產生不同的藍色，有些用肉眼幾乎難以與海藍寶石區別。有些黃玉有淚狀孔洞，含氣泡或幾種不可混和的液體，此外還有其他內含物，如裂縫、紋理和脈紋等。稜晶黃玉有獨特的菱形橫截面和與其長度平行的條紋，解理完全。

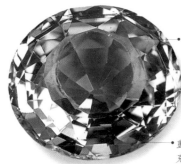

淡黃色黃玉

重達35,000克拉的寶石已經刻面加工粉

卵形混合式切磨

- **分布** 產生於諸如偉晶岩、花崗岩和火山熔岩之類的火成岩中，也見於沖積礦床水蝕卵石中。產地有巴西、美國、斯里蘭卡、緬甸、前蘇聯、澳洲、塔斯馬尼亞、巴基斯坦、墨西哥、日本和非洲。巴西、巴基斯坦和俄羅斯為粉紅色黃玉的產地。

紅色變種

將黃玉鑲在金子中，然後戴在頸項上，可驅散凶兆、治癒弱視並平息怒氣

卵形階式切磨

- **其他** 在十七世紀，葡萄牙國王王冠上的Braganza鑽石（1640克拉）被認為是最大的鑽石，這一事實從未得到證實，現在則確信它是一塊無色黃玉。黃玉的名稱源自梵語的「tapas」，意為「火彩」。

別具一格的楔形末端

黃玉戒指
階式切磨的八邊形橙粉色黃玉鑲嵌在金戒指中。

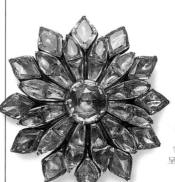

花形胸針
這枚花形胸針的中央為明亮式切磨的圓黃玉，四周環繞36顆雪利酒色黃玉，其中有些黃玉呈三角形，有些為鑽石形。

雪利酒色透明晶

比重 3.54	折射率 1.62-1.63	雙折射 0.010	光澤 玻璃般的

非常淡的
灰綠色

寶石呈典型
透明狀

重量達
21,005克拉
的寶石
曾經是最
大的刻面
寶石

正方形墊形切磨（巴西公主）

卵形混合式切磨

藍色黃玉也受青睞

淡綠色黃玉
晶體

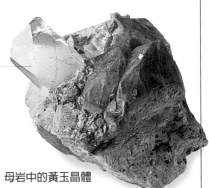

加熱無色
黃玉可製成
藍色黃玉

母岩中的黃玉晶體

偉晶岩

寶石部分經
切磨，而後通過
熱處理使之變藍

八邊形階式切磨

獨特的淚狀
內含物

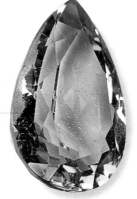

明亮式

枕墊形

梨形

梨形切磨

階式

階式

混合式

部分刻面的
無色卵石

晶體結構　斜方	成分　氧化鈹鋁	硬度　8.5

金綠寶石 (Chrysoberyl)

顏色從綠色、綠黃、黃色到棕色不等，質地堅硬而耐久，特別適宜製作寶石。精心切磨後，雖明亮但無火彩。變石和貓眼寶石這兩個變種，具有自身獨特的性質。

珍貴稀有的變石在日光下，可從綠變成紅色、紫紅色，或在白熾燈下變成棕色。合成的金綠寶石、剛玉和尖晶石都可仿製變石的色彩變化。貓眼石被琢成凸面寶石時，會有白色的線條穿過黃灰色寶石，因為凹槽或羽毛狀的流體內含物，或金紅石的針形內含物所致。最珍貴的淡金棕色，伴有明暗的「牛奶和蜂蜜」效果的陰影。十八、十九世紀受葡萄牙人喜愛的淡黃色金綠寶石被稱為貴橄欖石。

• **分布** 上等的金綠寶石包括變石，在俄國的烏拉爾，大多數已採掘殆盡，該處最大的刻面寶石重達66克拉。各種顏色的水蝕大卵石則見於斯里蘭卡的寶石礦礫中。還分布在緬甸、巴西、辛巴威、坦尚尼亞和馬達加斯加。貓眼石產於斯里蘭卡、巴西和中國。

• **其他** 英文名源自希臘語的「chrysos」和「beryllos」，分別意為「金黃的」，「含鈹的」。在亞洲聞名數千年，因其自「凶眼」的保護而備受珍愛。

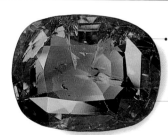

透明寶石

深綠棕色

枕墊形混合式切磨

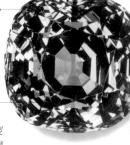

金棕色備受珍視

切磨寶石明亮，但缺乏火彩

枕墊形混合式切磨

綠黃色凸面型寶石顯現模糊的貓眼效果

貓眼金綠寶石又稱波光玉

拋光凸面型

戒指

這枚由多粒琢成枕墊形的金綠寶石鑲嵌在黃金底座上製成的戒指，也許源於十八世紀的西班牙。金綠寶石係得自穿過白堊的礦脈中。

典型的楔形末端

綠黃色雙晶體

金綠寶石晶體的枝狀

比重　3.71	折射率 1.74-1.75	雙折射　0.009	光澤　玻璃般的

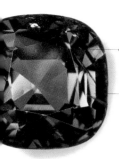

變石在白熾燈光下
會變色

金棕色
變成紅色

混合式切磨變石

變石是在沙皇亞歷山大二世
的生日發現的，
因此以他的名字命名

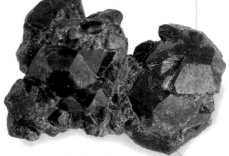

變石晶體

共生晶體

產金綠寶石的貓眼
可簡稱為「貓眼」

貓眼石中的
渾濁藍光

帶橙、紅色調
的深棕色
寶石

貓眼
效果

重疊凸面型貓眼石

凸面型貓眼

細微的管狀內含物
產生貓光

重疊凸面型貓眼石

金綠寶石十字架

由11種黃綠色金綠寶石組
成。每塊寶石都被琢成重
疊的凸面體，以顯示其貓
眼效果。寶石的排列使穿
過每個凸面體中央的閃光
出現在不同的位置。

明亮式　　　枕墊形

凸面型　　　混合式

維多利亞時代的胸針

這枚英國維多利亞時代
的胸針高雅別緻，是用
刻面綠黃色金綠寶石鑲
嵌金絲細工中製成的。
金綠寶石堅硬耐久，為
珠寶中的上等材料。

晶體結構 斜方	成分 矽酸鋁		硬度 7.5

紅柱石 (Andalusite)

顏色變化從淡黃棕色到深綠、深棕或最普遍的綠紅色。有強烈而獨特的多向色性，因此轉動時，同一塊寶石會呈現黃、綠、紅三種色。大型晶體為稜柱形，有垂直條紋，並帶有正方形橫截面和金字塔形末端，但極稀有，大多是不透明棍狀集合體或水蝕卵石，後者常琢成寶石。

• **分布** 產於偉晶岩。卵石分布在斯里蘭卡和巴西的寶石砂礫中，其他還有西班牙、加拿大、俄羅斯、澳洲和美國。

• **其他** 不透明黃灰色變種，空晶石，產狀為長稜晶，琢磨和拋光後製成十字架。

多向色性產生黃、綠和紅色閃光

八邊形階式切磨

「十字架」曾用作宗教符號

帶菱形橫截面的不透明晶體

經琢磨及拋光的表面

明亮式　　狹長形

空晶石橫截面

母岩中的紅柱石晶體

比重 3.16	折射率 1.63-1.64	雙折射 0.010	光澤 玻璃般的

晶體結構 斜方	成分 硼矽酸鈣		硬度 7

賽黃晶 (Danburite)

一般為無色，但也可能呈黃色或粉紅色，產狀為楔狀的稜晶，與無色的黃玉相似，可根據解理（賽黃晶較差，而黃玉則完全）和比重（賽黃晶較低）鑑別。

• **分布** 首先在美國的康乃狄格州發現。寶石質地的晶體產於緬甸、墨西哥、瑞士、義大利和日本。

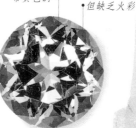

緬甸寶石略帶黃色調

寶石明亮但缺乏火彩

獨特的楔形末端

明亮式切磨

白色賽黃晶晶體

明亮式　　　階式　　　混合式

比重 3.00	折射率 1.63-1.64	雙折射 0.006	光澤 玻璃至油脂般的

晶體結構　斜方	成分　矽酸鎂鐵		硬度　5.5

頑火輝石 (Enstatite)

輝石類的一員，產狀為短稜晶，但極為稀有。具寶石特徵、可經刻面的材料係來自卵石。可切磨的頑火輝石顏色多變，從灰色、黃綠色、橄欖綠色至富含鐵的棕綠色不等。還有一種祖母綠色變種，是由鉻所致。

● **分布**　產於南非的頑火輝石與金伯利岩共生，棕綠色的分布在緬甸、挪威和美國的加州，斯里蘭卡和印度的頑火輝石具貓光，美國、瑞士、格陵蘭、蘇格蘭、日本和前蘇聯也有發現。

琢成重疊凸面體可顯示貓眼效果

凸面型貓眼

晶瑩的黃綠色寶石產於南非

卵形混合式切磨

參差的斷口

纖維質塊狀材料

頑火輝石原石

階式

凸面型

比重　3.27	折射率 1.66-1.67	雙折射　0.010	光澤　玻璃般的

晶體結構　斜方	成分　矽酸鋁		硬度　7.5

矽線石 (Sillimanite)

顏色在藍與綠間，有明顯的多向色性，從不同角度觀賞時，會顯出淡黃綠、深綠和藍色。當產狀為類似纖維的細長稜晶平行組群時，便稱為細矽石。

● **分布**　產於變質岩中，亦見於偉晶岩中。藍色和紫色的寶石產地在緬甸，綠灰色的產於斯里蘭卡，美國的愛達荷州出產細矽石，其他產地還有捷克、印度、義大利、德國和巴西。

緬甸出產的淡紫色寶石

剪形切磨的冠部刻面

枕墊形混合式切磨

細長的晶體

垂直的纖維

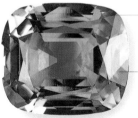

凸面型細矽石

母岩中的矽線石晶體

枕墊形

凸面型

比重　3.25	折射率 1.66-1.68	雙折射　0.019	光澤　玻璃般

晶體結構 斜方	成分 矽酸鐵鎂		硬度 5.5

紫蘇輝石 (Hypersthene)

富含鐵的輝石，與頑火輝石（見111頁）和古銅石同型。常因顏色過深而無法刻面，但可琢成凸面型，以展現其閃光的內含物。古銅石是一種綠棕色具古銅般光澤的變種，色深而稍脆，不用作珠寶，僅提供給收藏者。

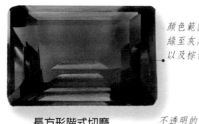

顏色範圍從綠至灰黑以及棕色

長方形階式切磨

• **分布** 大部分分布在印度、挪威、格陵蘭、德國和美國，古銅石分布在奧地利。

不透明的晶體碎塊

似黃銅的效果

可見扁平的內含物

磨光的古銅石

枕墊形

狹長形

紫蘇輝石原石

比重 3.35	折射率 1.65-1.67	雙折射 0.010	光澤 玻璃般的

晶體結構 斜方	成分 矽酸鎂鋁		硬度 7

董青石 (Iolite)

紫藍色董青石被稱為水藍寶，因切磨後類似藍寶石。可由強烈的多向色性加以鑑別，不需儀器設備，有二向色石之名。順著稜晶長度往下看，可見到最美麗的藍色；但橫著看時，可能呈無色。

富麗的紫藍色調

從正面可看見更濃烈的顏色

立方體形董青石－圖1

• **分布** 具寶石特性，分布在斯里蘭卡、緬甸、馬達加斯加和印度沖積礦床中，產狀為透明的水蝕小卵石。其他還有納米比亞、坦尚尼亞。晶體則見於德國、挪威和芬蘭。

從這個角度看到較淡的顏色

紫藍色晶體

母岩內的晶體

階式　　凸面型　　混合式

立方體形董青石－圖2

比重 2.63	折射率 1.53-1.55	雙折射 0.010	光澤 玻璃般的

體結構 斜方	成分 硼矽酸鎂鋁	硬度 6.5

柱晶石 (Kornerupine)

然早在1884年就被命名,但直到
012年才發現寶石材料。僅為收藏者
面。具有強烈的多向色性,從不同
向察看時,會呈綠色或紅棕色。
了展示最美麗的色彩,常琢成與
體長度平行的盤形刻面。

分布 馬達加斯加、斯里蘭卡和
洲東部。貓眼效果的寶石產於斯
蘭卡和非洲東部。

其他 鎂柱晶石與電氣石、
火輝石相混。

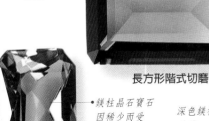

獨特的灰綠色

長方形階式切磨

鎂柱晶石寶石因稀少而受收集者珍視

深色鎂柱晶石晶體

混合式切磨

母岩中的晶體

枕墊形　　狹長形　　階式

重 3.32	折射率 1.66-1.68	雙折射 0.013	光澤 玻璃般的

體結構 斜方	成分 矽酸鎂鐵	硬度 6.5

貴橄欖石 (Peridot)

物橄欖石中具有寶石特性的稱為貴橄欖
,由於鐵的存在而呈橄欖綠或深綠顏
,並有獨特油脂光澤。雙折射性高,從
大的寶石前部觀賞,可見其背部刻面的
疊現象。品質上等的晶體極其稀有。

分布 聖約翰島(埃及)、中國、緬甸、
西、夏威夷和亞利桑那、澳洲、
非和挪威境內。

其他 在中世紀,十字軍將
於紅海聖約翰島,有3500多年
採歷史的貴橄欖石
往歐洲。

因鐵而產生的綠色

卵形混合式切磨

獨特的深綠色

貴橄欖石常被用作宗教珠寶

八邊形混合式切磨

晶體碎塊

梨形　　階式　　凸面型

重 3.34	折射率 1.64-1.69	雙折射 0.036	光澤 玻璃至油脂般的

晶體結構 斜方	成分 硫酸鉛	硬度 3

硫酸鉛礦 (Anglesite)

通常無色或略帶黃色調，產狀也可能為灰、綠、紫、棕或黑色晶體。晶體雖重，但質地易碎、硬度低、解理完全，所以僅為收藏者刻面。

• **分布** 由方鉛礦（即硫酸鉛）氧化後形成，可在英國的威爾斯和蘇格蘭地區發現。上等的晶體分布在納米比亞和摩洛哥。其他產地還有德國、美國薩丁尼亞。

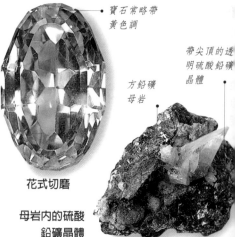

寶石常略帶黃色調

帶尖頂的透明硫酸鉛礦晶體

方鉛礦母岩

花式切磨

階式

母岩內的硫酸鉛礦晶體

比重 6.35	折射率 1.87-1.89	雙折射 0.017	光澤 蠟狀至金剛般的

晶體結構 斜方	成分 硼酸鎂鋁鐵	硬度 6.5

錫蘭石 (Sinhalite)

1952年以前，被視為棕色的貴橄欖石，經仔細研究後，發現它是一種全新的礦石。顏色從淡黃棕色到深綠棕色不等。晶體具有顯著的多向色性，從不同方向觀賞時，分別呈淡棕、綠棕和深棕色。僅為收藏者刻面。與貴橄欖石、金綠寶石和鋯石混淆。

• **分布** 具寶石特性的錫蘭石產狀為磨圓卵石，分布在斯里蘭卡寶石砂礫中，緬甸也有少量礦石晶體，前蘇聯也有出產，美國則出產非寶石材料。

• **其他** 命名自斯里蘭卡的梵語名稱「sinhala」。

淡黃棕色寶石

切磨略不規則，以保留重量

枕墊形混合式切磨

深黃棕色

枕墊形混合式切磨

水蝕稜晶有重疊的末端

錫蘭石晶體

階式

混合式

比重 3.48	折射率 1.67-1.71	雙折射 0.038	光澤 玻璃般的

體結構　斜方	成分　羥基硼酸鈹		硬度　7.5

鹼性硼酸鈹石 (Hambergite)

英文名來自瑞典礦物學家漢伯格的
姓氏，產狀為無色至黃白色晶體，幾乎
沒有寶石特性。易碎且解理完全，僅適
組收藏者玩賞。切磨後似玻璃，但背部
刻面的重影在盤形刻面中顯而
易見，因其雙折射性高。

● 分布　具寶石特性的
鹼性硼酸鈹石分布在
印度的喀什米爾和
馬達加斯加。

用於刻面的透
明寶石稀少

卵形混合式切磨

沿著晶體長度
的深擦痕

表面的著色
源於基質岩

棕色礦物
內含物

卵形明亮式切磨

鹼性硼酸
鈹石晶體

明亮式　　階式

重　2.35	折射率 1.55-1.63	雙折射　0.072	光澤　玻璃般的

體結構　斜方	成分　基性矽酸鈣鋁		硬度　6

葡萄石 (Prehnite)

為油脂綠色，也可能為淡黃至棕
色。產狀為圓柱形或板狀的晶體罕
見，大多為桶形晶體的集合體，或
葡萄狀。有些淡黃棕色葡萄石是
纖維性的，可琢成凸面型寶石
而顯示出貓眼效果。

● 分布　產生於玄武質火山岩、侵
入火成岩和一些變質岩中。淡綠色
礦塊分布在蘇格蘭，深綠色或
綠棕色礦塊分布在澳洲，
晶體集合體見於法國。

● 其他　以浦利恩上校的姓命名，
因為他最早將葡萄石引進歐洲。

明亮式切磨
寶石

寶石通常呈
半透明狀

經刻面
的寶石
通常較
小

階式切磨

斷口從紅
色的內含
物向外
放射

葡萄狀礦塊中的
半透明晶體

磨光碎塊

母岩上的晶體

夾長形　　階式　　凸型

重　2.87	折射率 1.61-1.64	雙折射　0.016	光澤　玻璃般的

晶體結構 斜方	成分 羥基矽酸鈣鋁	硬度 6.5

黝簾石 (Zoisite)

品種多，最受青睞的是丹泉石，一種由於
釩的存在而產生藍寶石般顏色的變種。
丹泉石有顯著的多向色性，呈紫、藍或
石板灰色，視觀看角度而定；在白熾光下
會產生輕微的顏色變化顯得更紫。含紅寶
石，有時含黑色角閃石內含物的黝簾石塊
狀綠色變種，經拋光、雕刻或嵌合在一
起，可製成飾物或引人注目的裝飾性寶
石。錳黝簾石，由錳而產生的粉紅色塊狀
變種，經拋光或雕刻，也可製作小型飾
物。丹泉石常與藍寶石，錳黝簾石則與
薔薇輝石混淆。對黝簾石變種稍作熱處理
可使其增色。

• **分布** 首先在坦尚尼亞發現，黃、綠
黝簾石分布在坦尚尼亞和肯亞，錳黝簾
石分布在挪威、奧地利、澳洲西部、
義大利和美國的卡羅來納州。

• **其他** 由佐斯男爵首先在奧地利
薩烏阿爾卑斯山區發現。

熱處理使寶石
增色

顏色從紫到藍
是因多向色性
所致

混合式切磨的丹泉石

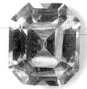

寶石硬度
低、易碎

淡藍

階式切磨的丹泉石

丹泉石解理
完全

紫藍色丹泉石
晶體

丹泉石晶體

母岩中的丹泉石晶體

經磨光的黝
簾石常用於
裝潢

帶紫色的紅色由
錳元素產生

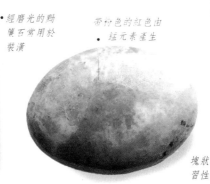

塊狀
習性

錳黝簾石石板

錳黝簾石凸面體

共生的灰白色
石英

錳黝簾石原石

階式　　凸面型　　浮雕

比重 3.35	折射率 1.69-1.70	雙折射 0.010	光澤 玻璃般的

體結構 斜方	成分 羥基矽酸鐵鋁	硬度 7

十字石 (Staurolite)

不透明，十字形的十字石雙晶比透明
寶石更常用作珠寶，後者稀有，
僅為收藏者切磨。

一直被用作護身符及
宗教珠寶。晶體呈紅棕
以至黑色，有明顯多向色性。

● 分布　產於瑞士、德國、前
蘇聯、美國、巴西、法國和
蘇格蘭境內。

黑色短十字石
晶體

雙晶形成十字形
不透明
寶石

十字石

母岩中的晶體

狹長形

階式

浮雕

重 3.72	折射率 1.74-1.75	雙折射 0.013	光澤 玻璃般的

體結構 斜方	成分 硼矽酸鐵鋁	硬度 7

藍線石 (Dumortierite)

塊狀型式最為人所知，經拋光後，可製
成引人注目的紫色和藍色裝飾寶石。紅
棕色和紅色變種也有。大於 1 公釐的稜
晶極稀有。也與水晶（無色石英）共
生，因此被稱為藍線石石英，
常被琢成凸面寶石，或經拋光
製成裝潢石材。

● 分布　具寶石特性的材料分
布在美國內華達州，其他還有
法國、馬達加斯加、挪威、
斯里蘭卡、加拿大、波蘭、
納米比亞和義大利。

● 其他　英文名是以法國
科學家杜穆梯爾的姓氏
命名的。

磨光後表面
可能留有凹痕

凸面型藍線石石英

雕刻瓶
硬度高卻引人注目的
藍線石常經磨光和雕刻
製成裝飾性物品，像
這個瓶子上就
刻了一隻鳥。

獨特的深藍色

藍線石石英石板

鋸齒狀
表面

塊狀藍線石

凸面型

浮雕

拋光式

重 3.28	折射率 1.69-1.72	雙折射 0.037	光澤 玻璃般的

晶體結構 單斜	成分 磷酸鈉鈹	硬度 5.5

磷酸鈉鈹石 (Beryllonite)

晶體呈無色、白色或淡黃色，較弱的火彩和色散性使它成為暗淡的寶石。因硬度低、解理完全、易碎裂，切磨後僅供收藏者玩賞。

- **分布** 是偉晶岩礦物，與矽鈹石和綠玉共生，分布在美國的緬因州。芬蘭和辛巴威也有存在，為稀有寶石。
- **其他** 因其化學成分中含鈹而得名，常與其他色散性較差的無色寶石混淆。

晶體一般無色

較弱的火彩色散性意味寶石色彩暗

枕墊形混合式切磨

顯而易見解理面

寶石硬度低、易碎

枕墊形混合式切磨

磷酸鈉鈹石晶體

明亮式　枕墊形　梨形

比重 2.83	折射率 1.55-1.56	雙折射 0.009	光澤 玻璃般的

晶體結構 單斜	成分 基性磷酸鋁鈉	硬度 5.5

巴西石 (Brazilianite)

特殊而稀有，僅為收藏者切磨。黃色和黃綠色十分醒目。晶體鬆脆易碎，具貝殼狀斷口和與晶體長度垂直的解理。

- **分布** 主要在巴西，曾發現長達15公分的晶體。較小的則採於美國新罕布夏。
- **其他** 1944年在巴西的吉拉斯礦場發現。起初認為是金綠寶石，但經進一步研究後，確認是一種全新的礦物。其名稱是來自它被發現的國家。自發現以來，一直與金綠寶石、綠柱石和黃玉相混。

獨特的綠黃色

長方形階式切磨

寶石鬆脆易產生裂縫

磷灰石晶體

黃色巴西石晶體

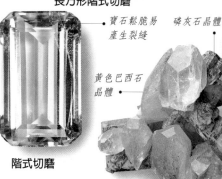

枕墊形　梨形　狹長形

階式切磨

一群晶體

比重 2.90	折射率 1.60-1.62	雙折射 0.021	光澤 玻璃般的

體結構 單斜	成分 矽酸鎂鈣		硬度 5.5

輝石 (Diopside)

晶體可能無色,大多呈深綠、棕綠或淡綠色。含鐵越多、含鎂越少顏色就越深,幾乎接近黑色。由於鉻而產生非常鮮豔的，稱為鉻透輝石。紫藍色晶體由錳所致,分布在義大利和美國,可稱之為紫透輝石。塊狀透輝石可經拋光製成圓粒,透明晶石僅為收藏者切磨,而纖維質材料可切磨成凸面寶石。

分布 具寶石特性的鉻透輝石分布在緬甸、俄羅斯西伯利亞、巴基斯坦和南非,其他還有奧地利、巴西、義大利、美國、馬達加斯加、加拿大和斯里蘭卡。自1964年以來,深綠以至黑色透輝石一直在印度南部出產。

長方形階式切磨

裂縫因其鬆脆質地所致

鉻透輝石呈鮮豔的祖母綠色

八邊形階式切磨

深綠色透輝石晶體

母岩中的透輝石

亮式　　狹長形　　階式　　凸面型

重 3.29	折射率 1.66-1.72	雙折射 0.029	光澤 玻璃般的

體結構 單斜	成分 水合矽酸鎂		硬度 2.5

泡石 (Meerschaum)

硬度低、重量輕的極細粒,為堅實不透明的礦塊,帶泥土或白堊般的外形,可能呈白色,或帶黃或紅的顏色。易加工,仍被土耳其人用來製作煙斗,由於經常使用,白色寶石被煙熏成引人注目的黃色。

分布 最主要的礦源在土耳其的艾斯基謝希爾,其他還有捷克、西班牙、希臘和美國。

其他 輕而多孔,能浮在水上。名稱來自德語的「海水泡沫」。

圓粒項鍊
海泡石輕而軟,容易雕成圖案複雜的飾物,就像這串每一顆粒都經過精心雕琢的土耳其項鍊。

暗淡,光澤如泥土

圓粒　　浮雕

白色海泡石輕而多孔

塊狀原石

重 1.50	折射率 1.51-1.53	雙折射 無	光澤 暗淡至油脂般的

晶體結構 單斜	成分 矽酸鋰鋁	硬度 7

鋰輝石 (Spodumene)

有多種顏色，最常見的為黃灰色。兩種寶石變種淡紫粉紅色的紫鋰輝石（因錳而產生）和鮮豔祖母綠色的翠綠鋰輝石（顏色因鉻而產生），儘管完全的解理使其易碎，但仍很受收集者青睞。從不同方向觀賞時，會看到無色和兩種主體色。常被切磨成盤至刻面，以展示最美麗的色彩。粉紅色可能會褪色，但可經輻射增色。

• **分布** 直到1879年，紫鋰輝石和翠綠鋰輝石才被確認是兩種變種，早在1877年鋰輝石就在巴西發現。馬達加斯加、緬甸、美國、加拿大、前蘇聯、墨西哥和瑞典也有分布。

• **其他** 淡紫粉紅色的紫鋰輝石(Kunzite)以寶石學家庫恩茲的姓氏命名，他在1902年首次描述該寶石。翠綠鋰輝石(Hiddenite)以海頓的姓命名，1879年他在美國北卡羅萊納州發現該寶石。

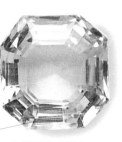

淡紫紅色由錳產生

與晶體長度平行的獨特條紋

枕墊形切磨紫鋰輝石

極淡的綠色

八邊形階式切磨

紫鋰輝石晶體

翠綠鋰輝石晶體的特寫

祖母綠色

多向色性使寶石呈現各種不同的顏色

階式切磨的翠綠鋰輝石

翠綠鋰輝石晶體碎塊

片麻岩母岩

母岩內的翠綠鋰輝石晶體

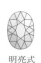 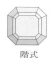 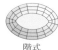

明亮式　梨形　階式　階式

比重 3.18	折射率 1.66-1.67	雙折射 0.015	光澤 玻璃般的

晶體結構 單斜	成分 基性矽酸鐵鈣鋁	硬度 6.5

綠簾石 (Epidote)

密度高、質地碎、解理明顯。晶體
呈黃、綠或深棕色的稜柱，帶有與晶
體長度平行的細條紋晶面。多向色性
強，呈黃、綠色或棕色。
主要成分為綠簾石的岩石，
經拋光或膠合後，可當作
「綠簾花崗岩」出售。

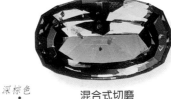

寶石質地
鬆脆，易
產生裂縫

深棕色

混合式切磨

柱狀綠簾石
晶體

• **分布** 深綠色晶體分布在奧
地利和法國阿爾卑斯山區。
前蘇聯、義大利厄爾巴島、
莫三比克和墨西哥也有。

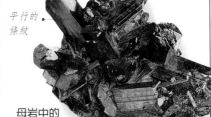

平行的
條紋

枕墊形　階式

長方形盤形切磨

母岩中的
綠簾石晶體

比重 3.40	折射率 1.74-1.78	雙折射 0.035	光澤 玻璃般的

晶體結構 單斜	成分 矽酸鈣鈦	硬度 5

榍石 (Titanite)

以強烈的火彩和富麗的顏色而聞名，很
少用作珠寶，因為它太脆軟。透明的
黃、綠或棕色寶石材料可經切磨供收
藏。具強烈的多向色性（呈三種不同的
顏色）和很高的雙折射性
（可看到背部刻面的重疊現象）
以及金剛般的光澤。

背部刻面的
重影是由高度
的雙折射
造成的

強烈的
色散性
賦予寶石
刻面繽紛
的色彩

枕墊形、混合切磨寶石

• **分布** 具寶石特性，產於片麻岩
和片岩類的變質岩和花崗岩洞
穴。主要產地有奧地利、加拿大、
瑞士、馬達加斯加、墨西哥
和巴西。

獨特的楔形末端

雙晶榍石
晶體

榍石戒指
這枚鑲嵌在黃金中
的鮮黃色明亮式切磨
寶石火彩優美，
顏色富麗。

明亮式　狹長形

混合式

母岩中的榍石晶體

比重 3.53	折射率 1.84-2.03	雙折射 0.120	光澤 金剛般的

晶體結構 單斜	成分 矽酸鉀鋁		硬度 6

無色正長石 (Colourless Orthoclase)

鹼性長石，顏色繁多，最常見的是無色。冰長石是分布在瑞士的無色透明的變種，具藍白色的光澤，稱為冰長石光澤。

無色透明寶石

• **分布**　在侵入火成岩中，是花崗質和偉晶岩的主要成分，也存在片岩和片麻岩的變質岩中。晶瑩無色的正長石分布在馬達加斯加，黃色和無色的切磨材料、貓眼石和星彩寶石分布在斯里蘭卡的寶石砂礫和緬甸。

內部的裂縫或瑕疵

枕墊琢型冰長石

• **其他**　長石是地球表面最常見的由岩石形成的礦物。分成二類：鹼性長石和斜長石（參見130頁）。長石的名稱源於希臘語中的「直線分裂」，指寶石具接近90度角的完全解理。

白色正長石晶體

明亮式

混合式

冰長石晶體

與石英共生的正長石

比重 2.56	折射率 1.51-1.54	雙折射 0.005	光澤 玻璃般的

晶體結構 單斜	成分 矽酸鉀鋁		硬度 6

黃色正長石 (Yellow Orthoclase)

是正長石的黃色變種（參見上面「無色正長石」），因易碎，所以常以階式切磨刻面。其黃顏色是由於鐵的存在所致。正長石產狀為柱狀或板狀的稜晶，而且常為雙晶。

階式切磨最常見，因寶石易碎

晶體可能呈透明至半透明狀

• **分布**　品質上乘的黃色正長石分布在馬達加斯加的偉晶岩中。產於馬達加斯加和德國的黃色正長石可琢切成凸面寶石，以顯示貓眼效果。

階式

長方形階式切磨

結晶碎塊

比重 2.56	折射率 1.51-1.54	雙折射 0.005	光澤 玻璃般的

| 體結構 | 單斜 | 成分 | 矽酸鉀鋁 | 硬度 | 6 |

月長石—正長石 (Moonstone-Orthoclase)

是正長石蛋白色變種，帶藍或白色光彩，
以月光，名稱由此而來。這是
由於內部結構（鈉長石和正長石
相間夾層組成）中光反射造成的，
薄的鈉長石層發出誘人的藍光，
較厚的夾層產生白色游彩；
品質好的大型寶石罕見。

● **分布** 上等材料分布在緬甸和
斯里蘭卡、印度、馬達加斯加、
巴西、美國、墨西哥、坦尚
尼亞和歐洲的阿爾卑斯山區。

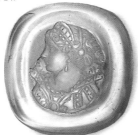
藍月亮
這件精雕細琢的月長石浮雕
有顯著的藍光。月亮的崇拜
者一直用月長石製作珠寶。

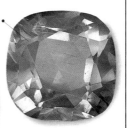
盤形刻面上
的乳白色彩

枕墊形明亮式切磨

具凹痕的表面有
磨砂玻璃的外觀

水蝕卵石

枕墊形　凸面型　浮雕

| 重 | 2.57 | 折射率 1.52-1.53 | 雙折射 | 0.005 | 光澤 | 玻璃般的 |

| 晶體結構 | 三斜 | 成分 | 矽酸鉀鋁 | 硬度 | 6 |

微斜長石 (Microcline)

鹼性長石的一種，為無色、白、黃、粉
紅、紅、灰、綠或藍綠色。藍綠色半透明
變種，最常被用作珠寶，並可琢成
任何尺寸的凸面寶石，奪目的
顏色是由於鉛的存在。

● **分布** 天河石最重要礦源在
印度，還有美國、加拿大、
前蘇聯、馬達加斯加、
坦尚尼亞和納米比亞。
● **其他** 成分與正長石相同，
但晶體結構屬三斜晶系。

獨特的藍綠色
天河石可能會與
玉或綠松石相混

天河石凸面體

有些表面有
絲質光澤

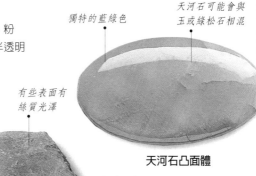
拋光的表面
顯示解理面
藍色塊狀材料

天河石石板

天河石原石

圓粒　凸面型　浮雕

| 重 | 2.56 | 折射率 1.52-1.53 | 雙折射 | 0.008 | 光澤 | 玻璃以至絲質的 |

晶體結構　單斜	成分　矽酸鈉鋁		硬度　7

硬玉—玉 (Jadeite-Jade)

人們一直認為玉只有一種，但在1863年，確認出兩種玉：硬玉（又名翡翠）和軟玉。軟玉（見次頁）較為普遍，但兩者均為堅韌、細粒的岩石，適宜雕刻。硬玉由連鎖顆粒結構的輝石結晶組成，產狀顏色繁多，包括綠、淡紫、白、粉紅、棕、紅、藍、黑、橙和黃色。最珍貴的帝王玉，由於鉻的存在而呈現富麗的深綠色。硬玉經拋光後，通常都有酒窩般的外觀。

• **分布**　硬玉產生在變質岩中，產狀為沖積卵石和巨礫。由於風化作用而形成褐色表層，常被融入雕刻和成品中。玉最重要的礦源在緬甸，該國200多年來一直向中國提供半透明的帝王玉。歷史上瓜地馬拉是玉的重要產地，提供雕刻材料給中美洲的印第安人。日本和美國的加州也有硬玉。

• **其他**　西班牙侵入中美洲後，經常配戴由硬玉製成的護身符，稱之為腰石，或腎石，因為他們相信硬玉能預防和治癒臀部和腎部疾病。

黑色內含物

獨特的祖母綠色

經拋光的帝王玉

墨西哥的面具
這件不透明的綠色斑駁面具也是在1753年以前由墨西哥人雕的。較古老的硬玉雕刻品表面均有獨特的凹痕，現代的研磨料則能賦予較光滑的外觀。

塊狀習性

已經加工和拋光的硬玉色彩斑駁

紫色因少量的鐵元素所致

硬玉圓球

圓粒　　浮雕　　拋光式

經磨光的石板

比重　3.33	折射率 1.66-1.68	雙折射　0.012	光澤　油脂至珍珠般的

晶體結構 單斜	成分 矽酸鈣鎂鐵	硬度 6.5

軟玉—玉 (Nephrite-Jade)

1863年，軟玉被確認是另一種玉，產狀為纖維性的閃石晶體集合體。韌於鋼的連鎖結構，被視為上等的雕刻材料，起初用作武器，後來用作飾品。其顏色變化不一，從富含鐵的深綠軟玉，到富含鎂的奶油色變種，可能呈同質的、斑點的或條紋。

● **分布**　中國人雕刻軟玉歷史達2000多年，材料初從中亞特基斯坦進口，後從緬甸進。其他有西伯利亞（深綠色，帶黑斑點）、俄羅斯（菠菜色）和中國。軟玉也分布於紐西蘭北島和南島的各種岩石中（十七世紀的雕刻作品中包括稱meres的毛利的棒）。還有澳洲（黑軟玉）、美國、加拿大、墨西哥、巴西、台灣、辛巴威（深綠色）、義大利、波蘭、德國和瑞士。

● **其他**　軟玉會與硬綠蛇紋石相混，可用合成寶石仿製，或經染色以改善原色。

中國的雕刻藝術
中國的軟玉雕刻歷史悠久。軟玉質地堅韌，能夠琢成複雜的圖案。中國現在仍爲世界上主要的加工中心之一。

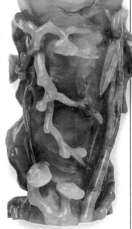

匕首柄
由於軟玉巨大的強度，所以自史前時代以來就一直用以製作武器。實際上，它一度被稱爲「斧石」。

費伯奇蝸牛
軟玉油脂般的光澤使這件俄羅斯珠寶商費伯奇的雕刻作品情趣橫溢。

斑漬似的顏色

堅韌的連鎖結構

中國的駱駝
巨礫的原始形狀已被融入這件雕刻作品的圖案中。僅巨礫的一側經過雕塑。

圓粒

浮雕

拋光式

軟玉巨礫

比重 2.96	折射率 1.61-1.63	雙折射 0.027	光澤 油脂至珍珠般的

晶體結構　單斜	成分　羥基碳酸銅		硬度　4

孔雀石 (Malachite)

產狀為不透明的綠色礦塊，顏色因含銅所致。因晶體過小而不適宜刻面，但塊狀材料可進行雕刻和拋光，以展示淡綠和深綠色相間的條紋。過去，人們配戴它以預防危險和疾病。

• **分布**　遍布世界各地，但量少；在銅礦開採地區的儲量略大。薩伊是主要出產國。

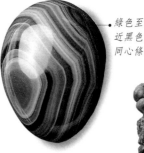

綠色至近黑色的同心條紋

常見的葡萄狀習性

凸面型

磨光孔雀石

孔雀石原石

比重　3.80	折射率1.85(平均)	雙折射　0.025	光澤　玻璃至絲質般的

晶體結構　單斜	成分　水合矽酸銅		硬度　2

矽孔雀石 (Chrysocolla)

一般為豔綠色或藍色的外殼，或為緻密的葡萄狀組群。與石英或蛋白石共生的晶體較常用於珠寶中。

• **分布**　分布在銅礦開採地區，尤其在智利、前蘇聯和薩伊境內。與孔雀石和綠松石共生的埃拉特石久負盛名，產於所羅門王國。

銅礦的棕色斑片

結晶很小（微晶質的）

圓粒

磨光矽孔雀石

矽孔雀石原石

比重　2.20	折射率 1.57-1.63	雙折射　0.030	光澤　油脂至玻璃般的

晶體結構　單斜	成分　羥基碳酸銅		硬度　3.5

藍銅礦 (Azurite)

是天藍色銅礦，產狀有時為稜柱形晶體（很少被刻面），但一般為塊狀，與孔雀石共生。

• **分布**　主要分布在產銅地區，如澳大利亞、智利、前蘇聯、非洲、中國和法國里昂。

綠色孔雀石的夾層

深藍色藍銅礦晶

磨光的寶石

浮雕

有夾層的藍銅礦

母岩上的藍銅礦晶體

綠孔雀

比重　3.77	折射率 1.73-1.84	雙折射　0.110	光澤　玻璃般的

體結構 單斜	成分 羥基矽酸鎂	硬度 5

蛇紋石 (Serpentine)

指的是一組主要呈綠色的礦石，產狀為微小共生晶體的礦塊。用於珠寶的兩種主要蛇紋石是：硬綠蛇紋石（半透明的綠色或藍綠色）和較稀罕的威廉石（半透明油脂綠，因內含物而產生紋理或斑點），可經雕刻、凹雕，或拋光。各種大理石中也含有蛇紋石礦脈。

● **分布** 蛇紋石分布在紐西蘭、中國、阿富汗、南非和美國，威廉石分布在義大利、英國和中國。

浮雕　　拋光式

由內含物形成的獨特斑塊

部分呈半透明狀

由蛇紋石礦組成的岩石

凸面型蛇紋石

由於切片薄而缺乏色彩

硬綠透蛇紋石垂飾

蛇紋石岩石

重 2.60	折射率 1.55-1.56	雙折射 0.001	光澤 玻璃至油脂般的

體結構 單斜	成分 水合磷酸鋅	硬度 3.5

磷葉石 (Phosphophyllite)

是最稀有的寶石之一，深受收藏者珍視。晶體為稜柱形或厚實的板狀習性，顏色為無色至深藍綠色，但最好的標本呈非常優雅的藍綠色。質地易碎，大型晶體因為珍貴而不進行分解、切磨。

● **分布** 唯一可經刻面的晶體產於玻利維亞，其他產地還有德國和美國的新罕布夏州。

淡藍綠色最受青睞

寶石材料來自玻利維亞

長方形階式切磨

小碎塊可經刻面

晶體易出現裂縫

階式切磨

磷葉石晶體

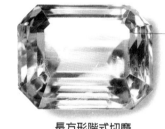

明亮式　　階式

磷葉石晶體

母岩上的磷葉石晶體

重 3.10	折射率 1.59-1.62	雙折射 0.021	光澤 玻璃般的

晶體結構 單斜	成分 羥基磷酸鎂鋁		硬度 5.5

天藍石 (Lazulite)

很稀有，顏色為斑駁的淡藍至深藍色。透明天藍石具多向色性，呈藍色和無色，但天藍石常為不透明狀。半透明或不透明寶石產狀為小晶體碎塊，可經拋光、雕刻或膠合後製成圓顆粒或裝飾性寶石。

• **分布** 天藍石產地有美國、巴西、印度、瑞典、奧地利、瑞士、馬達加斯加和安哥拉。

藍白色斑駁

雙金字塔形的天藍石晶

磨光的凸面型

凸面型

母岩中的天藍石

比重 3.10	折射率 1.61-1.64	雙折射 0.031	光澤 玻璃般的

晶體結構 單斜	成分 水化硼矽酸鈣		硬度 3.5

矽硼酸礦 (Howlite)

硬度低、重量輕、呈白堊似的白色，伴有黑色或棕色脈紋。晶體有時以組群形式出現，孔隙度高，經染色可仿製其他礦物，特別是綠松石。

• **分布** 美國加州，儲藏量大。

• **其他** 矽硼酸礦儘管硬度低，但經得起拋光，時常用作裝飾性寶石。

染成藍色以仿綠松石

重量輕、粉末且多孔隙

玻璃般的光澤

圓粒

經著色的矽硼酸礦

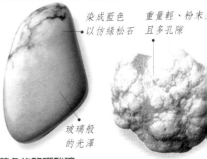

塊狀原石

比重 2.58	折射率 1.58-1.59	雙折射 0.022	光澤 玻璃般的

晶體結構 單斜	成分 水化硫酸鈣		硬度 2

石膏 (Gypsum)

有幾種變種，最重要的雪花石膏，產狀為細粒的礦塊，色調柔和，常染成較深的顏色。透明石膏無色，硬度很低。纖維石膏是纖維性變種，可經拋光或琢成凸面寶石。還有玫瑰形狀的寶石。

• **分布** 義大利和英國出產雪花石膏，義大利、墨西哥、美國和智利產透明石膏。

貓眼效果

平行的纖維結構

緞子光澤

凸面型

經磨光的纖維石膏

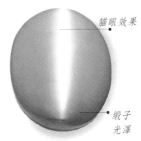

纖維石膏原石

比重 2.32	折射率 1.52-1.53	雙折射 0.010	光澤 絲質至玻璃般的

體結構 單斜	成分 基性硼矽酸鈣	硬度 5

硼鈣石 (Datolite)

明無色，晶體僅為收藏者切磨。
體也有帶黃、綠或白色者，但
狀材料較常見，其中也許含有
內含物。

分布 產地包括奧地利、義大利、
威、美國、德國和英國，
內含物的塊狀礦石分布
北美蘇必略湖區。

晶體僅為
收藏者切磨

稍帶黃調的
無色晶體

階式

八邊形階式切磨

晶體

重 2.95	折射率 1.62-1.65	雙折射 0.044	光澤 玻璃般的

體結構 單斜	成分 矽酸鋰鋁	硬度 6

鋰輝石 (Petalite)

碎，僅為收藏者切磨。晶體透明、
色或白色，產狀為板狀或柱形稜
，帶有玻璃般的外觀。塊狀比較
見，可切磨成凸面寶石。

分布 義大利的厄爾巴、
西、澳洲、瑞典、
蘭、美國、辛巴威
納米比亞。

精美的寶石
稀少而易碎

纖維質塊狀材料

枕墊形

枕墊形混合式切磨

尚未加工的透鋰輝石

重 2.42	折射率 1.50-1.51	雙折射 0.014	光澤 玻璃至珍珠般的

體結構 單斜	成分 羥基矽酸鈹鋁	硬度 7.5

柱石 (Euclase)

稀有寶石，淡海藍寶石般的顏色最
魅力，但亦有白色、綠色和無色。
體為稜柱狀，解理完全，質地易
，琢磨時須倍加小心。

分布 藍柱石主要產於偉晶岩，
布在巴西、坦尚尼亞、薩伊、
亞、前蘇聯、印度、
巴威和美國。

黑色礦物
內含物

有擦痕的
稜晶

階式

正方形階式切磨

貝殼狀斷口

柱狀晶體

重 3.10	折射率 1.65-1.67	雙折射 0.019	光澤 玻璃般的

晶體結構 三斜	成分 矽酸鋁鈉鈣	硬度 6

鈉長石 (Albite)

是斜長石系列六個品種之一，每一品種均根據鈉長石和鈣長石含量界定：鈉長石本身鈉含量最高。為白色。暈色長石是鈉長石和鈣鈉石混合物，具月長石的藍色光澤。

• **分布** 最好的暈色長石產於加拿大。

鈉長石一般無色

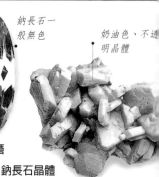

奶油色、不透明晶體

明亮式　明亮式

混合式切磨

鈉長石晶體

比重 2.64	折射率 1.54-1.55	雙折射 0.009	光澤 玻璃至珍珠般的

晶體結構 三斜	成分 矽酸鋁鈉鈣	硬度 6

鈣鈉長石 (Oligoclase)

是斜長石的一員。用於珠寶的變種稱為日長石或閃光長石。具有紅、橙或綠色平面晶體的反射性內含物，使其呈現金屬光澤。

• **分布** 產於挪威、美國、印度、前蘇聯和加拿大的變質岩和火成岩中。

日長石別針
這塊凸面型日長石被鑲成別針，其熠熠光芒是由內含物產生。

赤鐵礦薄片形成亮晶晶的平行夾層

圓粒

尚未加工的日長石

比重 2.64	折射率 1.54-1.55	雙折射 0.007	光澤 玻璃般的

晶體結構 三斜	成分 矽酸鋁鈣鈉	硬度 6

鈣鈉斜長石 (Labradorite)

鈣鈉斜長石是斜長石中最常被刻面作寶石的礦物，其產狀呈橙黃色、無色和紅白色，但顯示繽紛色彩或游彩的材料最常被用作珠寶。

• **分布** 產於加拿大的拉不拉多、芬蘭、挪威和前蘇聯境內。

磨光表面可見顏色的「閃光」

在內部結連接處的干涉現象

凸面型

圓粒　拋光式

鈣鈉斜長石原石

比重 2.70	折射率 1.56-1.57	雙折射 0.010	光澤 玻璃般的

體結構　三斜	成分　水化磷酸銅鋁	硬度　6

松石 (Turquoise)

最早開採寶石之一，因濃烈的顏色而受珍
視，從天藍色到綠色的變化，取決於礦石內
鐵和銅的含量。一般以微晶質的塊狀形態呈
現，通常為外包殼，或為結核狀，或分布在
岩石中。從透明至半透明狀，重量輕，易
碎，具貝殼狀斷口。有些材料的孔隙度高，
因此導致褪色和裂痕，可用蠟或樹脂
浸染，以保持其外觀。

分布　伊朗的天藍色綠松石一般
被認為是理想的種類，但分布在西
藏、顏色更綠的品種亦惹人喜愛，
墨西哥、美國產的礦石顏色更
綠、孔隙更多、褪色更快。
其他還有前蘇聯、智利、澳洲、
巴基斯坦和英國的康沃爾。

其他　據傳，由綠松石顏色的變化
可警告發生凶險或疾病。人們用染色
的矽硼酸礦、化石骨頭或牙齒、石灰
石、玉髓、玻璃和搪瓷仿製綠松石；
1972年，吉爾森仿造出綠松石。

綠色的面容

這塊綠藍色綠松石
已浮雕成孩子的臉，
並鑲嵌在有旋軸的
戒指中。

波斯藍

這兩件陰刻與鑲金飾物是用
最精美的天藍綠松石製成的。
該礦在波斯（現有的伊朗）
境內已被開採了3,000多年。
其獨特的顏色因銅和少量
的鐵而產生。波斯的
綠松石從土耳其進入
歐洲—因此其英文
名稱即來自「土耳其」
一詞。

陰刻和
鑲金圖案

切磨拋光成
凸面體

實驗室製造的
寶石成色均勻

「蜘蛛網」狀綠松石
有黑色脈紋

濃烈的
藍綠色

吉爾森的「蜘蛛網」

吉爾森仿製品

母岩上的
綠松石薄殼

仿綠松石
母岩上的綠松石

圓粒

凸面型

浮雕

重　2.80	折射率　1.61-1.65	雙折射　0.040	光澤　蠟狀至暗淡

晶體結構 三斜	成分 矽酸錳		硬度 6

薔薇輝石 (Rhodonite)

具明顯的粉紅或玫瑰紅色，含黑脈紋者較受歡迎。塊狀礦物一般呈不透明至半透明狀，常雕刻、琢切成凸面型或圓顆粒。透明晶體稀有且易碎，經切磨供收藏者玩賞。

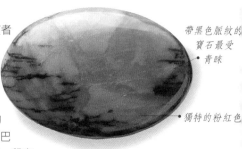

帶黑色脈紋的寶石最受青睞

獨特的粉紅色

• **分布** 晶體和塊狀分布在俄羅斯的烏拉爾、瑞典和澳洲，出產細粒質有巴西、墨西哥、美國、加拿大、義大利、印度、馬達加斯加、南非、日本、紐西蘭和英國。

卵形凸面型切磨

塊狀習性

• **其他** 英文名稱來自「rhodos」一詞，是希臘語中的「玫瑰」，指其顯著的顏色。

圓粒　　凸面型　　浮雕

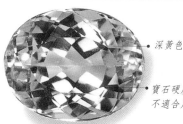

黑色區域富含錳

薔薇輝石原石

比重 3.60	折射率 1.71-1.73	雙折射 0.014	光澤 玻璃般的

晶體結構 三斜	成分 羥基磷酸鋰鋁		硬度 6

鋰磷鋁石 (Amblygonite)

顏色範圍廣泛，從白色、粉紅、綠色和藍色到金黃色，以及更罕見的無色。透明以至半透明的大型晶體也存在，但由於硬度較低，因而僅為收藏者切磨。此外，還發現解理佳或密實的礦塊。

深黃色

寶石硬度過低不適合用作珠寶

卵形明亮式切磨

• **分布** 鋰磷鋁石產於偉晶岩中，巴西是大部分材料的來源，美國也有，淡紫紅色變種分布在納米比亞。

稻草黃色最常見

• **其他** 一直與巴西石和方柱石混淆。

淡黃色

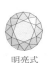
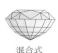

明亮式　明亮式　混合式

解理完全

卵形明亮式切磨

不完整的晶體

比重 3.02	折射率 1.57-1.60	雙折射 0.026	光澤 玻璃般的

| 體結構 三斜 | 成分 複合矽酸硼 | 硬度 7 |

石 (Axinite)

得名於其晶體鋒利的邊緣和斧頭形狀。
引人注目且質地堅硬，但易碎有瑕疵，
應為收藏者刻面。雖然也有蜂蜜黃和
紅紫色的變種，但一般皆為褐色；
希有的坦尚尼亞斧石呈藍色。
石有強烈的多向色性。

分布 產在花崗岩和變質岩的孔洞中。
地有美國紐澤西（出產引人注目
蜂蜜黃色晶體）、墨西哥、
國康沃爾、法國及斯里蘭卡
寶石沙礫。

鐵賦予寶石
富麗的棕色

卵形階式切磨

明亮式
切磨

淡藍色是因
鐵的含量低

明亮式　明亮式　混合式

斧石晶體

邊緣鋒利的易碎晶體

| 重 3.28 | 折射率 1.67-1.70 | 雙折射 0.011 | 光澤 玻璃般的 |

| 體結構 三斜 | 成分 矽酸鋁 | 硬度 5或7 |

晶石 (Kyanite)

寶石特性，呈淡藍至深藍或白色、灰色
綠色。晶體內的顏色分布不均，寶石內
還帶有較深的藍色斑片。

分布 產在變質的片麻岩和片岩，及
質岩的偉晶岩脈中，可能因風化
用形成於沖積礦床中。寶石分布在
甸、巴西、肯亞和歐洲阿爾卑斯
區。沖積礦床分布在印度、
洲、肯亞及美國數地。

其他 結晶具兩個硬度數值：與
理方向平行者硬度較低，與之
直者硬度較高。

寶石在高壓
下形成而造
成裂縫

富麗的藍色

顏色分布
不均勻

長方形階式切磨

十字石晶體
一般與藍晶石
共生

藍晶石晶體

狹長形　階式　凸面型

晶體

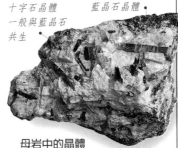

母岩中的晶體

| 重 3.68 | 折射率 1.71-1.73 | 雙折射 0.017 | 光澤 玻璃至珍珠般的 |

晶體結構　非晶質的	成分　水化二氧化矽凝膠	硬度　6

蛋白石 (Opal)

是硬化的二氧化矽凝膠，含5-10%的水分。與多數寶石不同，是非晶質，會逐漸變乾並出現裂縫。有兩種變種：貴蛋白石，因觀看角度不同，會顯示顏色閃光(虹彩)；普通蛋白石，為不透明狀，沒有虹彩。貴蛋白石的虹彩由其結構—極小的二氧化矽球體規律的排列—繞射光線造成的：圓球越大，顏色範圍也就越寬。貴蛋白石有若干種不同的顏色。

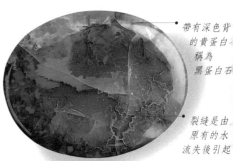

帶有深色背的貴蛋白石稱為黑蛋白石

裂縫是由原有的水流失後引起

黑貴蛋白石

- **分布**　充填沉積岩中的孔洞或火成岩中的礦脈，形成石筍或鐘乳石，並在化石木、動物硬殼和骨骼中取代有機物。澳洲自十九世紀以來一直是蛋白石的主要產地。其他還有捷克、美國、巴西、墨西哥和南非。

- **其他**　人們一直用斯洛克姆石——一種堅硬的人造玻璃—仿製蛋白石。1973年，吉爾森在實驗室造出仿蛋白石（參見36頁）。

產於澳洲的上等黑蛋白石

母岩

母岩中的黑貴蛋白石

質佳的寶石為透明而非乳白狀

富麗的主體色—橙色—賦予火蛋白石的名稱

透明火蛋白石

火山的流紋岩母岩

明亮式切磨的火蛋白石

火蛋白石戒指
雖然許多蛋白石都被琢成凸面寶石，但這塊透明火蛋白石卻被刻面成階式切磨的八邊形寶石，然後鑲在金戒指中。

白色不透明蛋白石

母岩中的蛋白石

比重　2.10	折射率 1.37-1.47	雙折射　無	光澤　玻璃般的

• 綠、藍色虹彩
閃光

• 凸面形正面

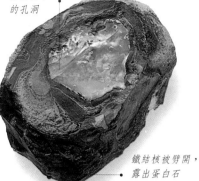

蛋白石充填
基質岩中
的孔洞

鐵結核被劈開，
露出蛋白石

母岩蛋白石

經拋光的貴蛋白石

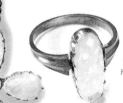

貝殼被
貴蛋白石
取代

游彩是由結構
緊密的二氧化
矽圓球附近的
光線繞射造成
的

放大圖顯示出這件
吉爾森仿蛋白石的
鑲嵌狀結構

蛋白石化的化石

白蛋白石
雖然硬度低、易
損壞，但貴蛋白
石仍是受歡迎的
戒指寶石。

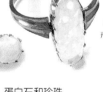

放大後所見
的鑲嵌圖案
（上圖）可
鑑別寶石
是否為
仿製品

顏色
鮮豔、
漂亮

蛋白石和珍珠
設計用於配戴在項圈上的
這枚優雅的金十字架上，
鑲嵌著五顆琢成凸面的
貴蛋白石和兩顆珍珠。
這些蛋白石呈現紅、
藍、綠色的閃光。

**吉爾森的
仿蛋白石**

 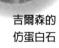

階式　　　凸面型　　　浮雕

• 人造玻璃可模仿
天然蛋白石的
繽紛色彩

斯洛克姆寶石

晶體結構 非結晶	成分 主要為二氧化矽	硬度 5

黑曜石 (Obsidian)

是一種天然玻璃，為火山熔岩迅速冷卻後形成的，因此難以結晶化。非晶質的，沒有解理，斷口呈貝殼狀。通常呈黑色，但也可見棕色、灰色和少量的紅色、藍色和綠色材料。顏色可能是單色的、或帶條紋、或有斑點。有些內含物令黑曜石具備金屬光澤，而內部的氣泡或結晶產生一種「雪花」效果（即雪花黑曜岩）或被看作閃光的虹彩色。

• **分布** 分布在有或曾有火山活動的地區，諸如美國的夏威夷、日本和爪哇。其他還有冰島、匈牙利、義大利附近的利帕里群島、前蘇聯、墨西哥、厄瓜多爾和瓜地馬地。深色結核分布在亞利桑那和新墨西哥（美國），被稱為「阿帕契之淚」。

• **其他** 自史前時代以來，一直被用來製作工具、武器、面具、鏡子和珠寶，這種天然玻璃非常鋒利的碎片作成刀刃、箭頭和匕首。今天，大部分的黑曜石珠寶產自北美和中美。

別具一格的黑色

由微氣泡造成的點綴效果

凸面型黑曜石

稀有的紅色黑曜石

夾層由流動熔岩凝固形

拋光的標本有光滑、玻璃般的表面

拋光黑曜石薄片

內壁有礦物的孔洞稱為小球體

黑曜石表面不平整

阿帕契之淚

非結晶質的黑色黑曜石

黑曜石原石

凸面型　　拋光式

比重 2.35	折射率 1.48-1.51	雙折射 無	光澤 玻璃般的

體結構 非晶質	成分 主要為二氧化矽	硬度 5

玻隕石 (Tektites)

1787年，最早的玻隕石在捷克的摩道河被發現，因此，其原名定為「摩達維石」。此後，這種天然玻璃的其他顏色變種即在不同地方相繼發現。玻隕石通常是半透明，呈綠色至棕色，表面一般不平整或粗糙，帶獨特而多瘤、參差不齊、瘢痕的紋理。玻隕石不含黑曜石所具有的雛晶（參見上頁），但可能有獨特的圓形或魚雷狀的氣泡內含物或糖蜜形狀的漩渦。

• **分布** 捷克的摩道河是唯一已知出產綠色透明玻隕石的地方，泰國的玻隕石雕刻成小型裝飾品，據傳配戴玻隕石可免遭災禍。

• **其他** 對玻隕石神秘的起源一直有著不同的看法：一種觀點認為，它們從外太空來到地球，當穿過大氣層時，因熔化而形成獨特的形狀和表面紋理；另一種觀點則認為，它們是某一巨大隕石撞擊，致使周圍岩石熔化分散，冷卻時，就出現了裂縫和疤痕。

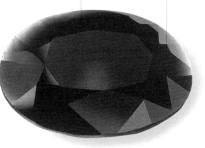

深棕色、半透明寶石

深色寶石很少經刻面

卵形明亮式切磨

鈕釦狀是融化玻璃冷卻產生的

玻隕石原石

表面冷卻時產生的裂縫

玻隕石變種是根據產地而命名

澳洲玻隕石原石

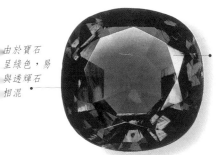

由於寶石呈綠色，易與透輝石相混

綠色透明材料最適宜刻面

明亮式切磨的摩達維石

獨特而參差不齊的表面

部分半透明部分透明

摩達維石原石

明亮式

枕墊形

圓粒

比重 2.40	折射率 1.48-1.51	雙折射 無	光澤 玻璃般的

晶體結構 斜方	成分 碳酸鈣、介殼素和水	硬度 3

珍珠 (Pearl)

在貝殼—尤其是牡蠣和貽貝—中產生，是其對砂礫之類刺激物的天然防禦。稱為珠母貝的霰石層分泌於刺激物周圍，並逐漸增長變大，即形成結實的珍珠。從這些重疊真珠層中反射的光產生虹彩光澤，也稱為「珠光」。養珠中，常植入刺激物以形成珍珠。在「已植核」的養珠中，用一顆小珠子作為核心，層層珠母貝即分泌於其上。珍珠的顏色變化多端，有白色、略帶白色（通常為粉紅色）棕色或黑色，因軟體動物和水的類型不同而異。珍珠對酸、乾燥和潮濕很敏感，不如其他珍寶持久。

- **分布** 幾千年來，波斯灣、曼納灣（印度洋）和紅海一帶盛產天然珍珠。玻里尼西亞和澳洲海岸主要出產養珠，中國和日本有培殖的淡水和海水養珠，淡水珍珠還分布在蘇格蘭、愛爾蘭、法國、奧地利、德國和美國的密西西比河。

- **其他** 被看作是上帝的眼淚。

女王鳳凰螺珍珠

珍珠顏色為主體色和光澤混合而成

天然粉紅色珍珠

吉車石渠貝珍珠

天然白珍珠

附在貝殼上的磚紅色

刺激物不附在貝殼上時，珍珠形成球體

粉紅色調

天然淡水珍珠

珍珠牡蠣的貝殼（大珍珠蛤貝）

如果刺激物附著在貝殼上，可能是造成不規則形狀

天然白珍珠

珍珠母襯裡

虹彩「珍珠」光澤

天然淡水珍珠　　**牡蠣殼內的天然珍珠**

比重 2.71	折射率 1.53-1.68	雙折射 不適用	光澤 珍珠的

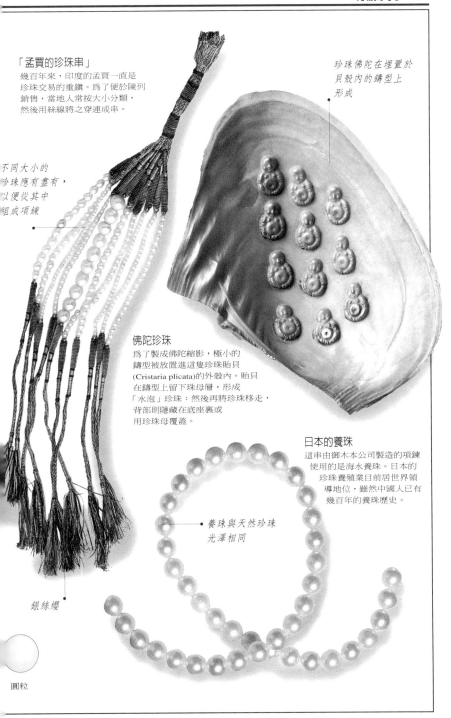

「孟買的珍珠串」
幾百年來，印度的孟買一直是
珍珠交易的重鎮。為了便於陳列
銷售，當地人常按大小分類，
然後用絲線將之穿連成串。

珍珠佛陀在埋置於
貝殼內的鑄型上
形成

不同大小的
珍珠應有盡有，
以便從其中
組成項鍊

佛陀珍珠
為了製成佛陀縮影，極小的
鑄型被放置進這隻珍珠貽貝
(Cristaria plicata)的外殼內。貽貝
在鑄型上留下珠母層，形成
「水泡」珍珠；然後再將珍珠移走，
背部則隱藏在底座裏或
用珍珠母覆蓋。

日本的養珠
這串由御木本公司製造的項鍊
使用的是海水養珠。日本的
珍珠養殖業目前居世界領
導地位，雖然中國人已有
幾百年的養珠歷史。

養珠與天然珍珠
光澤相同

銀絲纓

圓粒

晶體結構 非晶質	成分 各種褐煤	硬度 2.5

煤玉 (Jet)

來源於有機物質。和煤一樣，幾百萬年以前，由沉浸在淤水中的木材殘留物形成，然後埋藏的壓力使它結實並變成化石。呈黑色或深褐色，但可能含黃鐵礦內含物，因此產生黃銅色和金屬光澤。拋光效果佳燃燒或用熱針碰擊時，會散發出特別的煤味。

煤玉為有機物，所以乾□後會使表面產生裂縫

煤玉珍寶的拋光效果佳

- **分布** 證據顯示，大約自公元前1400年起，人們就開採煤玉，在史前的埋葬土堆裏也有發現。古羅馬侵佔不列顛群島期間，煤玉製品被運往羅馬帝國。歷史上最著名的煤玉產地可能是英格蘭的約克郡，十九世紀時用煤玉作致喪珠寶即源於此，當時煤玉的開採和加工為這個城市帶來不少財富。其他產地還有西班牙、法國、德國、波蘭、印度、土耳其、前蘇聯、中國和美國。

- **其他** 因暗淡的顏色和莊重的外觀，在十九世紀普遍用作致喪珠寶，傳統上被製成僧侶用的念珠。又稱黑色琥珀，因摩擦後產生電荷。據信，加水或酒的煤玉粉末有藥效。

帶天鵝絨光澤的不透明寶石

卵形凸面型切磨

最外層的表面凸出；背面則扁平

刻面可為原來單調的寶石增添趣味

玫瑰形切磨

三角形的刻面

表面裂縫因脫水所致

細粒、易碎的標本表面粗糙、有裂縫

經鑽孔和刻面的圓粒

磨光前顏色暗淡，光澤如土

比重 1.33	折射率 1.64-1.68	雙折射 不適用	光澤 天鵝絨至蠟樣

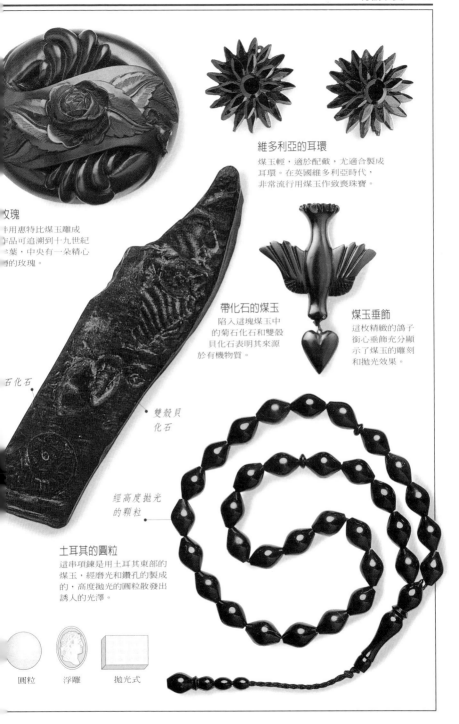

維多利亞的耳環
煤玉輕，適於配戴，尤適合製成
耳環。在英國維多利亞時代，
非常流行用煤玉作致喪珠寶。

玫瑰
卡用惠特比煤玉雕成
品可追溯到十九世紀
葉，中央有一朵精心
的玫瑰。

帶化石的煤玉
陷入這塊煤玉中
的菊石化石和雙殼
貝化石表明其來源
於有機物質。

煤玉垂飾
這枚精緻的鴿子
銜心垂飾充分顯
示了煤玉的雕刻
和拋光效果。

石化石

雙殼貝
化石

經高度拋光
的顆粒

土耳其的圓粒
這串項鍊是用土耳其東部的
煤玉，經磨光和鑽孔的製成
的，高度拋光的圓粒散發出
誘人的光澤。

圓粒　　浮雕　　拋光式

晶體結構 三方	成分 碳酸鈣或介殼素	硬度 3

珊瑚 (Coral)

由稱為珊瑚蟲的海洋動物骨骼遺物形成的。這些微生物以群居方式生存，形成分枝結構，最終形成珊瑚礁和環礁。這些珊瑚「樹枝」的表面具有獨特的圖案，類似條紋或木紋，是由原來的骨骼形成的。大部分珊瑚——紅、粉紅、白和藍色變種——由碳酸鈣組成，黑色和金色珊瑚則由「介殼素」的角狀物質組成。紅珊瑚最為珍貴，數千年來一直用作珠寶。珊瑚起初都很暗淡，拋光後則產生玻璃般的光澤，對熱和酸很敏感，常配戴會褪亮，需保養。可用塘瓷、染色骸骨、玻璃、塑膠、橡膠和石膏混合物仿製珊瑚。

• **分布** 產於溫暖的水域中。日本珊瑚有紅色、粉紅色和白色；紅色和粉紅色也分布在地中海、非洲海岸、紅海和馬來西亞的海域中，黑色和金色分布在西印度群島、澳洲以及太平洋島嶼附近的海域中。

• **其他** 父母親可能會給年幼的孩子珊瑚禮品。

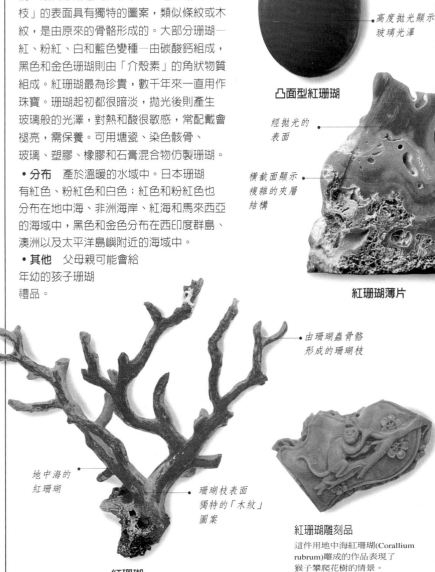

鮮艷的紅色

高度拋光顯示玻璃光澤

凸面型紅珊瑚

經拋光的表面

橫截面顯示複雜的夾層結構

紅珊瑚薄片

由珊瑚蟲骨骼形成的珊瑚枝

地中海的紅珊瑚

珊瑚枝表面獨特的「木紋」圖案

紅珊瑚

紅珊瑚雕刻品
這件用地中海紅珊瑚(Corallium rubrum)雕成的作品表現了猴子攀爬花樹的情景。

比重 2.68	折射率 1.49-1.66	雙折射 不適用	光澤 暗淡至玻璃般的

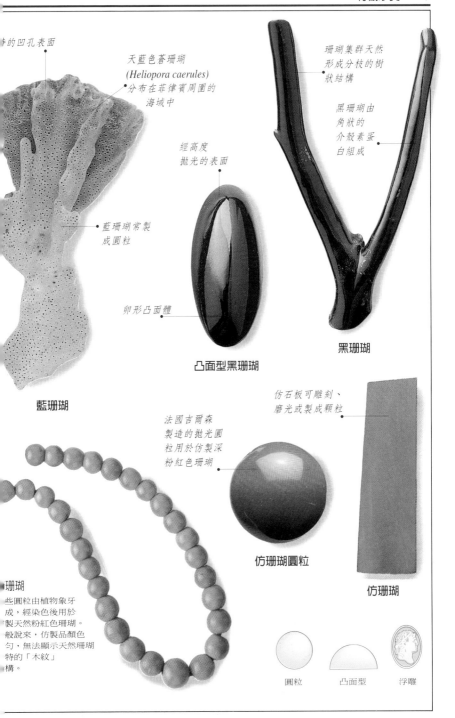

…的凹孔表面

天藍色蒼珊瑚
(Heliopora caerules)
分布在菲律賓周圍的
海域中

珊瑚集群天然
形成分枝的樹
狀結構

黑珊瑚由
角狀的
介殼素蛋
白組成

經高度
拋光的表面

藍珊瑚常製
成圓粒

卵形凸面體

黑珊瑚

凸面型黑珊瑚

藍珊瑚

仿石板可雕刻、
磨光或製成顆粒

法國吉爾森
製造的拋光圓
粒用於仿製深
粉紅色珊瑚

仿珊瑚圓粒

仿珊瑚

…珊瑚

…些圓粒由植物象牙
…成，經染色後用於
…製天然粉紅色珊瑚。
…般說來，仿製品顏色
…勻，無法顯示天然珊瑚
…特的「木紋」
…構。

圓粒　　凸面型　　浮雕

晶體結構 各不相同	成分 碳酸鈣	硬度 2.5

貝殼 (Shell)

貝殼的形狀、大小和顏色變化多端，可製成圓粒、鈕釦、珠寶、鑲嵌物、刀柄、鼻煙盒和裝飾品。海螺貝殼的粉紅和白色夾層可雕成複雜、引人注目的浮雕。大型的珍珠牡蠣(*Pinctada maxima*和*P. margaritifera*)鮑螺因內襯虹彩而頗受青睞。龜甲並非來自烏龜，而是源於玳瑁（一種食肉性海龜）的堅硬外殼（背甲）。深棕色斑點和火燄般圖案，襯以溫暖、半透明的黃金色背景，可加溫壓平，並磨去脊稜，然後再進行拋光和切磨造形。

虎斑寶螺浮雕
這位東方婦女是用虎紋寶螺殼製成的。不同的顏色夾層分別被切除，以產生主體與背景的襯托效果。

• **分布** 珍珠母蛤分布在澳洲北部近海，鮑魚分布在美國沿海，鮑硬殼則在紐西蘭近海。玳瑁生長在印尼和西印度群島的溫暖水域。

• **其他** 龜甲現在大都已被塑膠仿製品取代。

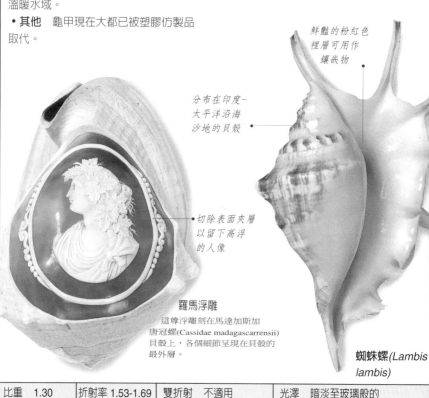

鮮豔的粉紅色裡層可用作鑲嵌物

分布在印度-太平洋沿海沙地的貝殼

切除表面夾層以留下高浮的人像

羅馬浮雕
這尊浮雕刻在馬達加斯加唐冠螺(*Cassidae madagascarrensii*)貝殼上，各個細節呈現在貝殼的最外層。

蜘蛛螺(*Lambis lambis*)

比重 1.30	折射率 1.53-1.69	雙折射 不適用	光澤 暗淡至玻璃般的

帶鉸鍊的盒子

這只盒子的蓋和底
顯示了龜甲獨特的
顏色和圖案。
顏色稍淡的區域
呈透明至半透明狀，
而色深區域為
不透明狀。

放大後，天然龜甲（非仿
製品）內的斑點顯而易見。

獨特的深棕色
斑點

梳子

這把龜甲梳子
引人注目，黃、
棕色圖案似火苗，
斑片顏色較深。

在製作過程中
隆起的脊稜被
磨除

彩在各式
寶和裝飾品中
受到珍視

珠母般的內襯
用作珠寶
和鑲嵌物

龜甲（玳瑁背甲）

貝殼藥盒

這只藥盒蓋中的
鑲嵌物是由雙殼類
鮑魚科貝殼虹彩色
夾層內襯製成。

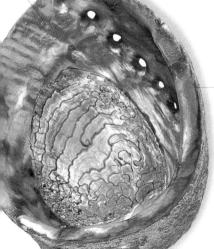

珍珠母貝殼

凸面型　　　浮雕　　　拋光式

晶體結構 非晶質	成分 羥基磷酸鈣和有機物質	硬度 2.5

象牙 (Ivory)

數千年來，因富麗的奶白色、精細的紋理以及易於雕刻而備受珍視。直到最近，仍然是製作珠寶和飾物的好材料。但現在國際間限制象牙交易，以助於保護象牙免遭獵取。哺乳動物的牙均有象牙質，但人們通常會聯想到象，其實河馬、雄野豬和疣豬的長牙也被取用。抹香鯨、海象、海獅和獨角鯨之類的海洋哺乳動物也提供長牙。猛獁、乳齒象或恐龍之類史前動物的化石長牙也被用作雕刻材料。

- **分布** 最上等的象牙來自非洲象，色調溫暖，幾乎沒有紋理和斑點。而印度象牙顏色較白，硬度較低，易於加工。象牙的其他產地還有歐洲、緬甸和印尼。

- **其他** 為了保護長牙動物，象牙模擬品（骸骨、角、碧玉、植物象牙、塑膠和樹脂）大受鼓勵。牙雕藝術歷史悠久，在法國發現的一件猛獁的長牙雕刻作品，據估計已有三萬多年歷史。在中國和日本，牙雕作品至今仍然備受青睞。

印度象牙
這件複雜的風景牙雕作品可能是用印度象牙製成的：印度象牙比非洲象牙更軟更白。

獨特的彎曲生長紋

內含神經纖維的淺凹槽

非洲象牙
用柔和的暖色非洲象牙製成的羅馬人頭像，體現了公元前四至五世紀時興的風格。

經切磨和拋光的白齒

象牙杯
往下朝這只杯子裡面看，可見象牙獨有的十字形彎曲圖案。

經拋光的象牙剖面

比重 1.90	折射率 1.53-1.54	雙折射 不適用	光澤 暗淡至油脂般的

骸骨

的骸骨可用作象牙模擬品。這是兩粒用
製成的鈕釦（或用作念珠）其正面有雕刻
，反面則是平面的。

隨時間的流逝，
表面逐漸變黃

輻射狀
線條

河馬長牙的剖面

抹香鯨長牙
的表面隨著
年齡而變黃

海象長牙

這串項鍊用染色
的海象牙製成。
象牙多孔隙，
易上色。

堅韌的外緣
環繞著同心
的內部結構

鯨魚長牙的一部分

染成綠色的
圓珠主要在
仿製玉

植物象牙

串項鍊用拋光和
孔的植物象牙圓珠
成，被染成粉色以
製珊瑚。現在仿製
牙受到鼓勵，因為
來越多的長牙類
物面臨絕境。

圓粒著成
粉紅色以
仿製珊瑚

非洲扇棕櫚樹
的堅果

奶白色堅果可用於
仿製象和其他動物
的長牙

殼中的植物象牙

圓粒　　　浮雕　　　拋光式

晶體結構 非晶質	成分 有機植物樹脂混合物	硬度 2.5

琥珀 (Amber)

樹木樹脂的化石，為金黃色至金橙色，也
有綠、紅、紫黑色；透明至半透明，通常
呈結核狀或形狀不規則的小礦塊，伴有裂
縫和風化表面。琥珀可能含昆蟲（青蛙、
蟾蜍和蜥蜴較罕見）、苔蘚、地衣和松針，
是幾百萬年以前當樹脂仍有黏性時即陷在
其中。氣泡能使琥珀具有渾濁的外觀，但
在油中加熱後可變得透明。經拋光後，會
產生吸附塵埃的負電荷。將碎片加熱和加
壓，可製成「半琥珀」。

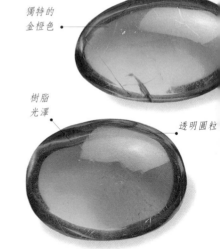

獨特的
金橙色

樹脂
光澤

透明圓粒

經拋光的圓粒

• **分布** 最有名的琥珀礦床在波羅的海地
區，尤其是在波蘭和前蘇聯的沿岸，從海
底沖蝕出來的波羅的海琥珀（稱為蜜蠟琥
珀）可漂及英國、挪威和丹麥沿岸。產於
緬甸的琥珀稱為緬甸琥珀，西西里的稱為
西西里琥珀，其他還有多明尼加、墨西
哥、法國、西班牙、義大利、德國、
羅馬尼亞、加拿大、捷克和美國。

• **其他** 具特殊的藥用價值，但今天只用
作珠寶。塑膠、玻璃、合成樹脂和
柯巴脂的天然樹脂可用於仿製。

裂縫產生閃爍
晶瑩的效果

裂縫也許因
熱處理造成

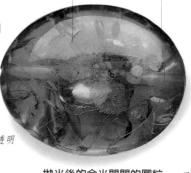

朦朧不透明
的部分

透明部分

拋光後的金光閃閃的圓粒

風化表面

部分磨光的琥珀

沖上海灘的
卵石

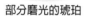

尚未加工的波羅的海琥珀

比重 1.08	折射率 1.54-1.55	雙折射 不適用	光澤 樹脂的

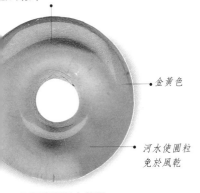

公元前一世紀由羅
國人製成

金黃色

河水使圓粒
免於風乾

**在河流淤泥中發現
的羅馬式圓粒**

在成化石前，
飛蟲就陷在黏稠
的樹脂中

琥珀可能含植物
和昆蟲，還有青
蛙和蜥蝪

琥珀中的飛蟲

工染成
棕色，
可染成
種顏色

半琥珀由琥珀
小碎片加溫
加壓製成

正方形的半琥珀

圓粒項鍊

這串項鍊共有31顆圓粒，
都是經鑽孔、琢磨和拋光
的琥珀。其中有些已顯出
脫水的跡象，這是琥珀
珠寶普遍存在的問題，
在陽光下或天熱時配戴就
會風乾。

珀飾物

牛中國式的耳環
加工成熊貓形狀。
面的裂縫因脫水
改。

有裂縫的
表面

透明圓粒具
暖色光澤

已脫水的
圓粒

許多四邊形
刻面

圓粒

凸面型

浮雕

拋光式

特性表

這張表格將每種寶石的全部技術資料，按名稱的字母順序編排在一起，使讀者能夠對各種寶石的重要物理和光學性質一目了然。

此處，每種寶石的化學成分都用分子式表示，包括所有的基本元素，構成成分也許會因產地和形成的條件而略有差異。物理性質欄—硬度和比重—所提供的是平均值，硬度採用摩氏硬度表上的數字，這種刻度係相對硬度，並可據以分類；相續數值之間的間隔並不等同，如3.5之類的平均值，表示硬度在3與4之間，但未必正好是3.5。硬度因精確的化學成分而略有不同，此處提供的僅是平均數據。比重數值表示每種寶石的密度，也是平均值。

寶石的光學性質在本書中用折射率(RI)和雙折射(DR)表示，它們與晶體結構有關。等軸晶系寶石的折射率只有一個數值(RI)；雙折射性寶石則有兩個折射率（參見21頁），而具雙折射數值(DR)，可借助折射計測定，該數值係最高與最低折射率之間的差。寶石的物理和光學性質，還在不斷地考察中，同時新礦床不斷開發、新礦物相繼發現，因此，此處所提供的數據都是平均值，僅供讀者參考。

本書中化學元素的符號					
Al	鋁	Fe	鐵	Si	矽
Ag	銀	H	氫	Sn	錫
Au	金	K	鉀	Sr	鍶
B	硼	Li	鋰	Ti	鈦
Ba	鋇	Mg	鎂	W	鎢
Be	鈹	Mn	錳	Zn	鋅
C	碳	Na	鈉	Zr	鋯
Ca	鈣	O	氧		
Cl	氯	P	磷		
Cr	鉻	Pb	鉛		
Cu	銅	Pt	鉑		
F	氟	S	硫		

名稱和化學成分	結構	硬度	比重	折射率	雙折
無色電氣石（電氣石） $Na(Li,Al)_3Al_6(BO3)_3Si_6O_{18}(OH)_4$	三方	7.5	3.06	1.62-1.64	0.0
瑪瑙（玉髓） SiO_2	三方	7	2.61	1.53-1.54	0.0
鈉長石 $(Na, Ca)AlSi_3O_8$	三斜	6	2.64	1.54-1.55	0.0
貴榴石（石榴石） $Fe_3Al_2(SiO_4)_3$	等軸	7.5	4.00	1.76-1.83	無
琥珀 主要為$C_{10}H_{16}O$	非晶質	2.5	1.08	1.54-1.55	不適

名稱和化學成分	結構	硬度	比重	折射率	雙折射
磷鋁石 $LiA(F,OH)PO_4$	三斜	6	3.02	1.57-1.60	0.026
紫水晶（石英） SiO_2	三方	7	2.65	1.54-1.55	0.009
紅柱石 Al_2SiO_5	斜方	7.5	3.16	1.63-1.64	0.010
鈣鐵榴石 $Ca_3Fe_2(SiO_4)_3$	等軸	6.5	3.85	1.85-1.89	無
硫酸鉛礦 $PbSO_4$	斜方	3	6.35	1.87-1.89	0.017
磷灰石 $Ca(F,Cl)Ca_4(PO_4)_3$	六方	5	3.20	1.63-1.64	0.003
海藍寶石（綠柱石） $Be_3Al_2(SiO_3)_6$	六方	7.5	2.69	1.57-1.58	0.006
霰石 $CaCO_3$	斜方	3.5	2.94	1.53-1.68	0.155
沙金石 SiO_2	三方	7	2.65	1.54-1.55	0.009
斧石 $CaFeMgBAl_2Si_4O_{15}(OH)$	三斜	7	3.28	1.67-1.70	0.011
藍銅礦 $Cu_3(OH)_2(CO_3)_2$	單斜	3.5	3.77	1.73-1.84	0.110
重晶石 $BaSO_4$	斜方	3	4.45	1.63-1.65	0.012
矽酸鋇鈦礦 $BaTiSi_3O_9$	六方	6.5	3.67	1.76-1.80	0.047
磷酸鈉鈹石 $NaBePO_4$	單斜	5.5	2.83	1.55-1.56	0.009
血玉髓（玉髓） SiO_2	三方	7	2.61	1.53-1.54	0.004
天藍石 $Al_3Na(PO_4)_2(OH)_4$	單斜	5.5	2.99	1.60-1.62	0.027
煙石英（煙水晶） SiO_2	三方	7	2.65	1.54-1.55	0.009
方解石 $CaCO_3$	三方	3	2.71	1.48-1.66	0.172
光玉髓（玉髓） SiO_2	三方	7	2.61	1.53-1.54	0.004
錫石 SnO_2	正方	6.5	6.95	2.00-2.10	0.100
天青石 $SrSO_4$	斜方	3.5	3.98	1.62-1.63	0.010
白鉛礦 $PbCO_3$	斜方	3.5	6.51	1.80-2.08	0.274
玉髓 SiO_2	三方	7	2.61	1.53-1.54	0.004
貓光石英 SiO_2	三方	7	2.65	1.54-1.55	0.009
金綠寶石 $BeAl_2O_4$	斜方	8.5	3.71	1.74-1.75	0.009

名稱和化學成分	結構	硬度	比重	折射率	雙折
矽孔雀石 $(Cu,Al)_2H_2Si_2O_5(OH)_4 \cdot NH_2O$	單斜	2	2.20	1.57-1.63	0.0
綠玉髓（玉髓） SiO_2	三方	7	2.61	1.53-1.54	0.0
黃水晶（石英） SiO_2	三方	7	2.65	1.54-1.55	0.0
珊瑚 $CaCO_3$（或$C_3H_{48}N_9O_{11}$）	三方	3	2.68	1.49-1.66	不適
賽黃晶 $CaB_2(SiO_4)_2$	斜方	7	3.00	1.63-1.64	0.0
矽硼鈣石 $Ca(B,OH)SiO_4$	單斜	5	2.95	1.62-1.65	0.0
鑽石 C	等軸	10	3.52	2.42	無
透輝石 $CaMg(SiO_3)_2$	單斜	5.5	3.29	1.66-1.72	0.0
綠銅礦 $CuOSiO_2H_2O$	三方	5	3.31	1.67-1.72	0.0
白雲石 $CaMg(CO_3)_2$	三方	3.5	2.85	1.50-1.68	0.1
鎂電氣石（電氣石） $NaMg_3Al_6(BO_3)_3Si_6O_{18}(OH)_4$	三方	7.5	3.06	1.61-1.63	0.0
藍線石 $Al_7(BO_3)(SiO_4)_3O_3$	斜方	7	3.28	1.69-1.72	0.0
祖母綠（綠柱石） $Be_3Al_2(SiO_3)_6$	六方	7.5	2.71	1.57-1.58	0.0
頑火輝石 $Mg_2Si_2O_6$	斜方	5.5	3.27	1.66-1.67	0.0
綠簾石 $Ca_2(Al,Fe)_3(OH)(SiO_4)_3$	單斜	6.5	3.40	1.74-1.78	0.0
藍柱石 $Be(Al,OH)SiO_4$	單斜	7.5	3.10	1.65-1.67	0.0
火瑪瑙（玉髓） SiO_2	三方	7	2.61	1.53-1.54	0.0
螢石 CaF_2	等軸	4	3.18	1.43	無
金 Au	等軸	2.51	9.30	無	無
白綠玉（綠柱石） $Be_3Al_2(SiO_3)_6$	六方	7.5	2.80	1.58-1.59	0.0
鈣鋁榴石（石榴石） $Ca_3Al_2(SiO_4)_3$	等軸	7	3.49	1.69-1.73	無
石膏 $CaSO_4 \cdot 2H_2O$	單斜	2	2.32	1.52-1.53	0.0
鹼性硼酸鈹石 $Be_2(OH)BO_3$	斜方	7.5	2.35	1.55-1.63	0.0
藍方石 $(NA,Ca)_{4-8}Al_6Si_6(O,S)_{24}(SO_4Cl)_{1-2}$	等軸	6	2.40	1.50 （平均值）	無
變色綠玉（綠柱石） $Be_3Al_2(SiO_3)_6$	六方	7.5	2.80	1.357-1.58	0.0

名稱和化學成分	結構	硬度	比重	折射率	雙折射
赤鐵礦 Fe_2O_3	三方	6.5	5.20	2.94-3.22	0.280
鈣鋁榴石 $Ca_3Al_2(SiO_4)_3$	等軸	7.25	3.65	1.73-1.75	無
矽硼酸礦 $C_2B_5SiO_9(OH)_5$	單斜	3.5	2.58	1.58-1.59	0.022
紫蘇輝石 $(Fe,Mg)SiO_3$	斜方	5.5	3.35	1.65-1.67	0.010
靛青氣石 $Na(Li,Al)_3Al_6(BO_3)_3Si_6O_{18}(OH)_4$	三方	7.5	3.06	1.62-1.64	0.018
董青石 $Mg_2A_{14}Si_5O_{18}$	斜方	7	2.63	1.53-1.55	0.010
象牙 $Ca_5(PO_4)_3(OH)$和有機物質	非晶質	2.5	1.90	1.53-1.54	不適用
硬玉（玉） $Na(Al,Fe)Si_2O_6$	單斜	7	3.33	1.66-1.68	0.012
碧玉(玉髓) SiO_2	三方	7	2.61	1.53-1.54	0.004
煤玉 Lignite	非晶質	2.5	1.33	1.64-1.68	不適用
鎂柱晶石 $Mg_4(Al,Fe)_6(Si,B)_4O_{21}(OH))$	斜方	6.5	3.32	1.66-1.68	0.013≤
藍晶石 Al_2SiO_5	三斜	5或7	3.68	1.71-1.73	0.017
鈣鈉斜長石 $(Na,Ca)(Al,Si)_4O_8$	三斜	6	2.70	1.56-1.57	0.010
青金石 $(Na,Ca)_8(Al,Si)_{12}O_{24}(SO_4)C_{l2}(OH)_2$	多種	5.5	2.80	1.50 (平均值)	無
天藍石 $MgA_{l2}(PO_4)_2(OH)_2$	單斜	5.5	3.10	1.61-1.64	0.031
孔雀石 $Cu_2(OH)_2CO_3$	單斜	4	3.80	1.85 (平均值)	0.025
海泡石 $Mg_4Si_6O_{15}(OH)_2·6H_2O$	單斜	2.5	1.50	1.51-1.53	無
微斜長石 $KAlSi_3O_8$	三斜	6	2.56	1.52-1.53	0.008
乳石英 SiO_2	三方	7	2.65	1.54-1.55	0.009
月長石 $KAlSi_3O_8$	單斜	6	2.57	1.52-1.53	0.005
紅綠柱石（綠柱石） $Be_3Al_2(SiO_3)_6$	六方	7.5	2.80	1.58-1.59	0.008
軟玉（玉） $Ca_2(Mg,Fe)_5Si_3O_{22}(OH)_2)$	單斜	6	2.96	1.61-1.63	0.027
黑曜岩 主要為SiO_2	非晶質	5	2.35	1.48-1.51	無
鈣鈉長石 $(Na,Ca)(Al,Si)_4O_8$	三斜	6	2.64	1.54-1.55	0.007
縞瑪瑙 SiO_2	三方	7	2.61	1.53-1.54	0.004

名稱和化學成分	結構	硬度	比重	折射率	雙折
蛋白石 $SiO_2.nH_2O$	非晶質	6	2.10	1.37-1.47	無
正長石 $KAISi_3O_8$	單斜	6	2.56	1.51-1.54	0.0
帕德瑪剛玉 $Al2O_3$	三方	9	4.00	1.76-1.77	0.0
珍珠 $CaCO_3, C_3H_{18}N_9O_{11}.nH_2O$	斜方	3	2.71	1.53-1.68	不適
貴橄欖石 $(Mg,Fe)_2SiO_4$	斜方	6.5	3.34	1.64-1.69	0.0
透鋰輝石 $Li_2OAl_2O_3 8 SiO_2$	單斜	6	2.42	1.50-1.51	0.0
矽鈹石 Be_2SiO_4	三方	7.5	2.96	1.65-1.67	0.0
磷葉石 $Zn_2(Fe,Mn)(PO_4)_2.4H_2O$	單斜	3.5	3.10	1.59-1.62	0.02
深綠玉髓(玉髓) SiO_2	三方	7	2.61	1.53-1.54	0.00
鉑 Pt	等軸	4	21.40	無	無
蔥綠玉髓(玉髓) SiO_2	三方	7	2.61	1.53-1.54	0.00
葡萄石 $Ca_2Al_2Si_3O_{10}(OH)_2$	斜方	6	2.87	1.61-1.64	0.0
黃鐵礦 FeS_2	等軸	6	4.90	無	無
紅榴石(石榴石) $Mg_3Al_2(SIO_4)$	等軸	7.25	3.80	1.72-1.76	無
菱錳礦 $MnCO_3$	三方	4	3.60	1.60-1.80	0.2
薔薇輝石 $(Mn,Fe, Mg, Ca) SiO_3$	三斜	6	3.60	1.71-1.73	0.01
水晶(石英) SiO_2	三方	7	2.65	1.54-1.55	0.00
玫瑰石英 SiO_2	三方	7	2.65	1.54-1.55	0.00
紅電氣石(電氣石) $Na(Li, Al)_3Al_6(BO_3)_3Si_6O_{18}(OH)_4$	三方	7.5	3.06	1.62-1.64	0.01
紅寶石(剛玉) Al_2O_3	三方	9	4.00	1.76-1.77	0.00
金紅石 TiO_2	正方	6	4.25	2.62-2.90	0.28
藍寶石(剛玉) Al_2O_3	三方	9	4.00	1.76-1.77	0.00
紅玉髓 SiO_2	三方	7	2.61	1.53-1.54	0.00
紅縞瑪瑙(玉髓) SiO_2	三方	7	2.61	1.53-1.54	0.00
方柱石 $Na_4Al_3Si_9O_{24}Cl-Ca_4Al_6Sl_6O_{24}(CO_3,SO_4)$	正方	6	2.70	1.54-1.58	0.02

名稱和化學成分	結構	硬度	比重	折射率	雙折射
白鎢礦 $CaWO_4$	正方	5	6.10	1.92-1.93	0.017
黑電氣石 $NaFE_3Al_6(BO_3)_3Si_6O_{18}(OH)_4$	三方	7.5	3.06	1.62-1.67	0.018
蛇紋石 $Mg_6(OH)_8Si_4O_{10}$	單斜	5	2.60	1.55-1.56	0.001
動物硬殼 $CaCO_3$和$C_{32}H_{48}N_2O_{11}$	多種	2.5	1.30	1.53-1.59	不適用
矽線石 Al_2SiO_5	斜方	7.5	3.25	1.66-1.68	0.019
銀 Ag	等軸	2.5	10.50	無	無
錫蘭石 $Mg(Al,Fe)BO_4$	斜方	6.5	3.48	1.67-1.71	0.038
菱鋅礦 $ZnCO_3$	三方	5	4.35	1.62-1.85	0.230
方鈉石 $3NaAlSiO_4NaCl$	等軸	5.5	2.27	1.48 (平均值)	無
錳鋁榴石（石榴石） $Mn_3Al_2(SiO_4)_3$	等軸	7	4.16	1.79-1.81	無
閃鋅礦 $(Zn,Fe)S$	等軸	3.5	4.09	2.36-2.37	無
尖晶石 $MgAl_2O_4$	等軸	8	3.60	1.71-1.73	無
鋰輝石 $LiAl(SiO_3)_2$	單斜	7	3.18	1.66-1.67	0.015
十字石 $(Fe,Mg,Zn)_2Al_9(Si,Al)_4O_{22}(OH)_2$	斜方	7	3.72	1.74-1.75	0.013
鈹晶石 $BeMg_3Al_8O_{16}$	六方	8	3.61	1.72-1.77	0.004
玻隕石 主要為SiO_2	非晶質	5	2.40	1.48-1.51	無
榍石 $CaTiSiO_5$	單斜	5	3.53	1.84-2.03	0.120
黃玉 $Al_2(F,OH)_2SiO_4$	斜方	8	3.54	1.62-1.63	0.010
櫂草紅飾石 $Ns_4AlBeSi_4O_{12}Cl$	正方	6	2.40	1.49-1.50	0.006
綠松石 $CuAl_6(PO_4)_4(OH)_8 \cdot 5H_2O$	三斜	6	2.80	1.61-1.65	0.040
鈣鉻榴石（石榴石） $Ca_3Cr_2(SiO_4)_3$	等軸	7.5	3.77	1.86-1.87	無
符山石 $CA_6Al(Al,OH)(SiO_4)_5$	正方	6.5	3.40	1.70-1.75	0.005
西瓜電氣石 $Na(Li,Al)_3Al_6(BO_3)_3Si_6O_{18}(OH)_4$	三方	7.5	3.06	1.62-1.64	0.018
鋯石 $ZrSiO_4$	正方	7.5	4.69	1.93-1.98	0.059
黝簾石 $Ca_2(Al,OH)Al_2(SiO_4)_3$	斜方	6.5	3.35	1.69-1.70	0.010

名詞解釋

- **二向色性(Dichroic)**
從不同角度觀賞時，呈現兩種顏色和色調。

- **三向色的(Trichroic)**
從不同方向觀賞時，寶石會出現三種不同的顏色或色調。

- **內含物(Inclusions)**
存在於寶石內的異物，有些有助於鑑別某些特殊的礦物。

- **分光鏡(Spectroscope)**
用於觀察寶石吸收光譜的儀器。

- **切磨(Cut)**
描述寶石刻面方式的術語。參見刻面。

- **比重(SG)(Specific Gravity)**
與同體積的水的重量相比後得出某一材料的密度。

- **火成岩(Igneous Rocks)**
由爆發的火山熔岩和凝固的岩漿形成的岩石。

- **火彩(Fire)**
參見色散。

- **片岩(Schist)**
一種變質岩，其中的晶體平行排列。

- **他色的(Allochromatic)**
指寶石因含雜質而產生的顏色，如未含雜質，則寶石將純淨無色。

- **凹雕(Intaglio)**
一種主體部分被琢成低於背景部分的圖案。

- **凸面型(Cabochon)**
琢磨和拋光使寶石具有圓頂外表，這種寶石稱為凸狀不刻面寶石。

- **母岩(Matrix)**
寶石生存於其中的岩石，也稱為基質岩或母岩。

- **仿製寶石(Imitation gemstone)**
具有寶石外形，可用於仿製眞品的材料，但物理性質不同。參見合成寶石。

- **光澤(Luster)**
由於表面反射而產生的寶石光彩和外觀。

- **共生的(Intergrown)**
兩種或更多的礦物生長在一起，並變成連鎖結構。

- **合成寶石(Synthetic Gemstone)**
實驗室製造的寶石，其化學成分和光學性質與天然眞品相似。

- **在寶石上刻面(Faceting)**
在寶石上切磨並拋光成許多小刻面，其數量和形狀決定某種寶石切磨的方式。

- **多向色的(Pleochroic)**
描述從不同方向觀賞時，寶石會出現兩種或更多種不同的顏色或色調的術語。

- **多晶質的(Polycrystalline)**
某種由許多小晶體組成的礦物。

- **有機寶石(Organic gem)**
從生物中或由生物形成的寶石。

- **次生礦床(Secondary Deposit)**
與其原始岩石分離並重新沉積在其他地方的寶石或礦物，參見原生礦床。

- **自色的(Idiochromatic)**
說明寶石顏色由其本身化學基本組成要素引起。

- **色散(Dispersion)**
當通過諸如稜柱形或刻面寶石的傾斜表面時，白光分解成其組成的光譜顏色彩虹顏色。寶石內的色散稱為火彩。

- **伴生的礦物(Associated Minerals)**
多種礦物產床產生在一起，但未必共生。

- **克拉(CT)(Carat)**
寶石的重量單位—1克拉相當於1/5公克。也表示黃金的純度，24開為純金。

- **吸收光譜(Absorption Spectrum)**
從分光鏡中透視寶石時，所看到的深色線條或光帶圖案。

- **含鉛高的晶亮玻璃(Paste)**
用於仿製寶石的玻璃。

- **折射(Refraction)**
當光通過空氣進入一種不同的介質時，產生的光的彎曲。

- **折射計(Refractometer)**
測量寶石折射率的儀器。

- **折射率(RI)(Refractive Index)**
對光線進入寶石時的減速和彎曲程度的測量，可用於鑑別任何一種寶石。

- **沉積岩(Sedimentary Rocks)**
由岩石碎塊、有機質殘存物或其他材料壓縮或變硬

形成的岩石。

• 沖積礦床(Alluvial Deposits)
因風化作用從基質岩石中分離的碎屑集結後，經河流沉積形成的礦床。

• 貝殼狀的斷口(Conchoidal Fracture)
貝殼似的斷口。參見斷口。

• 乳房狀（Mammillated）
光滑的圓形。

• 刻面(Facet)
切磨或拋光寶石的表面。

• 岩石(Rock)
由一種或多種礦物組成的材料。

• 岩漿(Magma)
地表下處於熔解狀態的岩石，參見熔岩。

• 板的(Platy)
一種習性，特徵為平薄、板狀的晶體。

• 物種(Species)
本書用來指具明顯可確定與查對特徵的各種寶石。

• 花式切磨(Fanay-cut)
用於某種琢成非傳統狀寶石的名稱。

• 花崗岩(Granite)
粗粒火成岩，主要由石英、正方石和雲母組成。

• 非晶質(Amorphous)
無固定的內部原子結構或外部形狀。

• 亭部(Pavillion)
切磨寶石位置較低的部分，位於腰稜下側。

• 侵入岩(Intrusive)
也表下凝固在其他岩石中的火成岩。

• 冠部(Crown)
切磨寶石的最上面部分，位腰稜之上。

• 星彩(Asterism)
某些寶石被琢成凸狀而不刻面型時，顯示星彩的光學效果。

• 柱狀(Columnar)
一種習性，其晶體呈柱形（長的稜柱形）。

• 玻璃般的(Vitreous)
玻璃似的（用於描述光澤）。

• 砂積礦床(Placer Deposit)
礦物的集中（次生）礦床，通常分布在江河或海洋中。

• 虹彩色(Iridescence)
寶石內沿內部結構的光線反射現象，產生彩虹般的彩色閃動。

• 原生礦床(Primary Deposit)
材料仍為原始的岩石，參見次生礦床。

• 原石(Rough)
用於描述仍處於天然狀態的、未經刻面或拋光的岩石或晶體。

• 浮雕(Cameo)
圖案刻在薄浮中，其周圍的背景部分被切除。

• 假象(Pseuomorph)
產狀為另一種礦物晶體形狀的礦物。

• 偉晶岩(Pegmatite)
當岩漿中的殘積液體冷卻時形成的火成岩，產狀常為碩大的晶體。

• 混合式切磨(Mixed-cut)
腰稜上下的刻面用不同的方式進行切磨，通常上側採用明亮式切磨，而下方則為階式切磨。

• 習性(Habit)
結晶體天然生長形成的形態。

• 蛋白光(Opalescence)
虹彩的乳藍顏色。

• 頂面(Table Facet)
寶石冠部的中央刻面。

• 晶洞(Geode)
岩石中的空洞，晶體排列在其內，並朝中央生長。

• 晶面(Faces)
組成某一晶體外部形狀的平面。

• 晶體(Crystal)
有固定內部原子結構的固體物質，產生獨特的外部形狀和物理及光學性質。

• 晶體結構(Crystal Structure)
某一晶體的內部原子結構。結晶質寶石根據其結構的對稱性可分為七種晶系：等軸、正方、六方、三方、斜方、單斜和三晶。

• 游彩(Schiller/sheen)
虹彩的形式。

• 硬度(Hardness)
參見摩氏硬度表

• 菱形(Rhomb)
頗似斜等軸體的形狀。

• 階式切磨(Step-cut或 Trap-cut)
這種切磨以長方形的頂面和腰稜為特徵，帶有與前二者平行的長方形刻面。

• 塊狀的(Massive)
用於描述無固定形態，或

含成團小晶體的礦物。

• **微晶的**
(Microcrystalline)
晶體過小，肉眼難以探測的礦物結構。

• **稜晶的 (Prismatic)**
一種習性，其中幾對平行的四邊形晶面組成稜柱。

• **腰稜 (Girdle)**
環繞切磨寶石最寬闊部分的晶帶，是冠部與亭部的接合處。

• **葡萄狀的 (Botryoidal)**
類似一串葡萄的形狀。

• **解理 (Cleavage)**
結晶礦石沿內部結構有關的弱線條裂開，參見斷口。

• **對稱軸 (Symmetry, Axis of)**
穿過某一晶體的假想線軸後，晶體繞軸轉動一周後，它將兩次或更多次地呈現出相同的面。

• **熔岩 (Lava)**
從火山爆發的熔化岩石，參見岩漿。

• **蒸發岩 (Evaporite Deposit)**
從含礦物的流體中（通常為海水）蒸發而形成的沉積岩或礦物。

• **摩氏硬度表 (Moh's scale of Hardness)**
某種礦物的硬度相對於其他礦物測出的，主要以其抵抗磨損的能力為依據。

• **熱液的 (Hydrothermal)**
指由岩漿的熱液活動而引起的礦物的沈積和變質作用。

• **熱處理 (Heat Treatment)**
對寶石進行熱處理，令其增色或提高透明度。

• **複合寶石 (Composite Stone)**
由幾種物質混合成的岩石，常用於仿製寶石。

• **貓光 (Chatoyancy)**
有些寶石被琢切成凸狀而不刻面時，所顯示的貓眼效果。

• **輻射變晶質 (Metamict)**
由於放射性元素的存在，使晶體結構分解成非晶質狀態的材料。

• **擦痕 (Striation)**
平行的劃痕、凹痕或線條。

• **隱晶質的 (Cryptocrystalline)**
礦物結構中的晶體十分細微，以致在顯微鏡下都無法辨認。

• **斷口 (Fracture)**
與內部原子結構無關的寶石的斷裂，正因如此，裂紋表面通常參差的。參見解理。

• **繞射 (Diffraction)**
當通過小孔和光柵時，白光分解成其組成光譜的各種顏色，即彩虹顏色。

• **雜色的 (Parti-coloured)**
用於描述由不同顏色區域組成的晶體。

• **雙折射 (DR)(Birefringence)**
雙折射寶石中，最高和最低折射率間的差。

• **雙折射(DR)(Double Refraction)**
當光進入某種非等軸晶的礦物時，每一道光都分解成兩道，並以不同的速度傳播，而且都有自己的折射率。

• **雙層寶石(Doublet)**
由兩件寶石膠合在一起的複合寶石。

• **寶石 (Gemstone)**
裝飾性材料，通常為礦物，由於其美觀、耐磨和稀有等特徵而備受珍視，本書中的「珍寶」與「寶石」為同義詞。

• **寶石(Stone)**
用於指任何一種寶石的術語。

• **寶石雕琢工(Lapidary)**
切磨和拋光寶石的工匠。

• **礦石(Ore)**
含有可進行商業冶煉金屬的岩石。

• **礦物(Minerals)**
天然無機物質，具有穩定的化學成分和規則的內部原子結構。

• **變質岩(Metamorphic Rocks)**
由於熱或壓力而改變的岩石，形成一種新礦物組成的岩石。

• **底軸面(Basal Pinacold)**
與晶體對稱性有關的特徵，具平面末端的柱狀和稜晶狀晶體為具底軸面。

英文索引

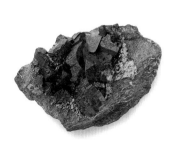

中文索引

國立中央圖書館出版品預行編目資料

寶石圖鑑/卡利・霍爾著；哈里・泰勒攝影；
 -- 初版 . -- 臺北市：貓頭鷹, 民84
 面； 公分 . --(自然珍藏系列)
 譯自：Gemstones
 含索引
 ISBN 957-8686-83-8(精裝)

 1. 寶石

357.8 84012221